圖解

日本神社

入門

知識ゼロからの 神社入門

皇學館大學社會福祉學教授
櫻井治男——著

——

邱香凝——譯

前言

正如日文中「八百萬之神」的說法，日本人從古至今，除了日常生活中的各種場合，也從周遭的自然景物或生物上感受著神性，經常對超越人類智慧的存在表達敬畏與感謝。

儘管到了現代，在日常中處處意識到眾神存在的人已較過去少，然而每逢新年，人們還是在神明前合掌祝禱，遇到七五三或厄年時，也會前往神社祈願或除厄。就像這樣，許多人在一年、甚至一生當中的重要時刻造訪神社，祝禱及祈願的習慣對他們來說仍是再自然不過的事。

日本全國各地都有神社，不同地區的神社呈現出不同氛圍，也擁有各自不同的建築樣式和祭典內容，不同的神社甚至傳承著不同的傳統，或許因為如此，神社總給人難以捉摸、不易親近的觀感。不過，正如「鎮守之森」所代表的，神社存在的目的，原本就是為了促進地域溝通，加強人心羈絆，透過神社也可了解其所在土地的獨特文化及歷史。直到現在，神社仍舊是地方建設的資源財產，經常扮演著地方活力來源的角色。

本書以圖解方式說明造訪神社時的參拜禮儀及基礎知識，有了這些知識，前往神社參拜時就不會不知所措了。此外，書中也介紹神社建築物的意義與祭典的由來，相信讀者在熟悉這些知識後，將能更進一步品味、欣賞神社之美。

衷心期盼這本書能更加豐富讀者們的知識與生活，並祈願珍貴的傳統可以代代相傳。

皇學館大學社會福祉學部教授

櫻井治男

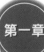

第一章

以不失禮的程序和禮法，懷著敬畏之心參拜

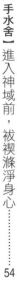

第二章

關於神社的基本知識，至少該知道這些

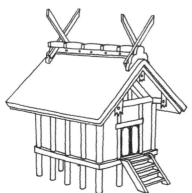

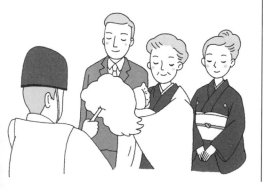

6

＊本書提及的相關交通資訊，
　建議出發前再次確認。

●關於神祇之名的漢字與註記
整體說明援引《古事記》寫法，各神社的
御祭神則沿用各神社傳統及淵源中的註記方式。

8

以不失禮的程序和禮法，

懷著敬畏之心參拜

參拜有正式的儀式與規矩，

每一個步驟也都有其道理。

向神明祈願，請神明垂聽我們的請求時，

必須達到該有的禮儀以表達誠意。

潔淨身體，安定心情，

而後在神明之前合掌。

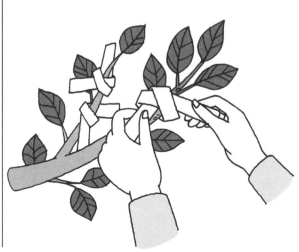

學習如何親近神聖的事物

只要是日本人，一生中至少有過一次造訪神社的經驗吧。儘管如此，知道正確參拜方式的人並不多。而在神社詣謁神明時的每一項儀式、作法，其實都有其意義。

神社自成一個與日常生活不同的世界，一踏進其中，言行舉止都必須帶著崇敬的心情，甚至要盡可能穿著正式的外出服裝造訪。

進入神域

鳥居位在神域與外界的邊境，一踏入鳥居內側，就等於跨足神域。從這一瞬間起，言行舉止都要符合在神域內的禮儀和規矩（參照 P12）。

漫步神的庭園

鳥居內側即為神域。走在參拜道上，務必謹守規矩，保持平靜，並懷著戒慎恐懼的心情向前走（參照 P14）。

一看就懂

神域乃神的屬地

神社的「社」字，在日語中也可讀作「YASHIRO」，意思是「城」。神社就是神的城池，神的屬地。神社中的森林或樹林稱為「鎮守之森」，也就是神明鎮守的所在。人們不能隨意進入這片聖地，也不可擅自砍伐樹木或獵捕鳥獸。

神社是神聖的空間，也就是「聖域、神域」。到神社參拜時，務必要遵守既定的禮儀和規矩。

這些禮節和規矩執行起來一點也不困難，只要正確理解其中含意，自然就懂得該採取什麼樣的言行舉止；一旦學會了，就不會忘記。

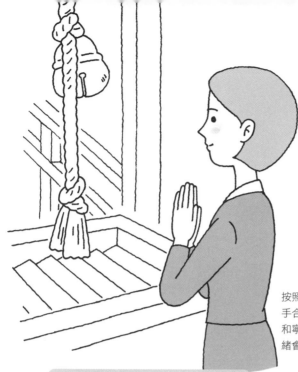

●穿過鳥居後，等同進入與日常相異的領域

從鳥居底下穿越，意味著即將前往神的世界。舉例來說，伊勢神宮不只有一座鳥居，穿過第一座鳥居代表來到豐葦原國，越過第二座鳥居則是瑞穗國，再穿過第三座鳥居就進入了大和國（＊註1）。每次從鳥居底下走過時，都能深深感受置身在神明庇護的美好國度。

按照禮法滌淨身心，在神明前雙手合十、靜心祈禱，就能擁有祥和寧靜的心情。詣謁神明時，情緒會呈現如此細微的變化。

拜領授予品

結束參拜儀式後，可拜領（購買）御守或神符，作為守護身體、袪除罪穢之用，隨身攜帶可保心靈平靜，身體平安（參照P20）。

滌淨身體

參拜前，先到手水舍，使用手水洗淨身心的罪穢（＊註2）。為了懷著莊嚴的心情參拜，一定要這麼做（參照P16）。

參拜

以真誠之心祈願、祝禱，可與神明產生連結。參拜時，必須確實遵守「始於禮、終於禮」的規矩（參照P18）。

離開神域

離開時，也要從鳥居底下穿過，走出神域之外。此時，和來時一樣有必須遵守的規矩，直到最後都不可輕忽（參照P19）。

＊註1 這3個國名都是日本國的別稱。前兩者代表拂去邪氣的蘆葦繁茂生長，栽種了飽滿稻穗的國家。大和則是日本古時的稱號。

＊註2 神道思想之一。認為「罪」是擾亂社會秩序與道德秩序的行為，「穢」是髒污醜惡的狀態。但也認為罪穢會自然沾染於身，無可抗拒。

1 在鳥居前彎腰一鞠躬

如同到別人家裡拜訪，在玄關處先打聲招呼再入內，是一樣的道理。更何況神社是神明所在的聖域，在穿過鳥居之前，一定要先停下腳步行一鞠躬。

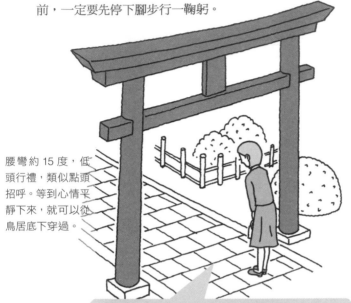

腰彎約 15 度，低頭行禮，類似點頭招呼。等到心情平靜下來，就可以從鳥居底下穿過。

還差一步時，行一鞠躬
在鳥居前、還差一步就要通過的地方停下腳步，沉澱心情，平靜地一鞠躬後，再進入神域。站定時的位置可選擇靠左或靠右。

如何從鳥居下方通過

獲得進入神域的許可

造訪神社時，多數人都在不知不覺中就從鳥居底下通過了吧？

對神社而言，鳥居是一種象徵性的建築，代表神聖神域的入口。鳥居前方，便是神明所鎮守的神聖空間。

通過鳥居時，請務必遵照上面提到的禮儀和規矩，一定要先一鞠躬後再往前走。

鳥居的數量不限一座，有些神社裡有好幾座鳥居。請留意鳥居的所在，通過每一座鳥居時都要先行一鞠躬。

2 通過鳥居時，要空出中間通道

鳥居的中央是神明的通道。當我們進入神域時，應該心存恭敬，避免大搖大擺地走在正中央。神社既然是神明鎮守的聖域，原本就不該是人類隨便踏入的場所。進入神社時，時時刻刻都要將神明放在心中。

從外側的腳開始踏入

從鳥居下方穿越時，以距離「正中」（中央）較遠的外側腳踏出第一步。這麼做是因為即使只有微小差距，也要避免用屁股對著中央。

即使搞錯也不會受到責備。不過，既然希望神明垂聽我們的祈願，就該好好遵循應有的規矩和禮節。

靠左邊或右邊進入

有些神社會規定穿過鳥居時靠右側或左側；如果沒有規定，則靠哪一邊都可以。總之，穿越鳥居進入神社時，必須靠邊走。

一看就懂

「正中」是神明的通道

鳥居連結參拜道的這條路中央稱為「正中」，是神明的通道，人們應該靠左或靠右行走。不得已必須橫越「正中」時，也要先微微點頭行禮。在穿越鳥居之前，這些都要多加注意。

神社境內
禁止寵物進入

除了導盲犬，原則上禁止寵物進入。若造訪的神社並未特別規定，飼主也要負起管束責任，不可放任寵物隨意吠叫或便溺，造成其他參拜者的困擾。

●為了更接近神，
必須先整頓自己的心

請帶著平靜安詳的心情前往參拜。穿越鳥居之前，務必整理儀容，安定心情，做一次深呼吸。來到神明前，別忘了再確認服裝儀容，脫帽、穿上外套，保持肌膚不暴露等等。

參道
該怎麼走

用心留意在神域內該有的言行舉止

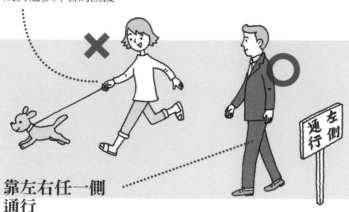

靠左右任一側
通行

走在參拜道上時，和穿越鳥居時一樣，不可走在道路中央，也禁止橫越「正中」。一踏上參拜道開始走，就要直線前進。

若神社境內有立牌標示行走方位，便依照指示行走。也可環顧周遭參拜者，和眾人靠同一側行走。

從穿越鳥居，踏上參拜道的瞬間，就要有進入神之庭院的自覺，打從內心謹言慎行。

穿越鳥居前必須注意自己的位置，整理好服裝儀容，保持正向的心情，這些都是很重要的（參照P12）。

參拜道就是從鳥居通往拜殿的這條路，也是本殿內的神明前往俗世時的必經之處。和穿越鳥居時相同，在參拜道上，嚴禁走在「正中」部分。基本上一定要選擇靠左側或右側行走。

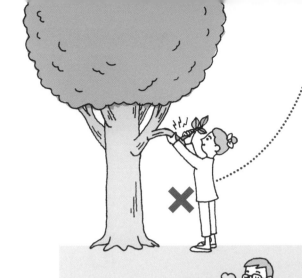

不可毀損神社內的植物與建築物

整個神社境內都是神的庭院，不可攀折或拔走境內植物，也不可在建築物上塗鴉。抽籤後，可將神籤綁在指定的場所。

嚴禁飲食

無論如何都不可忘記自己正身在神域之中，不可在神社境內邊走邊吃。若要飲食，只能在神社內的餐飲店等指定場所。

輕聲細語

和同伴造訪神社時，很容易產生觀光的心態。請切記，一定要避免高聲談笑吵鬧。

 一看就懂

碎石子的作用在於淨化神域

許多神社境內都鋪設著碎石子地。碎石子在日文中名為「玉砂粒」，「玉」和「靈」同音，有寶貴而美麗的小石頭之意。鋪設碎石子有除穢淨化的作用，參拜者踏過碎石子地的同時也淨化了心靈。

嚴禁用火

考慮到可能引發火災，神社內全面禁菸。必須使用蠟燭時，要遵守相關規則，謹慎小心，用完後也要確實熄滅才逕行丟棄。許多神社建築都是寶貴的文化遺產和古蹟，一定要十分小心。

1 潔淨左手

先在手水舍前輕輕一鞠躬。右手持柄杓，從盛有清水的水盤中舀水。把水淋在左手上，沖洗乾淨。

滌淨身心，做好晉謁神明的準備

以上動作，原則上只使用柄杓舀起一杓水來完成。有過幾次經驗後，應該就能抓準一次所需的水量。

一次舀起的水量固然不可過少，但也不需頻頻汲取，或大動作造成水花四處飛濺。

2 潔淨右手

將柄杓換到左手，舀水淋在右手上清洗。再次將柄杓換回右手。

從參拜道向前進，應該就能看見「手水舍」。或許有不少人將這裡視為單純的洗手台，就這樣從旁走過，這可是錯誤的作法。

請務必用手水舍的水洗手、漱口，滌淨身心。按規矩這是參拜前必須做的事，也是在前往神明之前必須先做好的準備，請不要忘記。

用手水洗手、漱口，其實是「除穢」儀式的簡化。因為無法滌淨全身，便以省略的方式使用手水洗手、漱口。使用手水也有正確禮儀，請按順序記住。

16

3 漱口

先用柄杓舀起少量的水，捧在左手掌心，再含入口中漱口。再次以柄杓舀一次水清洗左手。

水盤中盛放的是清淨的水，不能直接把手放進去。

不能直接以柄杓就口喝水

萬一柄杓上沾了口紅或其他東西，一定會有人看了不舒服。直接以柄杓就口喝水的行為稱為「杓水」，是一種不禮貌的行為。漱口用的水，請務必先舀在左手掌心，再含入口中。

一看就懂

手水是簡化的「除穢」儀式

古人在參與神事之前，都有先以清流或井水洗淨身心的規矩，這就稱為除穢。在手水舍的洗手、漱口，其實就是簡化的除穢儀式，演變成今日在參拜之前，先在手水舍洗手、漱口的作法。

柄杓裡剩下的水可用來清潔杓柄。

4 沖洗柄杓的手柄

將手柄朝下，豎起柄杓，讓杓中剩餘的水沿著手柄流下。手柄沖洗乾淨後，將柄杓倒扣放回原位。最後，再次對著手水舍行一鞠躬。

香油錢
與拜禮

以祈願之心奉納香油錢，懷著敬意祈禱

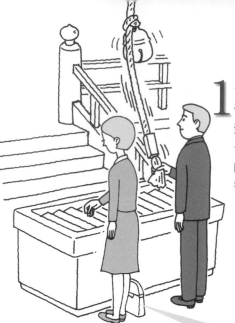

1 一鞠躬之後，投入香油錢

到了拜殿前，先脫下帽子，輕輕一鞠躬。接著走向油錢箱，再行一次禮後，投入香油錢。

不一定是每間神社都有繩鈴，如果沒有繩鈴，步驟1結束後，可直接跳到步驟3。

2 搖響繩鈴

如果油錢箱旁有繩鈴，可朝左右輕微拉動麻繩，讓鈴鐺發出聲響。繩鈴的鈴鐺多為銅製或黃銅製，麻繩上通常纏著紅白或五色布帛。鈴鐺的音色有滌淨心靈的作用。

輕輕放入香油錢

基本上嚴禁從遠處朝油錢箱丟擲香油錢，許願時這麼做未免太失禮了。香油錢除了作為奉獻外，也有將罪穢轉移到錢財上，藉此消災解厄的意思。因此輕輕放入香油錢，才是正確的作法。

到神社參拜時的規矩中，拜禮是最重要的。

或許有人想問該投入多少香油錢才正確。簡單來說，這其實是每個人的心意問題，和金額多寡無關。

投入香油錢之後，接著搖響繩鈴。鈴鐺清朗的音色有滌淨心靈的作用，讓參拜者擁有虔敬的心情，進一步與神明交流、祈願。

站在神明前拍響手掌的儀式稱為「柏手」。柏手是對神明表達敬意的禮儀，請懷著虔誠之心，恭恭敬敬地拍手。

18

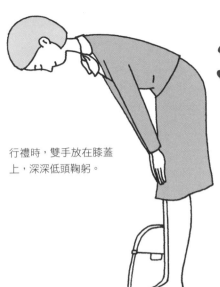

行禮時，雙手放在膝蓋
上，深深低頭鞠躬。

3 二拜二拍手一拜

首先，90 度彎腰，深深行兩次鞠躬禮
（此為二拜）。接著，雙手舉至胸前，
打開至肩寬，右手微微往身體的方向
拉近，做兩次「柏手」（此為二拍手）。
最後，雙手合十，對神明表達祈願的
內容後，再次 90 度彎腰一鞠躬（此為
一拜）。

雙手舉至胸前高度。

啪

啪

在「拍手」擊掌時，右手低於
左手一個關節左右，雙手不用
張得太開，約至肩寬處。

柏手的次數，
每間神社的規定不同

拜禮的規矩基本上雖是「二拜二
拍手一拜」，不同的神社有時會
有不同的規定。比方說，出雲大
社（島根）或宇佐神宮（大分）、
彌彥神社（新潟）都是二拜四拍
手一拜。神社內多半會有寫著參
拜禮儀作法的地方，請多加留意，
遵循指示。

4 走出鳥居，行一鞠躬

結束參拜離開時也要和來時一
樣，靠參拜道左側或右側，往
回朝鳥居方向走去。穿過鳥居
走出去後，再回頭朝神社境內
行一鞠躬禮，結束參拜。

一看就懂

香油錢原本是農作物

古早時代，奉獻給神社的不是香油
錢，而是在該地捕獲與收成的漁產
和山產等農作物。其中，人們會用
白紙包起白米並扭轉封口，作為供
品。在豐收時感謝神明，對身為農
耕民族的日本人而言，具有重要的
意義。

●破魔矢源自於占卜作物豐收與否的儀式

據說破魔矢的由來，是古時人們為了占卜該年度作物豐收與否而舉行的「弓箭競賽」（射禮）。保留武器形狀的破魔矢，也可當作祈求家中男嬰平安成長的吉祥物，在男孩出生後第一個正月或第一個兒童節時，作為家中擺飾。

原本是一套弓箭

「弓箭競賽」是古時在正月舉行的一種「年度占卜」，每個地區派出代表共同舉行射箭大賽。人們認為獲勝的地區將會擁有豐收的一年，而在弓箭競賽中使用的就是破魔弓與破魔矢。

也有一說認為「破魔」兩字是後世才加上的命名。

成為家中擺設，被視為吉祥物

江戶時代，人們開始將弓箭擺設於家中，或用來餽贈親友，討個好彩頭。不久之後，這樣的習俗逐漸簡化，演變成只有箭矢被視為「破除妖魔·祛邪避厄」的象徵，由神社授予前往參拜的信眾。

使用方法

● 供奉於神龕、凹間等家中清淨之地，或是不會受到不敬的地方。

● 箭矢的尖端朝哪個方向都可以。

● 若要以豎直方式擺放，則箭羽朝上。

破魔矢、御守

放在神龕上祭祀或帶在身上護身，祛除罪穢

在神社拜領的東西中，最具代表性的就是御守和破魔矢。

過去人們為了在日常生活中免除災厄與禍難，經常在家中供奉被視為寓有神明靈力的石頭、鏡子或刀劍等物品，有時也帶在身上作為保佑護身之用。「御守」這個名稱就是這麼來的。

過年期間到神社參拜時，為了討個吉利，很多人都會購買破魔矢吧！破魔矢其實就是護身符的一種。在一般人的信仰中，它是能夠破魔除厄的武器。

古代，人們在身上戴著水晶或勾玉等可供神靈棲宿的物件，這就是當時的御守。經過時代演變，現今這種隨身攜帶的神符才慢慢普及。

●御守具有神明靈威，是攜帶用的神符

御守是隨身攜帶的「護身符」。經過神職人員的祈禱、加持後，御守中具有神明靈威。一般最常見的是將神符裝在錦囊中的「懸守」，另外也有縫在兒童和服背上的「背守」，以及纏在手臂上的「腕守」。

因應人們的需求，發展出各種內容的御守，有保佑家宅平安、除厄的，也有保佑生意興隆、防火災的，還有祈求身體健康、疾病痊癒的。

近來還有做成鑰匙圈或手機吊飾的御守，種類愈來愈多樣化。

學業成就
＊即「金榜題名」。

交通安全

使用方法

● 基本上，御守的靈威經過一年就會消失，一年後得重新購買新的御守。
● 舊的御守須帶回當初拜領（購買）的神社火化。
● 御守必須隨身攜帶，要隨時放在包包或錢包中。

掛在包包上隨身攜帶

可以掛在包包上，或是放在包包的內袋中。也有做成貼紙型的御守，可貼在任何地方；放在錢包裡也沒問題。

御札、
神符、護符

藉由展現神威的圖像與文字庇佑家宅安全

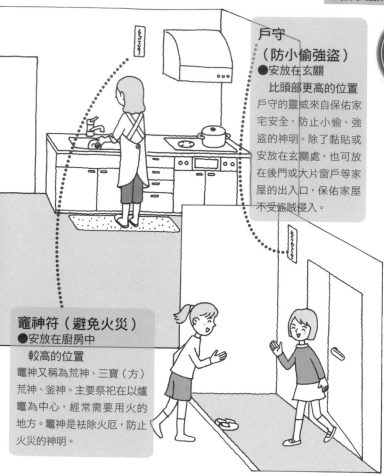

戶守
（防小偷強盜）
●安放在玄關
　比頭部更高的位置
戶守的靈威來自保佑家宅安全，防止小偷、強盜的神明。除了黏貼或安放在玄關處，也可放在後門或大片窗戶等家屋的出入口，保佑家屋不受盜賊侵入。

竈神符（避免火災）
●安放在廚房中
　較高的位置
竈神又稱為荒神、三寶（方）荒神、釜神。主要祭祀在以爐竈為中心，經常需要用火的地方。竈神是祛除火厄，防止火災的神明。

御札或神符這類紙符，可保護人們的生命財產安全、不受災難禍害。除了從神社拜領之外，有些地方自治團體也會發送。

御札也叫神札，也就是護符。源自陰陽道，最初是用來祛除人們罪穢的祛避道具。鎌倉時代之後，隨著熊野參詣及伊勢參詣的流行而普及全國。

神符或護符，是在木片或紙片上描繪顯示祭神及神使靈威的圖像文字製成之物，可貼在家中適當的地點，或是安放在神龕上奉祀。

（＊神使是神道中「神的使者」，通常是降於世間代行神意的特定動物。）

御札

● 每年年底將神龕打掃乾淨，準備迎來新的御札。

● 為了感謝舊的御札保佑我們平安度過這一年，要懷著感謝之心奉繳回當初拜領的神社。

● 到了新年時，便將從神社拜領的新御札安放在神龕上。

神宮大麻及氏神的御札奉祀於神龕，每年換新一次。若當初拜領的神社較遠，不方便奉繳回去時，就近奉納到其他神社也無妨。

奉祀在家中的相關場所

御札、神符與護符的產生，源自日本神道認為家中各處無不存有神靈的想法。因此，在家中的相關場所安放或奉祀御札、神符，代表著人們祈求家宅平安，生活平穩的心願。

**廁神
（廁所之神）**

● 安放於廁所中較高的位置

廁神是祛除不潔、帶來清淨的神明，保佑人們身體健康，「一輩子都可以不依靠他人，自行如廁」。

堪稱御札代表的「神宮大麻」，是來自伊勢神宮的神符。神宮大麻原本稱為「御祓大麻」，作為祈禱後的依據交付到人們手中。

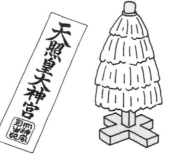

現在的主流是用白紙包起木符或紙符，以墨字寫上神社名稱，再蓋上神社的神印。拜領後，帶回家奉祀於神龕上。

●返還指定場所

舊的符札，請帶到神社內指定的場所繳回。
整齊綁好，返還之後，帶著感謝之心行一鞠躬。

返還舊符

有些地方的習慣是，
用焚化舊符的火，
烤糯米糰或糯米餅吃，
代表祈求無病無災的心願。

也可以
在焚化時
奉繳

返還的舊符會由神社統一火化，有些地
區還會舉行名為「左義長」或「尊燒」
的祭典儀式。不過，近年來由於考慮到
可能造成的環境污染，有些神社已不在
室外火化舊符。

尊燒除了火化御札和御
守，也會一起焚化舊的過
年擺飾品。

授予品經過一年後，需送返神社奉繳

御守、御札、破魔矢等授予品
在帶回家中經過一年之後，基本
上都要奉繳回神社。每年年底到
新年這段期間，或適逢各神社舉
辦相關祭事時，神社都會受理民
眾返還的舊符（舊的授予品），
可以趁這機會將家中舊的授
予品奉繳回去。送回神社的授予
品，會由神社人員統一火化。

將授予品送回神社時，為了感謝
這一年來受到的庇佑，先對授予
品做「御禮參拜」（參照P75）後，
再去拜領（購買）新的授予品。
將新的授予品帶回家中奉祀前，
別忘了先將神龕打掃乾淨。

24

這裡有問題！
關於授予品的疑問

問 神明或御守的單位詞是什麼？

答 神明的單位是「柱」，
授予品的單位是「體」。
（＊此為日文中的用法）

　　計算神明的單位量詞稱為
「柱」。最可靠的說法是，古來
皆視樹木為神明棲宿的神聖之
物，故以「柱」為神明的單位量
詞。至於御守等授予品，則以
「體」為計算時的單位量詞。授
予品是在神明前以祈念加持，
帶有神明力量的事物，也可視為
神明的分身，所以一般不說「購
買」，而是在奉納金錢後「拜領」。
和神社相關的事物，即使在計算
數量時也要懷著敬意。

問 身上一次攜帶兩個以上的
御守也沒關係嗎？

答 沒關係。

　　常聽到「同時攜帶兩個御守，
會讓不同神明起爭執」的說法，
其實這是不對的。

　　神道中有「八百萬之神」的存
在，每位神明皆有其神德，彼此
同心協力守護人間。因此，神明
之間是不會起爭執的。

問 包住御札的薄紙，
是否不要拆開比較好？

答 拆不拆開都可以。

　　用薄紙包住御札的目的，是為
了確保御札在帶回家中，安置於
神龕前絕對不會弄髒。奉祀於神
龕時，可以拆開來，也可以直接
安放上去。

問 奉祀神龕和御札時，
有沒有特定的方位？

答 朝東方或南方為佳。

　　一般而言，神社多朝東或南方
建造，這是因為太陽升起的東方
和受到日光照射最多的南方，向
來被視為清淨的方位。

　　同樣的道理，神龕和御札的擺
放方位，也可以朝東或南方。

問 舊符可以返還別的神社嗎？

答 若原拜領神社太遠無法返
還時，可以送到其他神社。

　　比方到遠地旅行時，在途中造
訪的神社拜領了御札或御守，經
過一年或許無法歸返原本的神
社，這時就可以帶到附近的神社
奉繳。

　　重要的是，在拜託神社代為火
化之前，必須先將上述理由說明
清楚。

●關於吉凶判斷，有各種說法

大多數的神籤都會在大凶～大吉之間分成數個階段，藉此判斷吉凶。不過，與其為吉凶一喜一憂，不如正確理解籤詩內容，作為人生的指南與警惕。

判斷吉凶的順序

一般來說，吉凶程度如以下順序排列，有時仍因神社而異。若不清楚，可詢問神職人員或巫女。

大吉 ▶ 吉 ▶ 中吉 ▶ 小吉 ▶ 末吉 ▶ 凶 ▶ 大凶

神籤算是吉祥物，不將「凶」與「大凶」放入籤筒的地方也很多，還有少數神社可能抽到「平」籤。

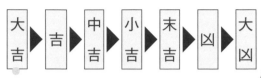

「大吉」反而要小心？
抽到大吉表示現階段的運氣來到最高點，接下來就要走下坡了。以前的人認為，無可無不可的「平」表示平安無事，反而是最好的。

除了吉凶判斷之外，籤詩上也記載著財運、戀愛運、失物、旅行、等待的對象、健康狀況等項目的運勢。

神籤

讀完籤詩內容後，要綁在指定的地方

從籤紙上寫的「御神籤」三字亦可得知，人們在即將展開某事時，首先會想徵詢神明的意見，內容包括吉凶判斷、當選落選、勝負輸贏的運勢等等。此外，像是該年度的農作狀況、天候狀況等，也都包括在求神問籤的內容之中。有時，人們也會以求籤的方式來決定負責執行神事的人選。

神籤最早出現在《日本書紀》及歷史故事《增鏡》中。不過，一直等到鎌倉時代之後，一般參拜者才能購買神籤。再到江戶時代之後，神籤才被用來占卜個人運勢。

26

●讀過之後可將神籤帶回，或綁在指定地點

讀完籤詩內容後，可以將籤紙帶回家，反覆閱讀，作為個人行動的指南。若抽中凶或大凶之籤，在讀完籤詩內容後，則綁在指定的地點。

以前都是綁在神社境內的樹木上

在過去，神社內並未像現今這般設置綁籤紙的地方，大多數人都將籤紙綁在神社內的樹枝上。然而這麼一來，對植物的生長會造成妨礙，因此現在很多地方已經禁止這麼做了。如果不將神籤帶回家，請一定要綁在指定的地方。

現在許多神社內都拉有供人綁上籤紙的繩子

很多神社內都拉有繩子或架起鋼製的棒子，供參拜者綁上籤紙。有一個說法是，用與慣用手相反的那隻手綁上籤紙，能化凶為吉。

神籤的發祥地是比叡山

神籤的原型是中國的「天竺靈籤」，流傳進日本後，由天台宗中興祖師「元三大師」（慈惠大師良源）的「元三大師百籤」（觀音籤）開始逐漸普及全日本。

不過，觀音籤的佛教色彩強烈，自從明治時代頒布神佛分離令後，神社就不太使用觀音籤了。取而代之的是現在經常看見的和歌籤詩，已成為主流。

一般認為，祭祀元三大師的比叡山橫川四季講堂（元三大師堂），就是日本神籤的發祥地。

奉納於「繪馬掛所」，心懷虔敬之意禮拜祈禱

繪馬

●繪馬的發祥時期眾說紛紜

有關供獻繪馬的習慣起源於何時，如今已難以斷定。只知平安時代後期已有供獻板立馬的習俗。另一方面，伊場遺跡（靜岡）也有繪製馬形的木板出土。除此之外，還有人說早在奈良時代就有供獻繪馬的習俗。

馬是神明的坐騎

日本人認為馬是神明的坐騎，信徒供獻的馬稱為「神馬」（讀音有「SHINMA」、「JINME」、「KAMIKOMA」等）。不同神社舉行的祭典神事，馬的毛色也不相同。

繪馬展現的是各地的文化與特色

近年來，繪馬上的圖案已不限於馬，也會分別畫上社殿、動物神使、武將等，與該神社淵源相關的事物。繪馬板的形狀也有神使形、圓形、花形等各種形式。

學問之神鎮守的天滿宮，其繪馬上便畫有被視為神使的牛或白牛；而司掌海上交通的金刀比羅宮，其繪馬上則畫有船舶或神使金毘羅狗。

神社裡供獻著許多繪馬，有的是祈求考試及格，有的是祈求疾病痊癒，或是祈求戀愛有成。

在古代，人們有事祈求神明時，會以活馬當作禮物（祭祀用的物品）進獻給神社。《常陸國風土記》與《續日本紀》中，都可見到關於祈雨時進獻活馬的記述。

到了平安時代之後，改用馬形木板「板立馬」取代活馬供獻，這就是現今繪馬最早的原型。

到了室町時代後，開始出現因神社而異的多采多姿繪馬造型。

●寫上心願，供獻於繪馬掛所

在無繪製圖案的空白面寫上祈願考試及格、戀愛順利、姻緣有成、疾病痊癒、家宅安全等願望，再將繪馬掛在指定的「繪馬掛所」（參照P34）供獻。

○○大学に
受かり
ますように

田中冬子／巳年女

（注：希望能考上
○○大學

田中冬子／女，生肖屬蛇）

過去還會寫上住址，現在為了預防犯罪而避免這麼做，只寫上名字，也可以再加上生肖與性別。

用毛筆或油性簽字筆簡單扼要地寫上願望。

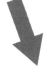

掛在繪馬後，行以拜禮

將繪馬綁在繪馬掛所後，在心中默念願望，同時別忘了行以拜禮。另外，願望實現之後，記得回來做御禮參拜（參照P75）。

拜禮的作法是將雙手放在胸前合掌，彎15度腰鞠躬。方法和對鳥居行拜禮時一樣。

將數學題寫在繪馬上供獻

有些神社也接受供獻「算額」。這是將數學題和正確答案寫在繪馬上，再供獻於神社的作法，從江戶時期開始流傳至今。

供獻算額，除了感謝神明保佑自己解開數學題外，也含有學業更加精進的心願在內。

其中也有故意寫上艱澀難題的繪馬，由看到的人寫上解答後供獻繪馬。

這種學習算術的習俗乃日本特有，全世界都很罕見。日本人或許從古至今都很喜歡數學呢！

●以朱印與墨字和神明結緣

用墨字寫上神社名稱，並捺上朱印。拜領這樣的御朱印，意味
著與神明結緣。御朱印具有與御守及神符相同的靈力。

御朱印

結束參拜後，可獲授予御朱印

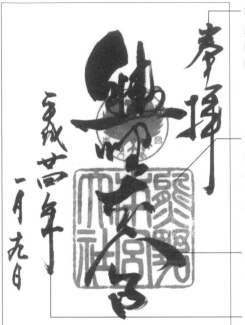

奉拜

表示「恭謹參拜」的意思，
同時也是自己來此參拜過
的紀念。

捺印、社紋、神紋

蓋上朱印。這也是「御朱
印」的名稱由來。社紋相
當於家徽，每間神社都有
其獨特的社紋。

神社名

以墨字寫上所造訪的神社
名稱。

年月日

寫上參拜日期。

（照片提供／熊野本宮大社）

最早的御朱印由來，是和尚在寺院抄寫經文並供獻後取得的證明文件。隨著時代的變遷，參拜一事逐漸觀光化，到了現代，民眾即使不納經（抄寫經文供獻），也能拜領神社的御朱印了。

在神社稱御朱印或御朱印帳，在寺院則稱為納經印或納經帳。

到了現代，雖然御朱印原本的目的性已逐漸薄弱，參拜信眾仍能透過收集御朱印與神社結緣。

最廣為人知的就是巡拜祭祀七福神的七座寺院，收集御朱印，稱為「七福神巡禮」。

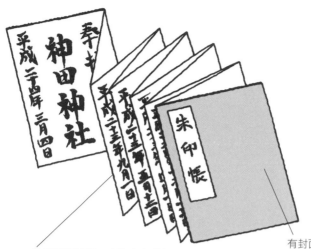

●御朱印
蓋在朱印帳上收藏

朱印帳就是御朱印專用的筆記本，大部分都做成風琴折的形狀。有名的寺院會販賣印有寺院名稱的專屬朱印帳，一般文具店或佛具店也買得到普通朱印帳。

依照種類不同，或許會有些價差，不過多半都在1,000日圓左右。有些風琴折形狀的折頁朱印帳所使用的紙質不透，背面也可捺印。

有封面寫上神社名稱的朱印帳，還有的會加上美麗的刺繡。

📖 文化系譜 　也有這樣的供獻品、授予品

神社除了有御守和神符外，也有不少神社販賣與神社淵源相關的物品或吉祥物，由於可以作為參拜的紀念品或伴手禮，通常很受歡迎。

拜領御神酒前先行一次拍手禮，再用雙手受領酒杯。由巫女幫忙將御神酒倒入酒杯，喝完後再拍一次手。

●千社札

貼在神社殿堂或手水舍牆柱、天花板上的紙片，上面記載著名字等內容。最初的起源，是從前參拜四國八十八所及西國三十三所等靈場時，作為參拜紀念而供獻的木片或紙片。自江戶時代起，在庶民之間流行起來。現今為了保護神社、寺廟等建築物，已禁止隨意張貼。

●御神酒

每逢新年期間的祭事之際，或有祝願祈禱儀式之時，神社都會提供御神酒。一如其名，這是獻給神明的御酒。對農耕民族的日本人而言，以稻米製造的酒具有重大意義，是最能取悅神明的供品。拜領御神酒，也等於能從中獲取神明的靈力。

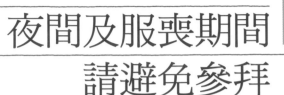

夜間及服喪期間請避免參拜

夜間是諸神活動的時間

基本上，參拜都在白天進行，這是因為在神道的觀念中，夜間是諸神活動的時間。在沒有電的時代，入夜後周遭便是一片漆黑。理所當然地，入夜的十天之間，以及祖父母、孫兒或兄弟姊妹過世時的五天之間，皆是忌諱期間（忌中）。

最適合參拜的時間是白天，尤其是上午偏早的時間為佳。最晚也要在傍晚太陽下山前完成參拜。

此外，大型神社的參拜時間固定，多半在日暮時分，就會關閉大門入口了。

服喪期間請避免參拜

穢物為神道所忌諱，因此有服喪中禁止參拜的限制。比方說，即使是神職人員，其父母或夫妻、孩子過世的十天之間，以及祖父母、孫兒或兄弟姊妹過世時的五天之間，皆是忌諱期間（忌中）。

若為氏子（＊信仰同一位氏神的信徒），則在五十日忌之前都視為忌中，在一年忌之前則為服忌中（服喪期）。

不過，上述期限未必適用所有地區，請遵守每個地區對服喪天數的不同慣例。

服喪期間請避免前往神社參拜，如果有非去不可的理由時，也請接受去晦儀式。

32

第二章 關於神社的基本知識，至少該知道這些

占地廣大的神社境內，
建有各式各樣的建築物。
有的展現了神社的歷史，
有的可從中一窺佛教的影響。
學習這些知識，
能讓我們更加深刻地
感受到神社的神聖與深奧之處。

洗心

在群樹守護下，清淨而靜寂的神域

社務所

神職人員及巫女會在這裡接待、與參拜者應對，或授予（販賣）御守、御符等物品，也受理祈禱儀式的申請，有時也會將這裡當作舉行祭事時除晦或參籠（為了祈願而在神社內閉關齋戒祈禱）的場地。

造訪神社時，總能感受到一股與世隔絕的獨特靜寂。在群樹包圍守護下，神社境內可說是神之庭園。神社內的每一棟建築物，都有其代表的重要意義與作用。

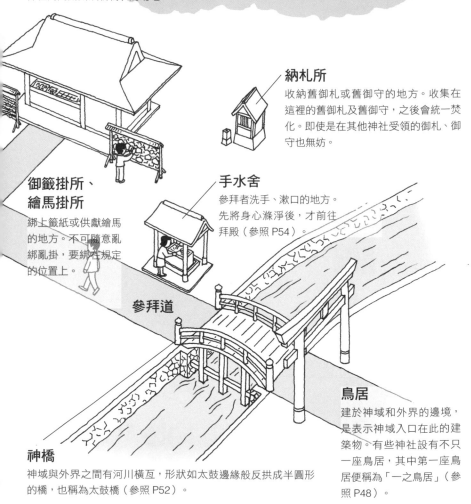

納札所

收納舊御札或舊御守的地方。收集在這裡的舊御札及舊御守，之後會統一焚化。即使是在其他神社受領的御札、御守也無妨。

御籤掛所、繪馬掛所

綁上籤紙或供獻繪馬的地方。不可隨意亂綁亂掛，要綁在規定的位置上。

手水舍

參拜者洗手、漱口的地方。先將身心滌淨後，才前往拜殿（參照 P54）。

參拜道

鳥居

建於神域和外界的邊境，是表示神域入口在此的建築物。有些神社設有不只一座鳥居，其中第一座鳥居便稱為「一之鳥居」（參照 P48）。

神橋

神域與外界之間有河川橫亙，形狀如太鼓邊緣般反拱成半圓形的橋，也稱為太鼓橋（參照 P52）。

鎮守之森

圍繞神社的茂密樹林，大部分是沿襲古代神明坐鎮的神奈備（山或森林）而種植的。

本殿、幣殿、拜殿

本殿乃御祭神坐鎮其中，神社境內最神聖的場所（參照P36）。幣殿是奉獻給神明之供品的所在。拜殿是進行祭祀與行拜禮之處。拜殿通常在本殿之前。也有些神社並非本殿、幣殿與拜殿皆備，可能只設有其中兩種社殿（參照P42）。

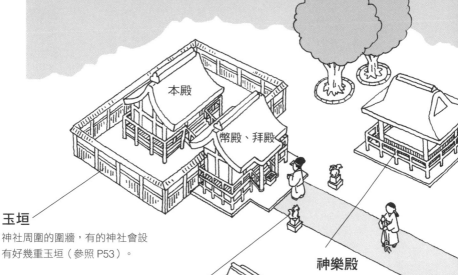

本殿

幣殿、拜殿

玉垣

神社周圍的圍牆，有的神社會設有好幾重玉垣（參照 P53）。

神樂殿

演奏神樂或演出神樂舞的設施，有些神社稱之為舞殿。

狛犬

神明前的守護獸（參照P58），兩隻一對。

神庫

供御祭神使用，收納神寶及神社的寶物，以及祭祀用具的倉庫，也可稱為寶倉。御神輿也收納於此。

攝社、末社

攝社裡祭祀的是與本社御祭神有血緣關係或親屬關係的神明，末社則是隸屬於本社的支社（參照 P44）。

興味，光是觀賞也別有一番樂趣。

不只如此，建築樣式更是饒富社的知識。

義，就能更加深入地理解關於神都有其代表意義。熟知其中意各式各樣的建築物。每一種建築廣庭院的神社中，通常都建造了規模或有大小不同，但擁有寬

●從屋頂形狀看佛教影響

在聖域中建造建築物，始於6世紀。有一說是因為受到當時傳來日本的佛教建立伽藍的影響。因此，現今我們仍可由神社建築樣式中看見佛教的影響。

（＊「伽藍」來自梵語，意指僧眾共住的園林，即寺院。）

屋頂多為茅草或檜木皮製成

反映出神道「在重生中延續」的根幹思想，神社多半採用每隔幾年就要翻修改建的茅草或檜木皮屋頂。雖然也有銅片屋頂，倒是很少看到瓦片屋頂。柱子也採用不設置基台的傳統掘立柱。

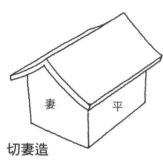

切妻造

屋頂形狀如一本從中間打開倒放的書本，兩側朝下。就像把靠「妻側」的兩端切掉的形式，也成為了名稱的由來。

（＊日式建築用語中的「妻側」，指的是與屋頂大樑（棟木）呈垂直的牆面。相對地，與棟木呈平行的牆面則為「平側」。）

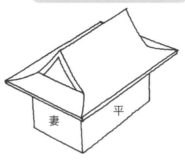

入母屋造

上層與切妻屋頂相同，朝兩個方向傾斜，下層則是朝四方位傾斜的「寄棟」樣式。

本殿

神明坐鎮之處，也是神社中最令人敬畏的場所

神社境內所有的建物中，最重要、也最神聖的場所就是本殿，其祭祀的御祭神經常坐鎮於此，通往本殿的門平常都是關閉的。

在多數情況下，本殿會分成兩個空間（參照P59）。位於前側的空間稱為外陣，後方的空間稱為內陣，內陣裡安置有「御神體」（參照P40）。

另外，若御神體的型態是山或森林時，有些神社就不會再設置本殿，而保留古代日本崇拜大自然的原始神社型態。

●千木與鰹木
代表本殿的崇高

千木指的是社殿屋頂上交叉突出的兩塊木板，鰹木則是水平橫放於屋頂樑（棟木）上的圓柱，兩者都是代表神聖與崇高的裝飾物，原本是古代皇族建築常見的設計。

千木

也可寫成「鎮木」、「知木」，在古事記中又稱為「冰木」，而在伊勢神宮的祝禱詞中則作「比木」。「鎮」、「知」、「比」等字的發音在日文中都有靈的意思，意指帶有靈力的木柱。

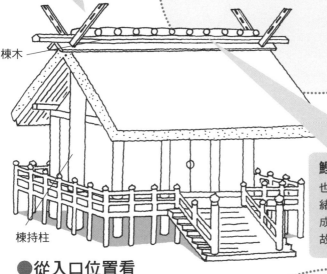

千木有兩種

內削

將千木尖端切成水平狀的稱為內削，一般祭祀女性祭神的神社多採用內削。

外削

將千木尖端切成垂直狀的稱為外削。祭祀男性祭神的神社，採取外削的情形較多。

棟木

棟持柱

鰹木

也作賢魚木、勝男木、葛緒木等，與本殿屋頂大樑成水平排列，狀似鰹魚，故稱鰹木。

●從入口位置看
兩種建築樣式

從入口位置來看，建築物的正面入口位於「妻側」的建築稱為「妻入」，代表大社造建築的出雲大社就屬於妻入。另外，建築正面入口在「平側」的建築則稱為「平入」，以伊勢神宮為代表。

男神為奇數，女神為偶數

鰹木的數量也以祭神的性別來決定，通常男神為奇數，女神為偶數。不過，也有例外的神社，如伊勢神宮的外宮、內宮都被視為祭祀女神，鰹木的數量卻是內宮 10 根，外宮 9 根。

●社殿至今仍沿用古代建築樣式

神社的建築樣式，以神明造與大社造為基礎，再從這兩種樣式衍生出各種形式。此外，屋頂兩側上揚的飛簷樣式，是受到佛教寺院建築的影響。

▶神明造

由架高地板樣式的穀物倉庫發展形成，特徵是切妻造屋頂與平入式入口。伊勢神宮本殿以掘立柱的切妻造、平入建築及茅草屋頂等特徵，被特別稱為「唯一神明造」。

代表神社：伊勢神宮（三重）、仁科神明宮（長野）。

▶大社造

由古代架高地板樣式的住宅發展形成，多數集中在出雲地方。柱子有9根，中央是名為「心御柱」的粗大柱子。入口為妻入式，古時採用掘立柱，後改成礎石立。

代表神社：出雲大社（島根）。

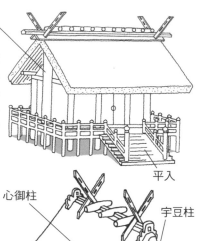

棟持柱

平入

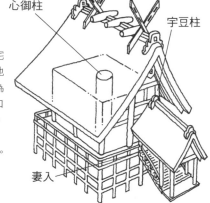

心御柱

宇豆柱

妻入

本殿的建築樣式

可從中窺見古代景況，不同的祭祀內容 展現不同的建築風貌

神社建築樣式的基礎，一般認為來自古代高地板樣式的建築物。目前雖可細分為好幾種建築樣式，追本溯源，應該都是從兩種樣式衍生而出的。

這兩種樣式分別是「神明造」與「大社造」，向來被視為日本最古老的建築樣式。兩者之間最大的差異，在於屋頂的形狀和房屋的入口位置不同。

從後來衍生出的各種建築樣式、所祭祀的不同神明，以及祭祀方法的差異，皆可看出各地區的歷史和特性。

參訪神社時，不妨感受一下當時建築技術的講究之處，也是一種種樂趣。

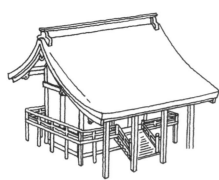

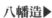

◀流造

屋頂為切妻造，入口為平入式。屋頂朝前方向下傾斜，形成參拜者由屋簷底下參拜的「向拜」形式。屋頂上沒有千木或鰹木。

代表神社：宇治上神社（京都）。

八幡造▶

多見於八幡信仰的神社。屋頂為切妻造，入口為平入式。特徵是前後兩棟社殿相連。位於入口側的社殿為外殿，後方則為內殿。

代表神社：宇佐神宮（大分）。

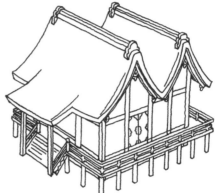

◀住吉造

屋簷非兩側上揚的飛簷，而是呈直線向下的切妻造，入口為妻入式。內部隔成前後兩個空間，分別稱為「室」與「堂」。

代表神社：住吉大社（大阪）。

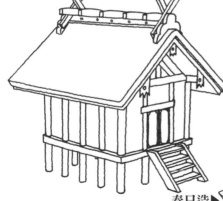

春日造▶

這種樣式多見於奈良及和歌山等關西地區。屋頂為切妻造，特徵為正面有遮蔽階梯之屋簷的「向拜」形式。大部分正面寬度約為一間（＊「間」是日本的度量衡單位，一間約為 1.8181818 公尺）的一間社春日造，偶爾也可看見三間社。

代表神社：春日大社（奈良）。

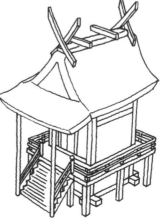

●神明體現於大自然中

古代日本人認為神明會在大自然的山岳、石頭、樹木之上現身，壯麗的群山、巨大的岩石、樹齡從數百到數千年的參天巨木等，都是最適合神明降臨的存在。人們會在其上圍起注連繩，迎接神明降臨。

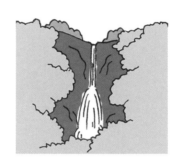

<div style="text-align:right">御神體、
御神木</div>

神明降臨、棲宿的神聖依附之物

石頭、岩石

稱為磐座、磐境。巨大或形狀奇特的岩石，往往被認為是神明降臨時依附的靈石。

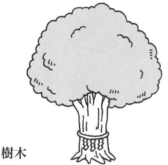

樹木

稱為御神木、神樹，也就是神聖的樹。人們相信擁有數百至數千年樹齡的樹木，具有強韌的生命力，視其為神靈棲宿的所在。

瀑布、水（河川與池塘、湖泊等等）

水是生命之源，在以水田農耕為主的日本，水也是豐饒的象徵。人們認為河川、池塘、湖泊等水流，皆可體現神明的存在。

日本神道認為神可分成「常在神」與「來訪神」。來訪神於祭祀時降臨人間，為人們帶來幸運與幸福，之後再次返回神之國度（常世之國）。

所謂御神體，便是神明降臨世間時棲宿或依附的物體，可稱為「依代」或「依巫」。御神體已不是原本單純的物體，而是有神靈棲宿、依附之物。

最常見的御神體是鏡子。此外，寶劍和勾玉亦是常見的御神體。大自然中也有許多御神體，比如：山（神奈備山、御室山）、樹木（御神木）、岩石（磐座）、瀑布等。

40

●從降臨之神變成棲宿之神

隨著時代的進展，人們懂得建造神社，將御神體安置在神社本殿中。從這個階段開始，人們將「依代」視為神靈，並加以祭祀。其中的代表有鏡、劍、勾玉、弓箭、御幣等。

鏡、劍、勾玉

三大神器（參照 P138）：八咫鏡、天叢雲劍、八尺瓊勾玉的由來──八咫鏡是伊勢神宮的御神體，天叢雲劍則以熱田神宮的御神體而為人所知。

每座神社的御神體都不一樣。神社境內多半可找到記載御神體說明的地方，造訪時不妨前往確認。

御幣

將白紙或金銀紙、五色紙夾在「幣串」上，作為神明降臨時的「依代」。

神像

原本在神道中，神的形體是看不見的象徵性存在。然而，隨著佛教在日本的發展，佛像傳入日本之後，神道也開始製造神像。和佛像不同的是，神像的外表更為接近人類的模樣。

即使是神職人員，也難得看見御神體

基本上，御神體不在世人面前公開。即使神職人員也無法改變這項原則，除非有修改或修復的需求，否則很難親眼看見御神體。

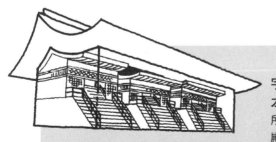

宇治上神社的本殿內部共有3座社殿，都在覆屋的包覆之下。

宇治上神社 本殿覆屋

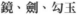
京都

所謂「覆屋」，指的是如覆蓋般搭建於本殿之上的建築，目的是為本殿遮蔽風霜雨雪。祭祀御神體的內殿是非常重要的建築，所以有搭建覆屋的必要。日本最古老的覆屋位於京都的宇治上神社。

●神社中最平易近人的建築

從「拜殿」的名稱亦可得知，這裡就是神社中的參拜場所。在整座神社建築中，拜殿往往是最大、也最醒目的一棟。

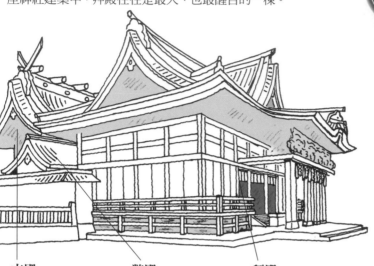

幣殿、拜殿

供奉祭祀物品，向神明祈願之處

本殿

祭祀御祭神的建築。上有千木，建築樣式高雅尊貴，多半位於神社後方最深處。

幣殿

位於本殿與拜殿之間，也稱「中殿」或「合間」。有些神社的幣殿與拜殿相連為一體。

拜殿

位於神社最外側、最前方的建築，殿前放有油錢箱。由於祭祀與祈願都在此進行，多半是神社中規模最大的一棟建築，對一般參拜者而言，也是整座神社中最感熟悉的場所。

本殿為御祭神所在之處，幣殿與拜殿則是人們對神奉獻、祈禱的地方。古式的神社建築，本殿與拜殿、幣殿各自分開，對參拜者而言，拜殿與幣殿是比本殿更具親近感、也更熟悉的地方。

幣殿位於本殿前方，這裡是將幣帛（供品）獻給祭神的地方。

不過也有些神社並未設置幣殿。

幣殿前方則為拜殿，正式參拜（參照 P 72）的儀式，都必須進入拜殿進行。在大部分的情況下，拜殿的建築規模比本殿來得大，是神社中最醒目的建築。

●平入式的建築 數量最多

拜殿有 3 種形式,分別是「縱拜殿」、「橫拜殿」、「割拜殿」,此外還有本殿與幣殿、拜殿相連的「權現造」,以及兩層樓建築的「櫻門拜殿」。

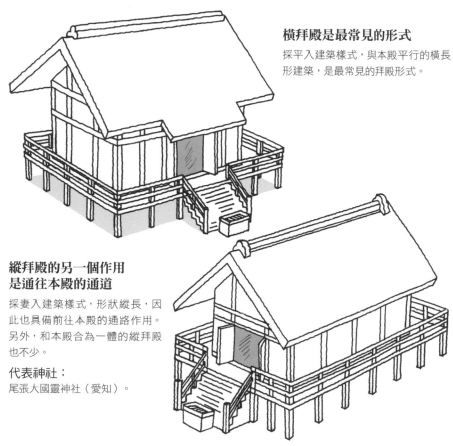

橫拜殿是最常見的形式

採平入建築樣式,與本殿平行的橫長形建築,是最常見的拜殿形式。

縱拜殿的另一個作用 是通往本殿的通道

採妻入建築樣式,形狀縱長,因此也具備前往本殿的通路作用。另外,和本殿合為一體的縱拜殿也不少。

代表神社:
尾張大國靈神社(愛知)。

割拜殿的中央

以「土間」形式構成(＊日本建築中架高的木板地稱為「床」,與室外地面同高的泥土地則稱為「土間」),基本構造同橫拜殿,不同的是,中央部位形成前後貫通的「土間」(馬道),可供通行。

代表神社:
櫻井神社(大阪)。
由歧神社(京都)。

馬道

可由此通行

●以神明之間的關係來區別

直到二次大戰前，攝社和末社仍有嚴密的區別。基本上，攝社祭祀的是與主祭神有血緣或親屬關係的神明，其他的神明則供奉在末社之中。此外，也分為設在神社境內的「境內社」，與設在神社境外的「境外社」。

古時為了祈求疾病痊癒或消災解厄，經常以分靈方式請來神明祭祀。

本殿 主祭神、配祀神

本殿中祭祀的是主祭神（也稱主神），若祭祀的神明為複數，其中只有一柱為主祭神，其餘稱為配祀神（或稱相殿神）。

攝社 妃神、御子神

攝社祭祀的是主祭神的妃或子，以及其他與主祭神有血緣關係的神明。有的神社也會在攝社祭祀地位崇高的地主神。

末社 其他神明

末社祭祀的是除了以上提及的神明之外，能帶來好運或庇佑的其他神明，或是從其他神社恭請而來的神明等。有些神社的末社歷史甚至比本殿悠久，地位未必比主祭神低。

攝社、末社

祭祀與御祭神有關的神靈，或祭拜祈求賜福的其他神明

在占地廣闊的神社中，有時可在同一座神社境內看見其他小型社殿，這些規模較小的神社稱為攝社、末社。

在攝社中，祭祀的是與主殿中的主祭神有著血緣或親屬關係的神明。

此外，末社中祭祀的多半是為了疾病痊癒或消災除厄等理由而迎來祭祀的神明。

古時候認為攝社的地位比末社崇高，但現在對於攝社與末社的等級區別已沒有如此嚴格。

□ 文化系譜　有些神社也開設福利設施，成為一種社會資源

●神社持有的社福設施

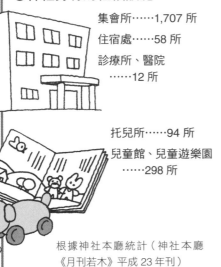

集會所……1,707 所

住宿處……58 所

診療所、醫院……12 所

托兒所……94 所

兒童館、兒童遊樂園……298 所

根據神社本廳統計（神社本廳《月刊若木》平成 23 年刊）

以日本式的「互助合作」精神，推動社福事業

過去社會上的福利活動，向來以寺院或教會為中心，但其實神社也開始參與各種福利活動。神社占地廣闊，是很適合當作集會所或住宿處的環境。寬敞的社務所最適合當作集會所或住宿處。而實際上，神社也經常在發生重大災害時發揮避難所的功能，為需要的人敞開大門。

神職人員也與社福活動多所配合。根據平成二十三年的統計結果，目前擔任民生・兒童委員的神職人員有三百八十五人，擔任更生輔導員的神職人員有四百六十四人。

以前，神社是地方上重要的角色，也是人們生活的中心。人們在此祈求豐收好年，避厄除災，配合每個季節的重要節日聚集於神社。在農忙時期也有互助合作的「結」制度。這種互助合作的精神直到現在，仍根深柢固地保留在神社的祭祀與活動中。

從境內到境外，神社也嘗試跨世代的文化傳承

現代社會中的人際關係變得冷淡疏離，即使如此，在祭典與節日時，人們還是會一起聚集到神社來。

有些神社會開辦課程講座，傳授雅樂、神舞等傳統藝能、祭祀儀式，希望能以神社為中心，將傳統文化傳承到下一個世代。

●神明隨季節更換居處

有些神社在山頂與山麓各有一宮，兩宮形成一對。神明會隨季節更替，輪流前往二宮。譬如，春天以田地神的身分現身於山麓之宮；到了秋天，則以山神的身分回到山頂之宮。

山宮（奧宮、上宮）
相對於位在山麓的神社，建造於山頂或山腹的神社稱為山宮，也可稱為奧宮或上宮。

神轎（神輿）是神明的交通工具。乘上神轎巡行氏子居住的城市或山林，散播神威。

例祭 筑波山神社 御座替祭
筑波山神社祭祀男女二神，春天下山守護農作，秋天再回到山中。4月從奧院（山宮）下山來到山麓的六所神社（里宮），11月再返回奧宮。在一出一入的轉換之時，便會舉行御座替祭。

里宮（本宮、下宮）
位於山麓，是平常人們參詣時造訪的神社。由於人們居於鄉里之間，故稱此地為里宮。本殿則多半設於山頂。

山宮、奧院

設於神域山頂的神社

也有將山岳本身視為御神體的神社。其中，設於山麓的神社稱為里宮。由於山頂或山腹視同御祭神，將山宮或奧院設在此處的神社也不少。

一般認為，山宮或奧院的概念，是受到神佛習合或民間信仰、山岳信仰的影響。

諸神系譜　也曾有過與神佛相遇、共存的時代

從當初的對立，逐漸踏上共存的道路

在古代，日本人視大自然為敬畏與崇拜的對象。隨著時代更迭，神祇信仰（信仰諸神）與祭祀也成為國家制度而受到確立。

另一方面，從外國傳入日本的佛教逐漸普及，寺廟也在鎮家護國的目的下紛紛興建，佛教與神道陷入對立的緊張關係中。

到了奈良時代，開始產生融合神道與佛教的「神佛習合」思想，之後很快地發展出「本地垂跡說」。佛教界積極引用神道在地方上布教。結果，「神佛習合」的思想一直持續發展到明治維新時代。

二次大戰後脫離寺院支配，恢復古代神社原貌

明治維新新時頒布「神佛分離令」，加強推動以天皇為中心的「神道復興運動」。「神佛分離」

在誤解之下，變成激進的「廢佛毀釋」運動，神社紛紛撤除佛像與佛具。這時神社處於非關宗教的「國家宗祀」（國家所尊崇奉祀）的地位。

然而，第二次世界大戰後迎來了更大的變化。GHQ（駐日盟軍總司令）發布以分離神社與國家為主旨的「神道指令」，造成國家神道解體，神社不再由國家管理，神社本廳就此誕生，直到現在。

●本地垂跡說中的神佛對照

天照大御神 ⟷ 大日如來

八幡神、熊野神 ⟷ 阿彌陀如來

大國主神 ⟷ 大黑天

等等

在本地垂跡說之中，將日本原有神祇解釋為改變姿態現身人間（垂跡）濟世的佛，佛才是神祇原本的面貌（本地），神祇所對應的佛稱為「本地佛」。熊野權現等「權現」神號即誕生於由本地垂跡說所引發的神佛習合思想。

●往來於神社之間的意義

前往神社參拜，接觸神聖的事物時，人們可重新檢視自己的行為與內心，並加以反省、修正。而穿越鳥居，往來於神域和俗世之時，正可藉此感受心境上的變化。

鳥居

提示神域及神明存在的結界

御神體
鳥居不只位於神社入口，也會建在作為御神體的山林或瀑布的入口處。

神域（境內）
現今仍有鳥居留存之處，即使沒有看到神社，仍表示這裡曾是神域，或許曾隸屬於某座神社境內。

不同於俗世的
神聖世界

鳥居是神社中具有象徵性的存在，不過它的意義可不只如此。

鳥居也是築於俗界與神域邊境的神門，發揮著防止邪惡入侵的重要結界作用。

關於鳥居的起源，如今已不可考。天照大御神隱藏於天岩戶時，令神使（雞）停在一根橫木上，據說這就是鳥居的由來。然而，類似鳥居的門狀建築散見於亞洲各國，因此眾說紛紜，沒有定論。即使從語源考據，也有「侍奉神的鳥所棲留之木」及「通過進入」（＊日文音同「鳥居」）等不同說法。

48

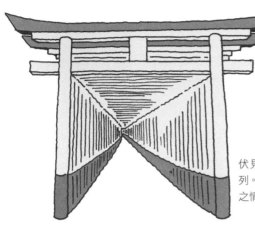

◀對鳥居供獻，
　表達祈願與感謝的習慣

在稻荷神社，參拜者有對鳥居供獻以
表達祈願與感謝的習慣。其中的代表，
就是京都伏見稻荷大社的千本鳥居，
沿著參拜道可見整排滿滿的鳥居。

伏見稻荷大社現今約有 5,000 座鳥居並
列。穿越成排鳥居行走於山中，莊嚴肅穆
之情油然而生。

●有些神社也設有
　樓門或神門

一般來說，樓門多為建造在寺廟入口的
建築，偶爾也會有神社在入口處設置樓
門。樓門外觀與鳥居不同，但發揮的作
用相同，都代表著前方便是神域。

門左右兩旁的雕像，是扮成隨從的神明

樓門左右安置著狀似隨從、名為闇神與看督長
的兩尊神像，日文稱為「隨身姿」。安置這種神
像的樓門又稱作「隨身門」。

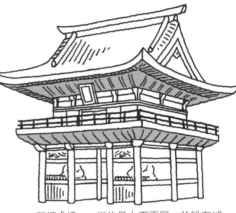

所謂「樓」，指的是上下兩層、並設有城
櫓（瞭望臺）的城門建築。其中代表京
都的伏見稻荷大社、下鴨神社、上賀茂神
社，以及東京的神田明神等。

每穿越一道鳥居
神聖度便更加提高

像伊勢神宮這種規模的大型
神社，境內往往不只一道鳥居。
參拜道入口處的鳥居最大，稱
為「一之鳥居」（第一道鳥居）。
走近本殿可陸續看見「二之鳥
居」、「三之鳥居」。

當神社內有複數鳥居時，每穿
越一道鳥居，便代表朝神聖的領
域更跨進了一步。

每一次穿越鳥居，都要提醒
自己保持內心清明，也別忘了
先站在鳥居前行一鞠躬（參照
P12）。

●以笠木或島木的差異大分為二

鳥居的種類與差異，只要看笠木兩側是否上揚，就能清楚判別。
笠木兩端水平無上揚的為「神明系」，兩端上揚者則為「明神系」。
明神系在中世紀之後才出現，主要是受到佛教寺廟建築的影響。

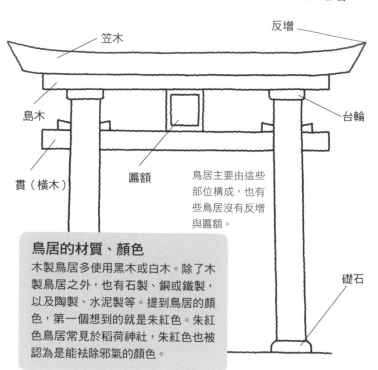

笠木

反增

島木

台輪

貫（橫木）

匾額

鳥居主要由這些
部位構成，也有
些鳥居沒有反增
與匾額。

礎石

鳥居的材質、顏色
木製鳥居多使用黑木或白木。除了木
製鳥居之外，也有石製、銅或鐵製，
以及陶製、水泥製等。提到鳥居的顏
色，第一個想到的就是朱紅色。朱紅
色鳥居常見於稻荷神社，朱紅色也被
認為是能袪除邪氣的顏色。

受到佛教影響，演變得更具有裝飾性

鳥居的基本構造是先在礎石上豎立兩根柱子，柱上再橫跨一條橫木，橫木上為島木，其上為笠木，以這樣的形式組合成鳥居。

鳥居種類多樣，有一說指出高達六十種以上。

若要為鳥居分類，可就笠木的形狀大致分為兩種。笠木兩端水平無上揚的稱為「神明系鳥居」，笠木兩端反仰上揚的稱為「明神系鳥居」。再進一步細分，神明系底下有靖國鳥居、神明鳥居等種類，明神系底下則有明神鳥居、春日鳥居、中山鳥居、八幡鳥居等種類。

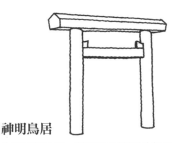

神明鳥居

也稱伊勢鳥居。雖歸類於神明系鳥居，其實只有伊勢神宮採用此形狀，特徵是五角形的笠木。

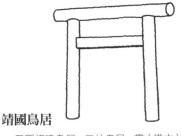

靖國鳥居

又稱招魂鳥居、二柱鳥居。貫（橫木）使用的不是圓木，而是四方角材，其特徵是貫（橫木）並未貫穿左右雙柱，整體外型更簡潔。

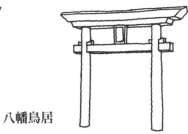

鹿島鳥居

在左右雙柱上橫跨圓形笠木，只有貫（橫木）採用四方角材。特徵是貫（橫木）貫穿雙柱，向外突出。

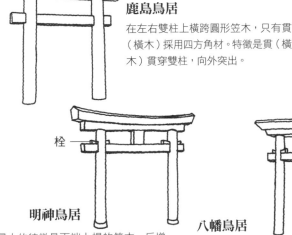

栓

明神鳥居

最大的特徵是兩端上揚的笠木，反增的角度則依種類而異。另外一個特徵是柱子與柱子之間使用「栓」來接合。

八幡鳥居

最常見的鳥居種類。八幡神社等神社的鳥居即為此種形狀，特徵是笠木與島木兩端切割出斜面。若兩端切割成垂直面，即稱為春日鳥居。

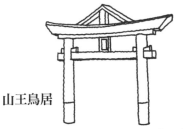

山王鳥居

特徵是笠木上有破風（山形裝飾板），也有人從形狀將其命名為合掌鳥居。據說破風的形狀來自「山王」的教誨與文字，又稱日吉鳥居。

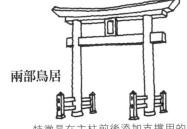

兩部鳥居

特徵是在主柱前後添加支撐用的短柱。

神橋

為神明所設，橫跨於神域外圍河川上的橋

有些神社境內或祭祀主神的本殿前有河川流過，如果不渡橋，就無法跨足神域。河川也和鳥居一樣能發揮結界的作用。人們渡橋時，也可說是在為進入神域做心理準備。

橫跨在河川上的橋稱為「神橋」。由於橋中央呈圓弧拱起的形狀，有時也稱「太鼓橋」。

除了神橋，神社四周還有稱為玉垣的圍牆環繞，一樣發揮著結界的作用。

●神明所渡的橋

神橋是供神明橫渡的橋，因此特意建造成人類不易跨越的圓弧拱起形狀。拱橋也代表連結天上與人間的彩虹。

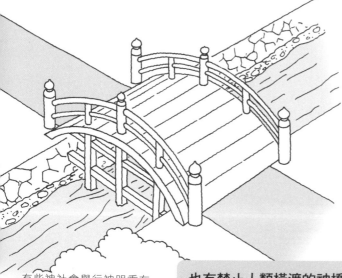

有些神社會舉行神明乘在神輿上渡過神橋的祭典，其中最有名的是住吉大社（大阪）的太鼓橋渡。重達一噸的神輿在抵達橋中央時，會高高指向天空。

也有禁止人類橫渡的神橋
神橋原本就是為神明所建造，為了不讓人們橫渡，有些神橋平時會拉上注連繩，提醒人們過了神橋，前方就是神域。

●在本殿與神社周圍環繞的矮牆

圍繞本殿與神社境內的矮牆稱為「玉垣」。玉垣環繞的內側意指屬於神的場所。為了不讓人類輕易跨牆而入，有些神社會築起多重玉垣。比方伊勢神宮就有四重玉垣。

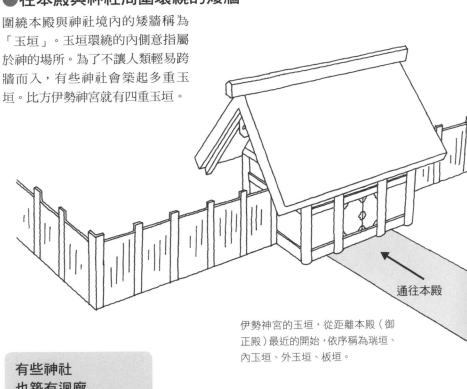

通往本殿

伊勢神宮的玉垣，從距離本殿（御正殿）最近的開始，依序稱為瑞垣、內玉垣、外玉垣、板垣。

有些神社
也築有迴廊

受到寺廟建築的影響，有些神社也築有迴廊，其中最有名的是大阪的今宮戎神社。迴廊從拜殿通往本殿後方，因此也可從後方開始參拜。

玉垣的樣式
主要分成4種

玉垣可依樣式分為4種。瑞垣與板垣是以木板相連築起扎實的圍牆，玉垣與荒垣則是以四方角材和圓柱組合而成的柵欄樣式。

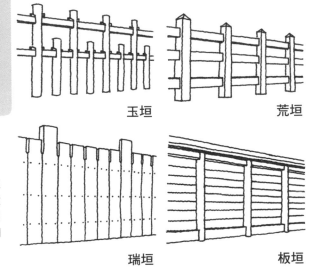

玉垣　　　　　　　　　荒垣

瑞垣　　　　　　　　　板垣

●將過去在河邊進行的程序簡化

只要在手水舍洗手、漱口即可。原本是必須將全身浸於河川中，藉以滌淨身體，但每次都這麼做太費周章，才簡化成現今的作法。

在御守洗川或祓川邊淨身

神社附近的河川大多被稱為「御手洗川」或「祓川」，過去人們在進入神域前，都會在此淨身。京都的下鴨神社境內，至今仍保留著御手洗池與御手洗川。

手水舍

以伊勢神宮內宮中的五十鈴川最為有名

進入神域前，祓禊滌淨身心

手水的由來，正如神話故事中所說（參照左頁專欄），最初是為了洗清罪穢。從此之後，每逢神事舉行之際，人們為了消除罪穢，必定進行祓禊儀式。

在設置手水舍的更早以前，人們會在河川或海邊滌淨身心。後來，這種作法逐漸簡化成今日的手水禮儀。

大部分的手水舍建築四邊無牆，由屋頂、柱子、水口及水盤構成。水盤上往往刻有「洗心」文字，代表除了洗手，也要將心清洗乾淨。

以手水洗去僕僕風塵
與日常中的罪穢

穿過鳥居後，第一個抵達的地方就是手水舍。按照神社規定的作法（參照 P16）洗手、漱口，祓除罪穢後，才好前往參拜。

水口

水的出口（水口）多以和神社淵源深厚的神使動物為造型，常見的有龍、鹿、兔子、猿猴、烏龜等雕像。

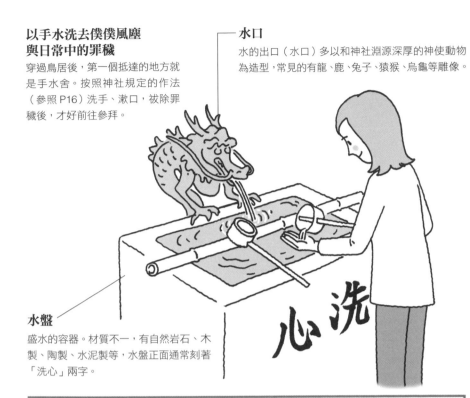

水盤

盛水的容器。材質不一，有自然岩石、木製、陶製、水泥製等，水盤正面通常刻著「洗心」兩字。

□ 諸神系譜　手水的典故，來自神話中的神禊

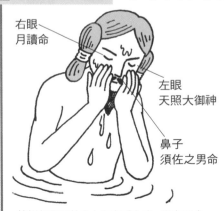

右眼
月讀命

左眼
天照大御神

鼻子
須佐之男命

據說伊邪那歧命在海中淨身時，從左眼生出天照大御神，右眼生出月讀命，鼻子裡生出了須佐之男命。

「手水」源自於日本神話當中，知名的伊邪那歧命與伊邪那美命的一段故事。

伊邪那美命是誕下國與神的神。在生產神的時候，因為生了火神而受到嚴重燒傷，因而喪命。

伊邪那歧命跟著死去的伊邪那美命，來到黃泉（死者）之國，在那裡看見面目全非的伊邪那美命，嚇得逃出黃泉之國。此時，為了洗去在黃泉之國沾染的罪穢，於是跳入海中淨身。

這就是「禊」，也是手水的由來。

懷著對神明的感謝與祈願之心，點燃燈火

●以春日大社的燈籠為原型

燈籠以材質、形狀及用途區分，有石燈籠、釣燈籠（吊起使用於迴廊或拜殿）等各式各樣。神社境內經常可見的石燈籠原型為春日大社的燈籠，有六角圓柱，稱為春日燈籠。

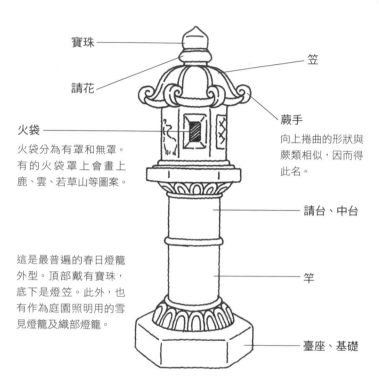

寶珠

請花

火袋

火袋分為有罩和無罩。有的火袋罩上會畫上鹿、雲、若草山等圖案。

這是最普遍的春日燈籠外型。頂部戴有寶珠，底下是燈笠。此外，也有作為庭園照明用的雪見燈籠及織部燈籠。

笠

蕨手

向上捲曲的形狀與蕨類相似，因而得此名。

請台、中台

竿

臺座、基礎

神社境內往往立著不少燈籠，據說燈籠和佛教關係頗深。

燈籠原本是寺廟中經常置放的物品，在神佛習合（參照 P47）思想發展時，神社中也開始擺放燈籠。神社寺廟中，大部分的燈籠都來自當時有能力的信徒所捐贈。

神社中的燈籠設置於鳥居前、參拜道旁及社殿，點亮燈籠，作為獻給神明的「獻燈」。

以火點亮的燈籠也表達請求神明庇佑的心願，以及對神明的感謝之情。

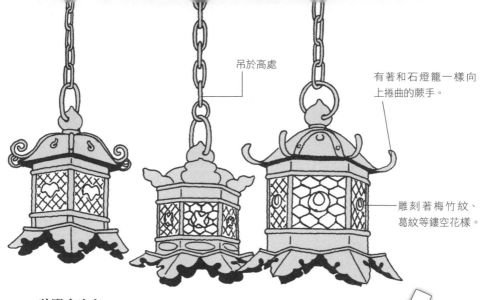

吊於高處

有著和石燈籠一樣向
上捲曲的蕨手。

雕刻著梅竹紋、
葛紋等鏤空花樣。

社殿中也有
吊燈形的燈籠

這種燈籠吊在社殿中，照亮
迴廊與拜殿。材質大多為鐵
或銅質，罩住火袋的多為鏤
空花紋。

春日大社
中元萬燈籠

奈良

每年兩次，春日大社分別在 2 月的節分與中元節
（8 月 14、15 日）時舉辦名為「萬燈籠」的神事。
滿懷祈禱與祝願，點燃神社境內 2,000 盞石燈籠
與 1,000 盞釣燈籠。時間從傍晚開始，天色全黑
之後，社殿與迴廊燈光浮現，如夢似幻的情景，
吸引許多人特地前來造訪。

奈良墨的原料
是點燈用的煤炭

奈良和墨之間，有很深厚的關
係。奈良時代，以燈籠或燭台煤
灰為原料製造的墨，由財力雄厚
的藤原氏一手包辦生產。

當時的墨，以收集燃燒松木得
到的煤炭製成的「松煙墨」為中
心。然而這種墨顏色淡薄，品質
也不好。相對的，以麻油等高級
植物油燃燒後的煤灰所製成的
「油煙墨」則品質較高。

藤原氏的氏寺・興福寺使用麻
油作為燈油，因而獲得大量製作
油煙墨的材料煤灰。將這些煤灰
交到地方上的製墨工匠手中後，
製墨工業因而大為興盛。

「奈良墨」聞名至今，正是神
社寺廟支持地方產業的證明。

狛犬

保護神明的守護獸，也有除魔的能力

●左右一對，守護於社殿前

狛犬有各種造型，較知名的有帶幼犬的「子取狛犬」、踩著圓球的「玉取狛犬」，以及倒立造型的狛犬等。材質除了石材之外，也有銅製、鐵製，和罕見一點的陶製狛犬。

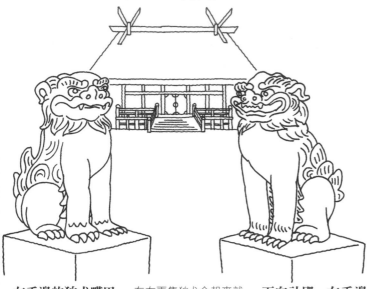

左手邊的狛犬嘴巴是閉上的「吽形」

左右兩隻狛犬合起來就成了「阿吽」。和寺廟入口處的仁王像（金剛力士像）一樣，代表「開始」與「結束」。

面向社殿，右手邊的狛犬嘴巴是張開的「阿形」。

狛犬是一種守護獸，佇立於神社入口或社殿左右兩側。狛犬也能嚇阻魔物，防止邪物（罪穢及惡靈等）侵入神社。有些狛犬的外型類似犬，有些則類似獅子。

也有一說是，頭上有角、嘴巴閉起的是獅子，頭上無角而嘴巴張開的才稱狛犬。

狛犬亦可寫成「高麗犬」，據說來自古朝鮮半島。然而，狛犬的來歷眾說紛紜，也有人說可遠溯至印度或埃及，再經由中國傳到日本。

58

●本殿中也有狛犬

狛犬傳到日本的時期約是平安時代。最初是皇宮為了用來防止几帳（布）或門扉、屏風等被風吹動而設置，後來開始有了嚇阻魔物的作用，便轉而作為守護神社之用。

武器、防具

此處放置著守護神明的矛、弓箭、刀等武器與防具。

安放御神體之處（神座）

為了避免被人看見，如華蓋般在御神體上覆蓋稱為御帳臺的布。御神體前方則放置作為守護獸的狛犬。

社殿內不能輕易為人所見，因而必須用白布圍住。

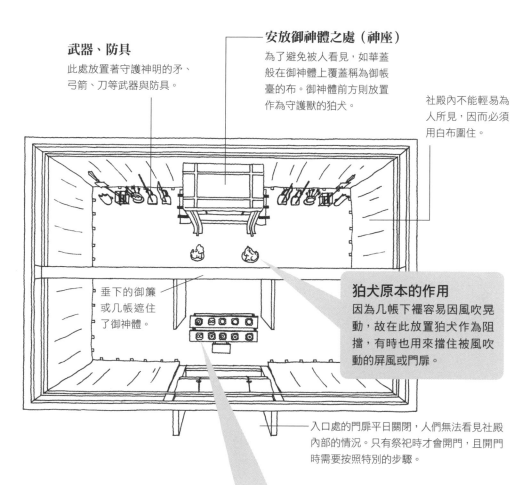

垂下的御簾或几帳遮住了御神體。

狛犬原本的作用

因為几帳下襬容易因風吹晃動，故在此放置狛犬作為阻擋，有時也用來擋住被風吹動的屏風或門扉。

入口處的門扉平日關閉，人們無法看見社殿內部的情況。只有祭祀時才會開門，且開門時需要按照特別的步驟。

獻給神明的食物

本殿內也供奉著稱為「神饌」的食物。一般的神饌也稱「丸物神饌」、「三方神饌」，作法是將米、酒、年糕、海魚、河魚、海菜、蔬菜、菓品、鹽、水等直接供奉，不須經過烹調。

根據皇學館大學佐川紀念神道博物館之模型與介紹手冊製圖。

神使

以動物型態出現在人類面前的神明使者

●動物本身也被視為神明

成為神使的動物，時而以主祭神使者的身分傳達神明的話語，時而負起代替神明與現世人間接觸的任務。人們也經常將神使視同神明一般祭祀。

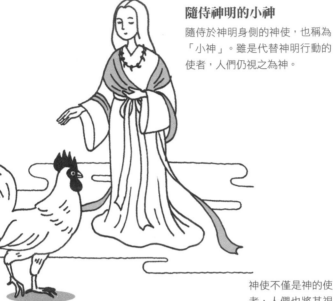

隨侍神明的小神

隨侍於神明身側的神使，也稱為「小神」。雖是代替神明行動的使者，人們仍視之為神。

伊勢神宮的神使是雞

伊勢神宮祭祀的主神為天照大御神，其神使是雞。

神使不僅是神的使者，人們也將其視同為神，在神社境內受到保護。

隨侍於神明身邊，將神旨傳達給人們，有時也會顯示吉凶的蟲魚鳥獸，在神道中稱為「神使」。

認為動物會傳達神明旨意的想法非常悠久，早在《日本書紀》中，已有以荒神神使身分出現的大蛇。

天照大御神躲在天岩戶時，也曾命令作為神使跟隨的雞停在橫木上。

各地神社視為神使的動物不盡相同，其中也有取代狛犬成為守護獸，守在神明前的動物神使。

60

為神帶路的小神化身

傳說中，八咫鳥在神武天皇東征時肩負引路的任務，也有人認為八咫鳥是賀茂建角身命的化身。狐狸則主要是稻荷神社的神使，本身也被視為神明而受到祭祀。也有人認為狐狸是引領田神從山上到人類村落的靈獸。

代表神社
●八咫鳥
熊野本宮大社、熊野速玉大社、熊野那智大社（和歌山）。
●狐狸
伏見稻荷大社（京都）、笠間稻荷神社（茨城）、祐德稻荷神社（佐賀）等

以神明坐騎之姿降臨

鹿以春日大社及鹿島神宮的神使而為人所知。春日大社的御祭神武甕槌神，在從鹿島神宮前往春日大社時騎著一匹白鹿，鹿便被視為神使了。

代表神社
春日大社（奈良）、鹿島神宮（茨城）、嚴島神社（廣島）等

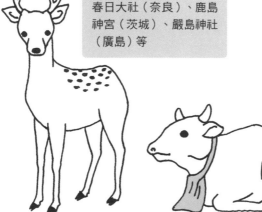

在民間信仰中，猿猴有「退魔」的能力

奉猿猴為神使的，多半是信仰山王（日吉）的神社。猿猴在日文中音近「退魔」，兆頭吉利，被視為可消災除厄的小神而受到信仰。有些神社也祭祀保佑順產和育兒的猿猴神使。

代表神社
日吉大社（滋賀）、日枝神社（東京）、山王神社（長崎）等

基本上，一位神明只會有一位神使，除了本頁介紹的幾種動物之外，兔子、鴿子、烏龜、蛇等都是神使動物。有些神社境內育有神使動物，參詣時就能看見。

與神明淵源深厚的動物

在信奉天神的天滿宮與天神神社，神使動物是牛。因為天滿宮的祭神菅原道真生肖屬牛，逝於丑日。

代表神社
太宰府天滿宮（福岡）、北野天滿宮（京都）、湯島天滿宮（東京）等

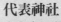

●圍在拜殿或御神木上

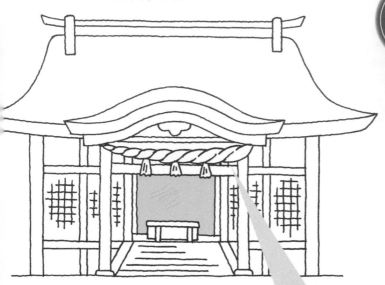

注連繩

昭示此地為禁入之地的邊界

注連繩也寫作「七五三繩」、「〆繩」、「標繩」（＊在日文讀音中皆為與注連繩相同的「SHIMENAWA」）。注連繩含有「據有繩」的意思，表示「這裡乃為神據有之地」。

粗的一頭在右端
朝向注連繩時的左端為「末」，右端為「本」。一般來說，粗的一頭在右端，不過也有的神社正好相反。

除了神社殿與鳥居之外，圍綁在御神木及靈石等御神體上的繩子稱為「注連繩」。神域和祭祀場所也會拉起注連繩隔開。

拉起注連繩，表示內側圍起的部分呈現神聖清淨的狀態。

另外，為了避免人們隨意進入神域，注連繩也有「禁止進入」的警示意味。

注連繩的起源古老，在《古事記》中已有相關記述。據說天照大御神在離開天岩戶時，布刀玉神也曾拉起「尻久米繩」（即注連繩）。

62

●依照用途
　區分使用

注連繩的材料是稻稈或麥稈，製作方式和普通繩子相反，朝左邊扭轉搓捻而成，再掛上垂墜的紙片與注連（〆）子（稻草尖）。最常見的是前垂注連，另有大根注連、牛蒡注連等種類。

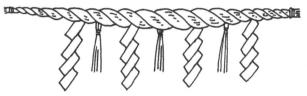

前垂注連

紙墜與紙墜之間另有 2、3 條稻草垂墜，地鎮祭時使用的多半就是這種形式的注連繩。在地鎮祭上，人們會將注連繩綁在 4 根竹子上使用。

大根注連

中段特別粗壯並夾上幾縷注連子。最有名的大根注連，便是出雲大社拜殿的大注連繩，其特徵是愈往兩端愈細。

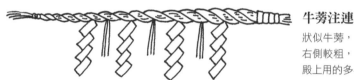

牛蒡注連

狀似牛蒡，因而得名。特徵是右側較粗，左側較細，神社拜殿上用的多半是這種注連繩。

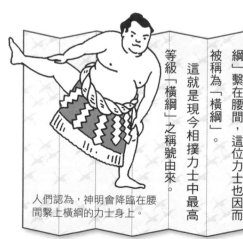

「橫綱」之名
來自注連繩

相撲是日本的國技，也是廣受歡迎的運動項目。不過，它原本其實是一種用來做出決定或判斷的神事。

舉行這種神事時，會特別允許一位等級最高的相撲力士「大關」，將注連繩種類之一的「橫綱」繫在腰間，這位力士也因而被稱為「橫綱」。

這就是現今相撲力士中最高等級「橫綱」之稱號由來。

人們認為，神明會降臨在腰間繫上橫綱的力士身上。

●朝石碑的方向遠望，便是神明鎮座的神社

現在日本各處可見的許多遙拜所，幾乎都是在近代之後才建立的。遙拜所的意義和伊斯蘭教徒朝麥加方向膜拜相同。有的遙拜所是為了遙拜伊勢神宮等大型神社而設立，有的遙拜所是為了身兼多所神社的宮司，可在分身乏術時以遙拜取代親自前往參拜。

遙拜所

無法參詣時，朝神明所在的方位遙拜

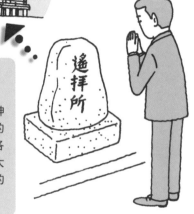

在大型神社中看不到的祈禱形式

遙拜所的參拜對象多是伊勢神宮或秋葉神社（靜岡）等著名的大型神社，因此大部分都設在各地小型神社中，用來朝遠方的大社遙拜。有些神社甚至有固定的遙拜日。

在過去的時代，道路與交通都不如今日發達，可選擇的交通工具也不多，想前往位在遠方的神社參拜，可說是困難重重。

此外，也有因生病或高齡而無法出遠門、無法爬上山頂本殿的人，而女性在古代也受到諸多限制，許多場所並無法直接進入。

為了讓這些無法專程前往神社的人也能參拜，開始有了「遙拜所」的設立，人們可對著遙拜所，朝遠方神明鎮座的方向遙拜。透過遙拜所參拜，與實際前往神社參拜的意義相同。

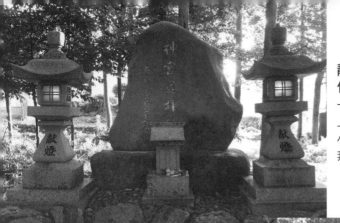

**靜靜地
佇立在神社境內**

一如照片中所見，有的遙拜所是立上一塊大石碑，有的是一座鳥居或小祠。只要朝遙拜所所在的方向參拜，就等於參拜了遠方的神社。

（上：三重縣多氣郡／右：奈良縣都祁村／攝影：櫻井治男）

**趁神社整修的機會
整合於一處**

右邊照片是較為罕見的形式，將複數遙拜所集中於一處。應該是明治時代末期的神社整理時期，將境內多處遙拜所整合於一處的結果。

□ 諸神系譜

神社境內
充滿與神明
有關的事物

　　神社的規模雖然有大有小，只要空間允許，境內多半會設立各種設備與建築。那些都是與各自奉祀的神明有關，或是獻給神明的事物。

●神庫

也稱寶庫。用來收納御祭神的神寶、神社的寶物、祭祀用具等物品的地方。不少神社也會將御神輿停放在此。

●水井

水井原本就與神社創建之間有所關聯，湧出清水的地方經常被視為聖地。神社內的井水作為御神水，於除晦儀式或舉行神事時使用。

●神饌所（御饌殿）

神饌指的是獻給神明的食物與飲料等供品。在供奉神明之前，料理御饌與御酒的地方就是神饌所。

奉納品展現的地域文化

解說

人們各自帶到神社，奉獻給神明

御守及御符是人們從神社拜領的授予品，反之，也有人們帶到神社供獻給神明的奉納品。

最早的奉納品，是人們為了感謝神明賜予農作漁獲豐收，作為御禮獻給神明的供品。因此，常見的奉納品也包括了農作物、海產等當地特產作物。

●多采多姿的奉納品事例

向神明祈求的願望實現時，人們經常供獻奉納品給神明作為答謝，有時也會獻上與神社淵源相關的物品。

比方在保佑安產或與育兒相關的神社，人們會獻上嬰幼兒圍兜或模仿乳

房形狀的奉納品，也會獻上消防隊旗印給和防除火災相關的神社。

各地神社都保留了獨特的奉納品習俗，擁有各自罕見的奉納品文化。

在愛知縣，有些神社專門接受縣內的醃菜店奉納醃漬品；而在東京的富岡八幡宮，至今仍保留江戶時代舉行「勸進相撲」的習俗，參拜者帶來的奉納品中，即包括力士的手印碑、足形碑，以及巨人力士的身長碑等。

奉納品多在人生儀禮或祭祀等儀式時獻出。

66

第三章

在神明前祈願、祝賀人生大事

人生中總會經歷幾個特別的日子。

日本人從還在母親肚子裡時，

每逢這些重大節日，

便習於前往神社請求神明保佑。

比起日常生活中的參拜，

懷著更神聖虔敬的心情，

向神明獻上祈禱與祝願。

在人生的重要時刻虔誠祈願

相較於新年參拜的「初詣」或平日奉納香油錢的一般參拜方法，日本還有一套程序更繁複的參拜儀式，那就是在人生中重要節日上的參拜禮儀。對日本人而言，這是從還在母親腹中便養成的習慣，每逢重大節日，一定會前往神社參拜。

●人生中的重要時刻，代表新生活的開始

自出生到大限之日來臨前，人生中必定會迎來幾個宛如「通過儀式」的重大節日。在日本，許多人會以在神社舉行儀式的作法，度過這些人生中的重要時刻。

人生儀禮

著帶祝（＊安產祈願）
御七夜
御宮參拜
御食初（＊餵食禮）
初節句（＊第一個兒童節、女兒節）
七五三參拜
成人式

分享成長喜悅

七五三儀式是為了答謝神明保佑孩子平安無事成長，同時祈求今後也能健康活潑長大而舉行的儀式。20 歲時有成人式，具有向神明報告自己已進入成人行列的意味（參照 P80、P82）。

慶祝誕生

與新生兒相關的慶祝活動很多。其中在孕婦懷孕進入第五個月時，會前往神社纏腹帶祈求安產，稱為「著帶祝」（參照 P76）；而在嬰兒出生 30 天後，會再到神社做「御宮參拜」（參照 P78）。

「御宮參拜」帶有將新生兒的誕生稟告氏神，並答謝庇佑的意味。一般來說，會在男孩出生第 32 天，女孩出生第 33 天左右，選擇良辰吉日前往神社。

隨著通過一個重要節日，獲得人生中新的身分地位

人生中的重要節日，是感謝神明保佑的好時機。從少年到青年、青年到壯年，隨著年齡增長，身分也有所改變。不妨將其視為神明賦予的新責任，邁向人生嶄新的階段吧。

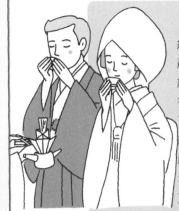

建立家庭

結婚，是兩個人在神的旨意下締結姻緣，而在神明前舉行的結婚儀式，除了有感謝神明賜予緣分的意思外，也祈求將來家庭平安幸福，子孫枝繁葉茂（參照 P84）。

結婚式

除厄

大壽慶生
還曆：61歲

古稀：70歲

喜壽：77歲
（關於虛歲，請參照 P87）

祈求長壽

在身體開始產生變化的年齡接受除厄儀式，祈求今後無病無災。61歲慶祝還曆之後，每逢大壽之日都有慶祝長壽的習慣。向神明感謝保佑自己的長壽，也祈求持續維持健康（參照 P86、P88）。

還曆慶祝的是虛歲61歲，表示人生活了60年後，回到與起算年相同的干支，有慶祝人生重來的意味。

祈願及除厄的儀式，和平時的參拜不同，又稱為「正式參拜」。由於必須進入拜殿進行，也稱為「昇殿參拜」。

日本神社有許多為人生中重要時刻舉行的參拜儀式，這是自古以來的習慣，流傳至今，仍有許多人虔誠遵守。

●穿著輕便而正式的服裝

前往祈願或祈禱時，不適合穿太隨性或暴露過多肌膚的服裝。考慮到神社莊嚴的氣氛，最好穿著輕便而正式的服裝參列。

男性須打領帶

穿著輕便而正式的服裝或黑色西裝，並打領帶。穿和服則是羽織褲；若還是學生，穿制服也可以。

女性穿正式外出和服或洋裝

可選擇色調沉穩大方的套裝或連身洋裝，注意裙子不可過短。如穿和服，則選擇正式的外出和服。

有主角的場合，不可喧賓奪主

參加七五三或成人式等有儀式主角的場合時，參加者須避免穿得比主角還搶眼華麗，以低調為上。

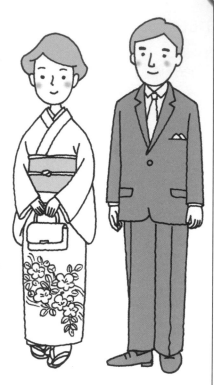

初穗料

以金錢表示對社務所提出正式參拜的心意

希望在神社正式參拜時，必須前往神社的社務所辦理相關手續，在申請書上填寫姓名、地址等基本資料，也要寫清楚想祈禱或祈願的內容。每座神社有各自的奉納金額度，以各神社的規定為基準繳納，而這筆奉納金就稱為「初穗料」。

初穗，指的是秋天收成時，最早一批奉獻給神明的稻穗。隨著時代變遷，人們開始以其他供品或奉納金代替穀物奉獻，即使如此，依然沿用「初穗」的名稱。

初穗料的重點不在金錢多寡，而是誠摯的心意。

70

●禮金袋上的寫法要因應場合

在供奉神明金錢、食物、酒水時，禮金或包裝袋上的文字分為以下幾種，請因應場合區分使用。

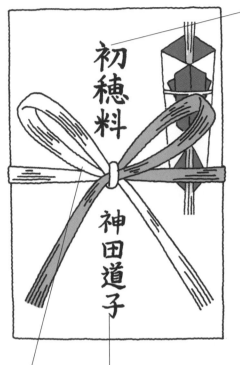

一般的寫法

初穗料

最常見的禮金袋寫法。原則上，用於祝賀七五三、成人式，以及祈願、祈禱、除厄、地鎮祭等場合。

玉串料

玉串指的是附有紙垂的楊桐樹枝，在祈願、祈禱時使用（參照P74）。玉串料有代替玉串，或提供玉串費用的意思，有時也用在參加守靈或葬禮上。裝玉串料的袋子上不加「熨斗」裝飾。

御榊料

和玉串料一樣，是用來代替祈願、祈禱時使用的楊桐樹枝，或提供其費用的意思。有時也用在參加守靈或葬禮。袋上不加「熨斗」裝飾。

除了上述3種，還有「御神饌料」、「御禮」、「御祭祀料」、「御祈禱料」等因應不同場合的寫法。喪事弔唁場合的香典袋上則經常會寫「御靈前」。

接受祝禱者的姓名

禮金袋上須寫上接受祝賀或祈禱者的姓名。譬如祝賀七五三等場合，就寫上接受祝賀的孩子的姓名。

基本上，水引打的是蝴蝶結

在神社舉行的祈禱、祈願多半都是值得慶賀的喜事，禮金袋上的「水引」（裝飾用的細繩結）最好選用蝴蝶結，而不是複雜的死結。象徵「打上一次就再也不解開」的死結水引，應該用於婚禮的禮金袋上。

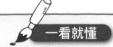

一看就懂

授予品的袋子有時也寫著「上」字

在神社拜領授予品時，裝授予品的袋子上，有時會寫著「上」字。「上」通常用於奉獻給神明時，表示對神明的敬意，有時也會用於表現禮數。

●跟著儀式，表達敬意

神職人員會當場指示祈禱、祈願時的
參拜順序，只要保持內心平靜安穩，
以肅穆之心前往參加，跟著指示行動
就可以了。

儀式

打鼓

以擊打太鼓宣告祭
典儀式正式開始。

修祓

●宣讀祓詞

神職人員宣讀祓詞。所謂「祓詞」，是在祈禱、
祈願開始之際，尚未走上拜殿前，向神明請求
賜予清淨身心的祝禱詞。

●以大幣（大麻）祓禊

大幣指的是神道祭祀中祓除道
具的一種，為裝有大把「御幣」
的玉串。神職人員會以揮動大幣
的方式，為參拜者以及供品除去
罪穢。

**行立禮時
在宣讀祓詞之前起身**

若原本坐在「胡床」上，則在神職
人員宣讀祓詞或祝詞前先行起身。
接著，採取低頭彎腰的「磬折」（參
照左頁）姿勢。

滌除罪穢後，誦唱祝詞

祈願、祈禱的正式參拜時，需
要走上拜殿進行。一般的參拜流
程，是先由神職人員修祓及宣讀
祝詞，參拜者再走上神明前，獻
上玉串。

首先，繳納了初穗料後，在休
息室依序等候，輪到自己時才前
往拜殿。在走上拜殿之前，別忘
了先行一鞠躬禮。

上了拜殿之後進行的儀式有兩
種，一種是採正座的「坐禮」，
一種是從名為「胡床」的椅子上
起身的「立禮」。

宣告祭祀開始的太鼓聲響起之
後，祈願與祈禱儀式也正式揭幕
（參照上圖）。

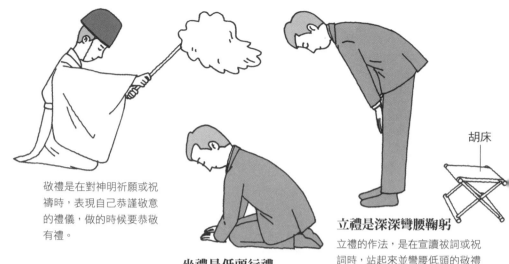

敬禮是在對神明祈願或祝禱時，表現自己恭謹敬意的禮儀，做的時候要恭敬有禮。

坐禮是低頭行禮

若行使的是坐禮，則在宣讀祓詞或祝詞時可不用起身，只要雙手伏地，低頭敬禮，保持這種名為「平伏」的姿勢即可。

胡床

立禮是深深彎腰鞠躬

立禮的作法，是在宣讀祓詞或祝詞時，站起來並彎腰低頭的敬禮姿勢。這種姿勢稱為「磬折」。

宣讀祝詞

祝詞的內容包括參拜者的姓名、儀式的主旨與目的等，簡單來說，就是對神明祈願的內容。

玉串奉奠

（參照 P74）

打鼓

祭祀儀式結束後，也會以擊打太鼓的方式宣告結束。

除了起立、入座之外，像是從平伏或磬折的姿勢恢復原本姿勢的時機等，幾乎都是當場由神職人員提示、指導，只要跟著指示做就可以了。

御守

直會與分享供品

在祈禱、祈願儀式中獻給神明的供品，在儀式結束後，由神職人員與參列者分食或分享，這稱為「直會」。現在這個程序也簡化了，一般只簡單飲用御神酒或拜領御守。

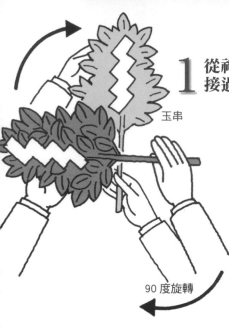

1 從神職人員手中接過玉串，朝向自己

左手放在玉串葉片最前端的下方捧住，右手將玉串往上舉。舉到胸前的高度時，再放到左手掌上，朝順時針方向轉90度。

玉串

90度旋轉

2 將祈禱的意念注入玉串之中

以雙手持玉串底端，豎起玉串。閉上眼睛，將祈禱的意念注入玉串之中。

將玉串舉到胸口，注入祈禱的意念。

玉串拜禮

將寄託祈願之心的玉串獻給神明

在神前供獻玉串並進行祈禱、祈願的儀式，稱為「玉串拜禮」。

在對神明祈禱時獻上的米、酒、蔬菜及魚等，稱為「御神饌」，玉串在此也被視為和御神饌有相同的意義。

和御神饌不一樣的是，玉串本身就帶有祈願的心意。玉串是對神表達敬意，祈求神明授予神威時的祈禱道具。

因此也可以說，玉串拜禮和普通的祈願、祈禱不同，含有特別的意義。

74

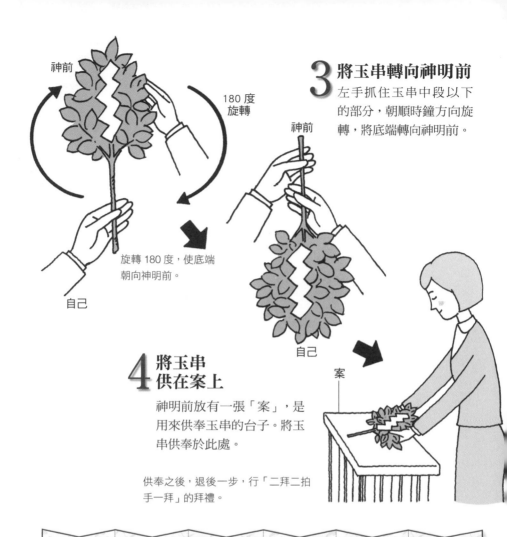

3 將玉串轉向神明前

左手抓住玉串中段以下的部分，朝順時鐘方向旋轉，將底端轉向神明前。

神前

180 度旋轉

旋轉 180 度，使底端朝向神明前。

神前

自己

自己

案

4 將玉串供在案上

神明前放有一張「案」，是用來供奉玉串的台子。將玉串供奉於此處。

供奉之後，退後一步，行「二拜二拍手一拜」的拜禮。

祈願實現之後
要做御禮參拜

在神社許願之後，若願望順利實現，一定要謹遵禮儀，回神社答謝。向神明報告願望實現的儀式稱為「御禮參拜」（也可稱為報賽），期限約為願望實現之後的一年以內。

如果想更慎重地表示答謝，可申請正式參拜。到社務所告知希望進行御禮參拜，奉上寫有「御禮」的供獻金，將過去拜領的產御守等授予品繳回。神職人員將會宣讀祝詞，代替參拜者稟告神明。

也可以用普通的參拜方法答禮。奉上香油錢，行「二拜二拍手一拜」的拜禮，向神明稟告。

御守

●在戌之日纏腹帶（也稱著帶祝）

於孕婦懷孕第五個月的戌之日，在腹部纏繞岩田帶，祈求胎兒健康與平安順產的儀式。按照習俗，祝儀上使用的纏腹帶，通常由娘家饋贈孕婦，但也有由證婚人或已有小孩的親友贈送。

纏腹帶祝儀

安定胎兒精神，祈求安產

保護胎兒

纏繞腹帶的目的是保護腹部，使腹部處於穩定的狀態。一方面具有保暖作用，一方面又不會妨礙行動，對母體而言是很好的保護。

安定胎兒的靈魂

纏繞腹帶也包含希望胎兒的靈魂安定，停留在這個世界等待平安無事出生的心願。

多數的婦產科都會教人如何纏繞腹帶。

在神社舉行的儀式中，不乏求子、祈求安產、育兒順利等，與孩子們的健康及成長有關的儀式。纏腹帶就是其中一個。

孕婦於懷孕第五個月時，選一個戌之日（不同地區的習慣可能有些許不同）前往神社，進行在孕婦腹部纏繞棉布帶的儀式，稱為「著帶祝」。這種纏腹帶也稱為「岩田帶」。

選擇戌之日的原因，是因為狗是一種多產的動物，且大多數母狗的生產過程都很順利，藉此討個好兆頭。

（＊干支中的戌對應的是十二生肖中的狗）

現在很多醫療機構也會幫孕婦纏腹帶了，不過，這原本其實是一種在神社舉行的民俗儀式。

狗是生產的象徵

多產
一胎可生下多隻幼犬的狗，是多子多孫的象徵。

順產
母犬的生產過程大多輕鬆順利，希望藉此討個順產的好兆頭。

守護家園
日本人認為看門狗總是大聲吠叫，有驅邪的效果，也能守護家園。和神社前設置的狛犬守護獸，有著異曲同工之妙。

聯繫起前世今生
日本人也認為狗在往來於前世今生時，能發揮帶路的作用。既然是與人類靈魂轉世有關的動物，自然和嬰兒的誕生也有密切關聯。

在舉行儀式時，人們也會供獻與生產或育兒相關的奉納品，希望藉由御神威的保佑，討個好兆頭（參照 P66）。

□ 文化系譜　從家庭的儀式也能看出根深柢固的神道思想

孕婦生產後，家中也會進行各種儀式。在慶祝新生兒誕生的同時，祈求神明保佑孩子今後的人生健康順利。

舉行儀式的日期和內容，可能會有地域性的差異，不變的是祈求新生兒平安無事長大的願望，這也可以說是先人代代相傳的傳統。

●產湯（產後第三天）
嬰兒第一次泡澡。除了清潔身體之外，也含有祈求發育順利的意味。泡澡熱水中會加入清酒或鹽巴，據說可以預防感冒。

●御七夜（產後第七天）
在為新生兒命名的同時，也以這個儀式祈禱他能健康平安地成長。傳統上，御七夜是由父方的祖父母招待親戚鄰居參加的宴席。人們會將新生兒的名字寫在紙上，貼在神龕或凹間，祈求氏神庇佑。

●御食初（產後第一百天）
也稱為「御箸初」或「齒固」。在糧食不足的時代，藉由這個儀式祈求孩子「一輩子不用為食物發愁」。即使到了現代，人們依然模仿過去的作法，準備祝膳餵食嬰兒。

御宮參拜

新生兒度過齋忌時期後，對神明表達感謝

●成為新氏子的認可儀式

御宮參拜是請氏神認可新生兒成為新氏子的儀式，主要目的是讓新生兒參見氏神。

在新生兒出生後 32～33 天左右的齋忌時期後進行

根據神道思考，為了不讓剛出生的赤子沾染罪穢，會等到齋忌時期過後，才帶到神社進行御宮參拜。依照習俗，在男孩出生後 32 天、女孩出生後 33 天左右舉行。不過，這裡提到的天數也可能有地域性的差異。

過去是由祖母或產婆前往參拜

母親生產後的齋忌時期是 75 天，一般來說，無法和孩子一同前往御宮參拜。因此，過去多由新生兒的祖母或產婆抱著孩子參拜。

一看就懂

「齋忌」也意指約束身心，等待吉事發生

現代社會已失去「忌」的概念，其實這原本是指約束身心、避免接觸或除去罪穢之物的意思。日文中「齋」與「忌」同音，意思相通，都有等待吉事發生的意涵。

御宮參拜的意思是指新生兒降生於世之後，第一次前往神社參詣的儀式。

首先向地方上的氏神（守護居住地的土地神）報告新生兒平安出生，接著祈禱孩子健康成長。

另外，帶新生兒一起參拜，也有請氏神認可新氏子的意思。

參拜時期多為新生兒齋忌期滿後，也就是出生三十天前後的時期。不過，最近改為配合母親的齋忌期，在出生百日之後才前往參拜的人也增多了。

●現今由雙親一起
　前往參拜的情形也很多

現代人多半不拘泥於 32 或 33 天的限制，而是配合新生兒身體狀況和天氣，擇日前往參拜。祖母和雙親一同前往參拜的情形也很常見。

父親可穿深色西裝等輕便但正式的外出服，必須打上領帶。

新生兒
穿上祝賀和服

參拜時，會讓新生兒穿上名為「白羽二重」的內衫，外罩祝賀和服。男嬰穿黑底羽二重的紋付和服，女嬰穿友禪縮緬紋付和服。習慣上，祝賀和服由母親娘家饋贈。

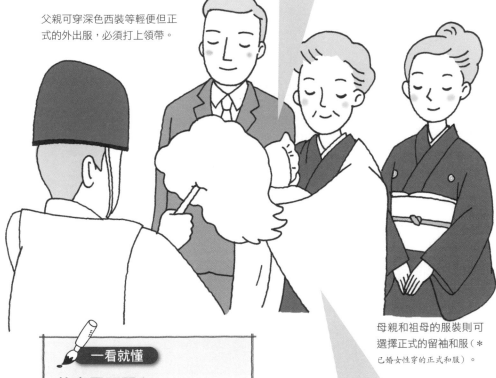

母親和祖母的服裝則可選擇正式的留袖和服（＊已婚女性穿的正式和服）。

一看就懂

故意弄哭嬰兒，
是為了讓神明記住

有些地方甚至有在神明前弄哭嬰兒的習俗，這是為了獲得神明的保佑，藉由孩子的哭聲讓神明對這位新氏子留下深刻印象。

由祖母帶著
新生兒前往

傳統上，御宮參拜時負責抱新生兒的角色是祖母。但近來已不拘泥於此，由母親抱著參詣的情形也不少。

七五三參拜

對孩子的平安成長表達感謝與祈願之意

●向神明報告氏子的成長

七五三參拜，指的是在兒童虛歲3歲、5歲、7歲等不同年齡階段，前往神社向神明表達感謝，也有報告氏子平安成長的意思，同時祈求神明保佑孩子健康長大。過去在七五三參拜時，髮型和服裝也會配合年齡改變。

3歲

髮置（男女）

剃掉的頭髮，開始留長了

慶祝2到3歲的孩子開始蓄髮的儀式，也稱髮立、櫛置。從鎌倉到江戶時代，人們開始有舉行此儀式的習慣。

有一說是官家慶祝2歲，武家慶祝3歲。也有女兒慶祝2歲，男兒慶祝3歲的說法。

七五三是祈求孩子順利成長的儀式。一如其名，在虛歲三、五、七歲時慶祝家中孩童的成長。

一般來說，男孩在三歲與五歲這兩年慶祝，女兒則在三歲與七歲這兩年慶祝。通常會在十一月十五日這天，穿著正式和服到神社參拜。十一月十五日不但是吉日，據說也源自五代將軍德川綱吉在這天為其子德松舉辦的慶祝儀式。

另外，關西地方還有名為「十三詣」的參拜習慣，在十三歲時前往奉虛空藏菩薩為本尊的寺廟參詣。

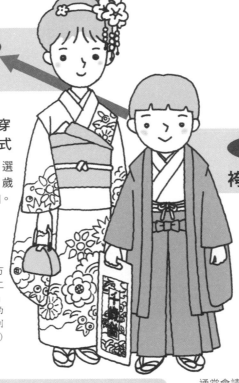

7歲
帶解（女）

不再穿幼兒用的
紐結式和服，改穿
衣帶式和服的儀式

在 7 歲這年的 11 月選
擇吉日舉辦，5 到 9 歲
的男孩也可一併參加。

依照習俗，必須朝惠方
的方向站立，腰間繫上
和服衣帶。（＊「惠方」
是日本習俗，指「有利的
方向」或「惠方神」來到
的方位，每年都不一樣。）

5歲
袴著（男）

慶祝男孩第一次
穿上袴褲的儀式

平安時代於 3 歲舉行
此一慶祝儀式，到了
後世改為 5 歲或 7 歲
舉行。

通常會請有身分地位的
人來幫忙繫上袴褲的腰
帶紐結。

千歲飴源自東京

七五三參拜時不可或缺的就是千歲飴。水飴（類
似麥芽糖）能拉得細長，象徵長命百歲，被視為
吉祥物。據說最早在東京的神田神社（明神）和
淺草一帶販賣，之後廣泛流行全國。

並不是那麼高
以往嬰幼兒的存活率

之所以產生七五三儀式的習
俗，和古代嬰幼兒存活率不高
有關。

在醫學尚未發達的時代，要將
嬰幼兒平安無事撫養長大並不
容易，因感染流行病或受傷而死
亡的情況相當普遍。

日文俗諺說「七歲之前還是
神子」，形容嬰兒與孩童的生命
力脆弱，隨時都有可能被神明
帶走。

因此，成長到一定年齡後，人
們習慣對神明表達感謝之情，同
時祈禱接下來也能健康平安地
長大，這就是七五三儀式的主要
目的。

成人式

向神明稟告自身成長，踏上成人的行列

舉辦成人式

=

身為一個成人，獲得周遭認同

舉辦成人式之後，在周遭人眼中便成為能獨當一面的大人了。隨之而來的是成人該負起的責任，在某些地區，成人之後必須加入地方上的青年團或義消團體、祭典團體等，輪流值勤。

●透過儀式，體悟成人後該負起的責任

在日本年滿20歲，法律上即視為成人。成人式可說是強調此一身分自覺的儀式。近年來，個人前往神社參拜或接受御祓及祈福的人較少，多半都是參與各地舉辦的集體成人式典禮。

同時

過去日本各地都有稱為「若者組」（＊「若者」是日文中年輕人的意思）的地方組織，成員皆為地方上的成年男性，負責協助地方上的防盜、防災、除草、建築等工作。時至今日，尤其是偏鄉地區仍留有這種由年輕人團結起來、為地方上各種需要盡一份心力的作法。

保全　消防

身為地方上的一份子，負起應盡職責

環境保護　祭典活動

成人式是慶祝年滿二十歲的日子，每年一月在日本全國各地都有相關慶祝儀式與典禮。追根究柢，成人式的由來，其實是古代官家及武家男子的成年禮「元服加冠之儀」。

到了現代，幾乎所有的成人式都以地方政府及地方公共團體為中心，借地方上的大會堂等會場舉辦。一般來說，參加成人式的男性穿著西裝或羽織袴，女性穿著振袖和服或正式西服套裝出席典禮。

不過比起古代的元服加冠禮，現今的成人式可說只是形式上的活動。

□ 文化系譜　古時武家及官家的「元服」儀式，演變成今日的成人式

成人式的起源為古代武家及官家的「元服」儀式，於神明前舉辦。
元服的年齡比現在的 20 歲更小，15 至 16 歲即已加入成人行列。

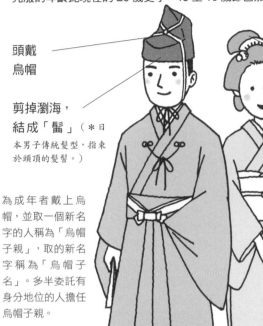

頭戴
烏帽

剪掉瀏海，
結成「髻」（＊日
本男子傳統髮型，指束
於頭頂的髮髻。）

為成年者戴上烏
帽，並取一個新名
字的人稱為「烏帽
子親」，取的新名
字稱為「烏帽子
名」。多半委託有
身分地位的人擔任
烏帽子親。

丸髷
身分不同，髮髷的
形狀也不一樣。

剃眉或拔眉

牙齒染黑
古時已婚女性有將
牙齒染黑的既定規
矩，漆黑的牙齒被
視為美的象徵。

男性
頭戴烏帽，改名

官家戴冠，武家則將頭髮剃成前額光
裸的月代頭，剩下的頭髮在頭頂結成髮
髷，舉行戴烏帽儀式。同時捨棄幼名，
改換新名，代表名實皆進入成人階段。

女性
結上髮髷，將牙齒染黑

女性除了換穿「裳」的「裳著」儀
式外，已婚者結起名為「丸髷」的
髮型，也有將牙齒染黑的「鐵漿」
習俗。

婚禮

在神明前立誓並稟明婚事，請求神明眷顧

●至今仍保留傳統婚禮

日本的神前結婚儀式，不同的神社之間多少有些差異，但大致上都按照左邊的程序進行。

1 修祓
（參照 P72）

2 齋主一拜
表示典禮開始，由主持儀式的神職人員（齋主），向神明行以拜禮。

3 供奉神饌（獻饌）
供上獻給神明的食物、水酒。

4 宣讀祝詞

5 三獻之儀（三三九度之杯）
互換戒指後行此儀式。

6 新郎新娘宣誓
由新郎宣讀誓詞，新娘只複誦自己名字的部分。宣讀結束後，於神前供獻。

7 奏樂
對神明獻上神樂、神舞。

8 玉串奉奠
（參照 P74）

9 締親之杯

10 撤下神饌（撤饌）
將程序3中獻給神明的食物、水酒撤下。

11 齋主一拜
表示儀式結束，由齋主對神明行以拜禮。

新郎新娘與媒人一起奉上
將象徵祈願與誓言的玉串供奉給神明。首先由新郎、新娘奉上，接著由證婚人（媒人）奉上。奉上玉串之後，行二拜二拍手一拜之禮。

眾親友共飲御神酒
在齋主的帶領下，所有觀禮親友起立，飲用杯中的御神酒。這時也要分三口喝完。

●新郎新娘共飲，締結夫妻名分

所謂「三三九度」，指的是新郎、新娘舉杯飲酒的次數，喝一杯酒為「一度」，喝三杯酒則為「一獻」。兩人各喝三次三杯，共計九次。行此儀式的目的，是藉由如此莊嚴的禮法祈求神明保佑，增添神威。

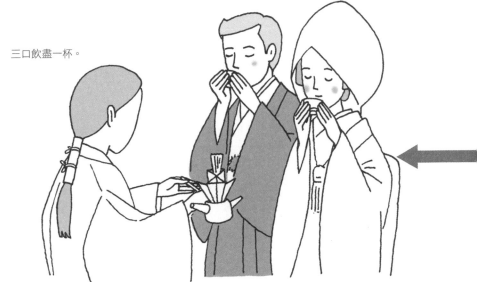

三口飲盡一杯。

拜飲神酒的順序

第一杯	新郎→新娘（→新郎）
第二杯	新娘→新郎（→新娘）
第三杯	新郎→新娘（→新郎）

（　）內的作法更正式，但目前大多省略。現在普遍的順序是：第一杯由新郎先喝一杯（一度），再由新娘喝一杯，第二杯由新娘先喝一杯，再輪到新郎，接著第三杯再由新郎先喝，最後是新娘。

神道婚禮又稱為「神前結婚式」，除了可在神社舉行外，也可請神職人員到婚禮會場執禮舉行。

其實，現在的神前結婚式作法，屬於比較新的儀式。

現今的神前結婚式是在明治三三年，時任皇太子的大正天皇與九條節子皇妃大婚之時，以稱為「賢所大前」的天皇即位儀式為基礎制定而成的儀式。隔年起，逐漸成為一般人結婚時舉行的儀式，並慢慢普及全國。

在這之前的結婚儀式，是在各家庭的凹間舉行。室內掛上神話中的神祇，伊邪那歧命與伊邪那美命的御神名掛軸，供奉神饌，以神酒行三三九度之禮。

雖然家庭的凹間和神社是完全不同的場所，基本上，儀式的內容幾乎沒有不同。

●厄年要謹言慎行，除厄消災

由於厄年容易遭遇災厄，遇到厄年時，最重要的是謹言慎行，不勉強自己做出能力範圍以外的事。到神社除厄消災，請求神明庇護，也是減輕災厄的方法之一。

（虛歲）

	前厄	厄年（本厄）	後厄
男性	24	25	26
	41	大厄 42	43
	60	61	62
女性	18	19	20
	32	大厄 33	34
	36	37	38

大厄是需要特別注意的年份

大厄之年尤其容易遇到大災厄。男性的大厄是 42 歲，女性則是 33 歲。

大厄前後的年份也不可掉以輕心

不僅大厄這一年，前後的年份也屬厄年。前一年稱前厄，後一年稱後厄，都是受到大厄影響而容易遇上災厄的年份。在前厄與後厄的年份，最好也前往神社接受御祓除惡。

除厄

厄年被視為生命中的轉機，需除厄祛災

隨著年齡增長，不可不注意的便是「厄年」的來到。所謂「厄年」，就是特別容易發生災厄的年紀。

厄年除了有體力方面的問題，經常也是家庭或工作上的身分遇到轉機的重要年份，被視為是容易遇到各種災難的年紀。在厄年來臨時，為了預防災厄於未然，可前往神社進行「厄祓」，這是一種除厄祛災的儀式。

除了在神前接受御祓之外，每個地方和不同的神社都有各式各樣的除厄儀式，也有提供給進入厄年的人參加的祭典。

●厄年原本寫成「役年」， 是值得祝賀的年紀

現在一提到厄年，一般的觀念都認為不能在這一年展開新事業，或是最好避免蓋新房等。但事實上，厄年原本被稱為「役年」，到了這個年紀的人往往在神事祭典上擔任神輿的抬轎手等光榮的角色。為了參加祭祀而不能輕易生病或受傷，為此也會進行齋戒，從中逐漸演變為厄年的禁忌觀念。

一看就懂

從前的人都以 「虛歲」計算年紀

虛歲的算法，是將出生視為一歲，之後每逢過年再添一歲。厄年的歲數使用的也是虛歲，和實際年齡之間有落差。如果不清楚，可以參考神社公布的厄年對照表。

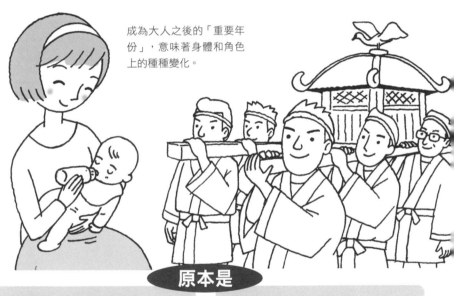

成為大人之後的「重要年份」，意味著身體和角色上的種種變化。

原本是

女性生產、育兒的年份
對女性而言，懷孕生子與育兒是生命中很重要的任務，因此將此一時期中的 19 歲及厄年結束後的 33 歲視為役年，目的是慰勞身心和慶祝厄年結束。

男性參與神事的年份
厄年就是役年。比如到了這個歲數的男性往往擔任祭典神輿的抬轎手，或輪流協助「宮座」（地方上舉辦祭祀的組織）的事務工作，是成為地方要角的年紀。

 現在只剩下強烈的齋忌觀念

祝壽

向神明傳達生日的喜悅，祈求更多保佑

●還曆有「重生」的意義

還曆指的是慶祝滿60歲，也就是虛歲61歲的生日。在還曆這年，天干地支從出生起剛好經過一個循環，回到了出生那年的干支，因而有了重生的意義。江戶時代之後，日本人開始特別慶祝還曆生日。

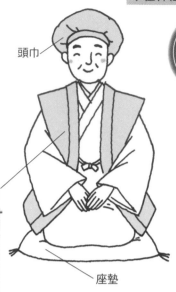

頭巾

棉襖坎肩

座墊

紅色是降魔除妖的顏色。從前的人一到還曆這一年，一般都會卸下原本在家中的職務，或是將家長的身分交棒，過起退休生活。

一看就懂

還曆的由來是60年一甲子

還曆也可說是「回到本卦」。天干地支每60年一個循環，還曆這一年，正好回到和出生那年相同的干支。因此，就像送給新生兒的禮物一樣，有贈送紅色的頭巾、棉襖坎肩及座墊給還曆壽星的習俗。

古代人們的平均壽命是四十歲左右，人人都祈求長壽。為長壽的人祝賀的儀式，就是大壽慶生。除了恭賀壽星本人之外，也有請壽星將福分與周遭分享的含意，是可喜可賀的重要大事。

為長壽者慶祝的儀式來自中國，平安時代已有名為「算賀」的儀式。現在仍常聽見的「還曆」、「古稀」、「喜壽」等大壽名稱，則是誕生於室町時代。民間開始有為長壽者慶生祝賀的習慣，則是始於江戶時代。

88

●大壽的名稱意義，
　多半來自字型拆解

祝賀大壽的習俗，在奈良時代從 40 歲開始，每 10 年祝賀一次。現在較常祝賀的大壽有還曆、古稀、喜壽、傘壽、米壽、卒壽等。大壽名稱的由來，往往藏在字型中。

70 歲	
古稀	出自杜甫〈曲江〉詩中的句子「人生七十古來稀」。

77 歲	喜ぶ＝㐂→七十七
喜壽	日文中喜的簡體字，正好可以分解成漢數字的七、十、七，因此七十七大壽也稱為喜壽。

80 歲	傘＝仐→八十
傘壽	傘的簡體字是仐，可以分解成八和十，所以八十大壽即為傘壽。

81 歲	半 → 八 十 一
半壽	「半」這個字可以分解成漢數字的八、十、一，因此八十一大壽就稱為半壽，也稱盤壽。

88 歲	米 → 八 十 八
米壽	「米」這個字可以分解為漢數字的八、十、八，所以八十八歲大壽就是米壽。

90 歲	卒＝卆→九十
卒壽	卒的簡體字為卆，拆開來就是九和十，所以九十大壽稱為卒壽。

99 歲	百－一→白
白壽	「百」這個字減去「一」就成了「白」，九十九歲大壽就是白壽。

除了上述之外，日本人還將長壽依序分為上、中、下來稱呼。100 歲為上壽，80 歲為中壽，60 歲為下壽。另外還有皇壽，「皇」字可拆為白（白壽）與王（再拆成漢數字的十和二），99 歲加 10 歲、再加 2 歲，也就是 111 歲。

請神職人員到家中執行祭祀儀式

建築與神道，關係密不可分

在開始搭建建築物時，必定要先獲得土地神的許可，舉行祈求工程安全的「地鎮祭」或「上棟祭」。

在地鎮祭上，首先會進行御祓除晦的儀式，接著祭拜土地神，而後供奉御神饌，宣讀祝詞，最後進行「初刈草」、「初破土」、「埋納鎮物」等三個儀式。

上棟祭也稱「棟上」，指的是完成樑柱的基礎工程後，放上棟木（屋頂大樑）的儀式。此時，聚集參加的人會輪番撒下金錢或糯米糕。

日本人認為不只自然界，建築物中也棲宿著神靈，這就是建築工地經常舉行神道儀式，與神道密不可分的緣故。

死者的葬送，不在神域內進行

也有一些神道儀式會在神社之外進行，尤其是葬儀（神葬祭），由於祭祀的對象不是御祭神，而是亡者的靈魂，所以不在神社之中進行。通常都會請神職人員前往自宅或葬禮會場執禮。

神葬祭的起源歷史悠久，在《古事記》中已有為天若日子送葬的記述。

雖然名稱不同，神葬祭的儀式程序和佛式葬儀幾乎相同。不同之處在於，神葬祭中有對氏神稟告氏子之死的「歸幽奉告之儀」，也有玉串奉奠的儀式。此外，神葬祭不燒香，也不為死者取戒名。

第四章
舉行祭祀儀式，特殊節日與神明同賀

神社中最重要的，
就是祭祀儀式（祭事）。
祭祀是侍奉神明的人們，
繼承自古以來的習俗，
守護至今的祈禱儀式。
透過祭祀緬懷古老傳統，
體會與日常生活不同的意境。

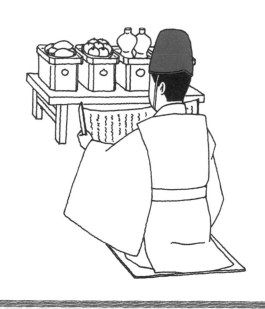

依季節變換獻上祈禱與感謝

從元旦到除夕，日本各地一年四季都有不同的祭典。自古以來，人們生活的中心是稻作與農耕，因而祭典也配合著播種與收割的時期舉行。

年初　祈求國家與地方的平安

首先感謝神明賜予平安嶄新的一年到來，接著祈求未來的一年也能受到神明庇佑（參照P101）。

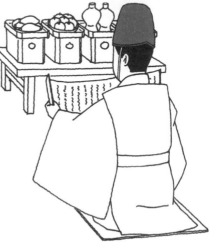

舉行祭祀，祈求國家與地方的安泰及發展。

春　祈求豐收

農耕生活受到大自然的影響甚鉅，一旦出現天災，就會落得凶作的命運。在插秧播種前，透過祭祀向神明祈求風調雨順、大豐收。

向神明奉獻食物與歌舞（神樂），祈求國家與地方五穀豐饒、風調雨順。

「祭典」的語源來自「祀奉」。

人類祀奉神明，指的是將食物、水酒、歌舞神樂等奉獻給神明的行為。

在日本往往配合四季舉行許多祭典。不只在神社中進行，也會配合周邊地區，一同舉辦。

92

秋·冬 感謝豐收

託御神德之福，這一年才能順利收割五穀。因此，每年都要將收穫的新穀獻祭給神明，感謝神明賜予豐收。

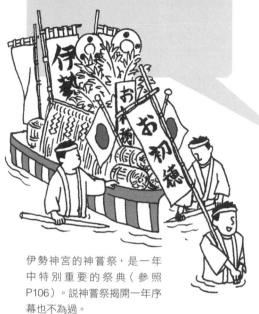

伊勢神宮的神嘗祭，是一年中特別重要的祭典（參照P106）。說神嘗祭揭開一年序幕也不為過。

●領受神明威光，祈禱豐饒生活

在祭典上，人們將祈禱與感謝獻給神明。透過祭祀增加神明靈威（神威、神明的威光），藉神威庇護國家與地方受到神明恩惠保佑。除了配合四季舉行的祭典之外，也有和神社淵源相關的祭祀活動。

從古代到明治時代，神社的一年都隨陰曆曆法行事。直到現在，除了有遵守傳統曆法的祭典，也開始有配合陽曆舉行的祭典。

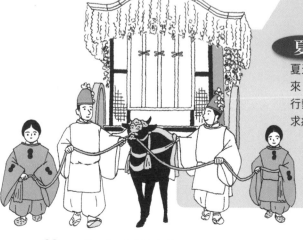

夏 祈求平息疾病

夏天是疾病容易蔓延的季節。自古以來，人們便將疫病視為惡神，藉由舉行熱鬧的祭典，鎮壓惡神的聲勢，祈求疾病隨惡神一同消退。

葵祭（參照P112）是出名的夏日祭典。除此之外，各神社都會舉辦「夏越祓」（參照P117）。

●保留平安時代造型的服裝

在神社看見神職人員時，應該會發現他們穿的袴褲有好幾種顏色吧。神職人員有不同的資格等級，在祭祀時所穿的「裝束」顏色也依等級區分。

神職人員的資格、職務名稱

位階是神職的大前提。神職的位階可靠努力提升，以位階為基礎，按照年資決定職等與級別。職等與位階不一定同時提升，比如也有權正階的宮司或明階的權禰宜。

職等 （在神社內擔任的職務名稱）	位階 （身為神職人員的資格）
宮司	淨階
（權宮司）	明階
禰宜	正階
權禰宜	權正階
出仕	直階

淨階為榮譽職稱。有些大型神社也設有「權宮司」的職等。

也有以級數區分者

按照年資（年齡、資歷、功績等）決定級數。分為特級、一級、二級上、二級、三級、四級，共計6個級數。級數不同，裝束的顏色也隨之改變，大型神社中的人事調動也以此為基礎。

侍奉神明，負起為神明與人類溝通的職責

在神社中侍奉神明，從事神事的人統稱為「神職人員」。神職人員的工作是奉侍神明，透過祭祀儀式，在神明與人類之間搭起溝通的橋樑。

成為神職人員需要先取得「位階」資格。位階資格在國學院大學、皇學館大學等神職人員育成機構取得，一般都必須先修完神社本廳規定的課程。

依照取得的位階資格來決定神職人員於神社內的「職等」，就像一般企業也有部長、課長等職等一樣。神社的最高負責人職稱為「宮司」。

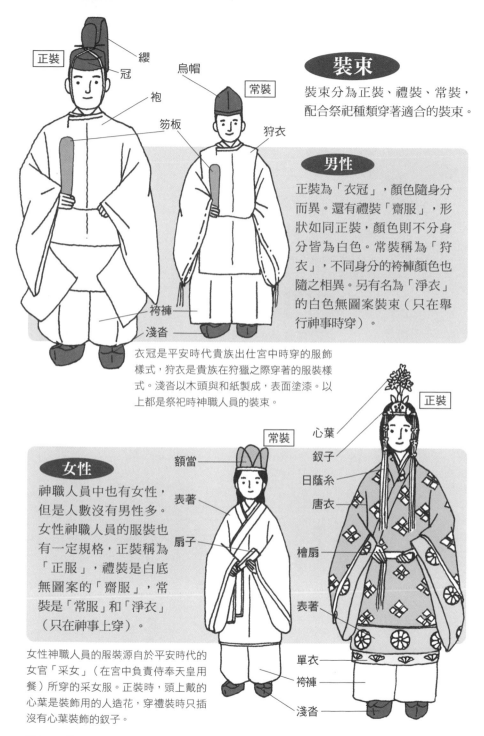

裝束

裝束分為正裝、禮裝、常裝，配合祭祀種類穿著適合的裝束。

正裝

纓

冠

烏帽

常裝

袍

笏板

狩衣

男性

正裝為「衣冠」，顏色隨身分而異。還有禮裝「齋服」，形狀如同正裝，顏色則不分身分皆為白色。常裝稱為「狩衣」，不同身分的袴褲顏色也隨之相異。另有名為「淨衣」的白色無圖案裝束（只在舉行神事時穿）。

袴褲

淺沓

衣冠是平安時代貴族出仕宮中時穿的服飾樣式，狩衣是貴族在狩獵之際穿著的服裝樣式。淺沓以木頭與和紙製成，表面塗漆。以上都是祭祀時神職人員的裝束。

正裝

心葉

釵子

日蔭糸

唐衣

常裝

額當

表著

扇子

檜扇

女性

神職人員中也有女性，但是人數沒有男性多。女性神職人員的服裝也有一定規格，正裝稱為「正服」，禮裝是白底無圖案的「齋服」，常裝是「常服」和「淨衣」（只在神事上穿）。

表著

單衣

袴褲

淺沓

女性神職人員的服裝源自於平安時代的女官「采女」（在宮中負責侍奉天皇用餐）所穿的采女服。正裝時，頭上戴的心葉是裝飾用的人造花，穿禮裝時只插沒有心葉裝飾的釵子。

●秉持侍奉的心為神明服務

造訪神社時，總會看見穿著緋色或紅色袴褲的「巫女」（又稱神子、巫子），在授予所或拜殿等地工作的模樣。她們謹守禮法，懷著虔誠的心侍奉神明。巫女的歷史悠久，有些神社稱她們為「舞女」。

巫女

輔佐神職，奉納神舞與神樂

工作

昔 傳遞神旨，為神事奉獻

今 輔佐神職，奉納神舞與神樂

古時的巫女也在神明附身等場合肩負咒術方面的職務，平時則嚴守齋戒之律，在神社負責奉侍神明。

條件

☐ 具有侍奉神明的意願
☐ 身心清淨（健康）
☐ 未婚女性
等等

擔任巫女不需具備神職人員的資格。為神社錄用後，學習神道、神社相關知識與神事的禮法規矩。

在授予所或社務所授予（販賣）御守及繪馬，舉行祭典禮儀時向神明獻上巫女神舞。

在古代，巫女能發揮咒術方面的作用，其肉體為神明降臨時「附身的依據」，神明藉巫女之身傳達神旨。

現代則稱呼一般在神社中輔助神職人員的工作，或在授予所販賣御守的女性工作人員為「巫女」。有些神社也會將在神明前獻上神樂及神舞的重要工作交付給巫女。

成為巫女不需具備神職資格，只要有奉侍神明的意願，為身心健全的未婚女性等，符合這些條件即可。

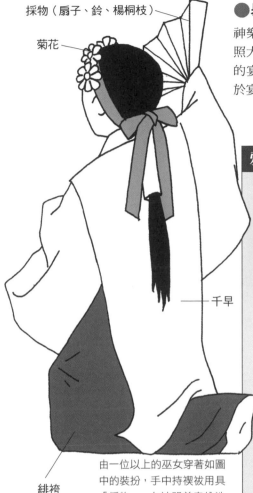

採物（扇子、鈴、楊桐枝）

菊花

千早

緋袴

由一位以上的巫女穿著如圖中的裝扮，手中持褉袚用具「採物」，在神明前奉納洗練優美的舞姿。

●舉行宴會，撫慰神心

神樂是神社不可或缺的意識。在神話中，天照大御神躲藏於天岩戶時，於岩戶之前舉行的宴會，便是神樂的起源。當時有天鈿女命於宴會上起舞，演變為今日的巫女之舞。

▼藝能分類

雅樂 風雅音樂的總稱

古代，樂曲自中國傳進日本，在平安時代完成日本式的編曲。根據傳來之地可分為高麗樂與唐樂等。

神樂 在神前演奏的雅樂

神樂是在神前奉納的雅樂與演藝之總稱。在祭祀的場合請來神明，奏樂獻舞以祭祀神明。關於「神樂」這個名稱的由來，最普遍的說法是來自表示神明鎮座的「神座」之意（＊日文中「神座」音近「神樂」）。

御神樂 在宮中演奏的神樂

皇宮中也有祭祀的場合。目前日本宮內廳亦設有「樂部」，在祭祀或神事之時，按照古代傳來的形式演奏樂舞以及古時神樂。

里神樂 一般神社中演奏的神樂

以巫女舞為中心，在神社中舉行的神樂。不同神社各有其傳承的特色神樂。

音樂

演奏管弦樂器與打擊樂

使用龍笛（和笛）、笙、篳篥、古箏、琵琶、鼓等樂器演奏音樂，也有只演奏神樂而不跳神舞的情形。

歌・舞

神職人員或巫女以歌舞方式奉納

原始目的是藉此請求神明降臨附身，傳達神旨。因為與神明附身有關，神舞中有許多旋轉的動作，現在的神舞更講究舞姿的優美與優雅。

●在莊嚴肅穆的氣氛中執禮，進行祭祀事宜

祭典當天，神社會籠罩在緊張的氣氛中。對神社而言，祭祀是一大要事，透過祭祀表達對神明的感謝，神明也會因此展現神威。神職人員必須充分做好祭祀的各項準備。

潔齋

神職人員須先參籠，齋戒沐浴潔淨身心

祭祀前，神職人員留宿社務所或參籠所，食用有別於日常生活的飲食，並以「潔齋」（沐浴）滌淨身心，去除罪穢。完成潔齋後，再穿上祭禮用的裝束。

祭日

忘卻日常，在神話般的空間中親近神明

手水

（參照 P16）

神職人員的手水，與一般人的方式不同，在巫女或其他人的協助下滌淨手口。

一看就懂

祭祀期間，飲食與如廁都受到限制

罪穢指的是不潔或不良的狀態，日常生活中沾染穢物是很自然的事，因此在潔齋之後，為了保持身心清淨，會限制飲食或排泄等接觸穢物的行為。

對於侍奉神明的人而言，祭典儀式是特別重要的大事。

祭祀的前一天便要住進潔齋所（參籠），去除身上沾染的罪穢與晦氣，這稱為「潔齋」，目的是為了能專心祭祀而預先滌淨身心。潔齋過後換上「裝束」，進行手水（參照 P16）與修祓。

仔細地清潔身心之後，便在肅穆莊嚴的氣氛中與神明展開對話。除了供獻樂舞，有些神社也會有御神轎及山車等遊街繞行的儀式。祭祀後，神明與人類分享獻給神明的飲食，稱為「直會」。

98

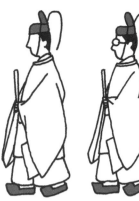

神職人員
莊嚴整齊地列隊步行

神職人員也必須學習步行時的禮法。走在砂石路上，發出規律的沙沙聲，整齊劃一地前進，這一幕總令人感受神職人員在祭祀時的堅強信念。

神職人員的裝束打扮，在日常生活中並不容易看見。
這是傳承自平安時代的裝束，令人遙想古老的歷史。

用楊桐枝、鹽與水滌淨

修祓指的是為祭祀用具（玉串等祭祀時使用的器具）、神職人員及觀禮人員去除罪穢的儀式，在祭祀之前一定要進行修祓。由司掌祭禮的齋主宣讀祓詞，接受大麻（神符）或撒鹽除穢。

修祓

神社與街道一同進入
非日常的神話世界

祭祀由神職人員執禮進行。有御神轎和山車繞街遊行的祭典，則是神明隨神樂、神舞巡行城市街道，將神威分給人們，與人們同樂的神事。此外，也有占卜豐作的神事。

祭祀不只在本殿進行，也會在攝社、末社進行。舉行方式與本殿相同。

祭祀

也有不對外
公開的「祕儀」

有些祭禮只有神職人員和協助祭祀的奉侍者參加。進入一定的場合之後，便會禁止一般的參詣者進入觀禮。

直會

眾人分享
供獻給神明的食物

結束祭祀儀式後，從神前撤下神饌（獻給神明的飲食），由參加祭祀的人共同分享。這種作法意味著拜領蘊藏於神饌中的神明靈力，是祭祀時重要的儀式之一。

●祭式大小由神社規模及歷史淵源而定

執行祭祀儀式時，分為大祭、中祭、小祭三種方式進行。根據神社本廳的規定，按照神社規模及歷史淵源大小來區分。其中尤以歷史性、傳統性及國家公共性特別受到重視。

大祭、中祭、小祭

伴隨歷史由來及傳統執行祭祀

大祭

國家規模的特別祭儀

在神社中受到特別重視的祭祀儀式。比方說國家公共性高，具有悠久歷史與傳統的祭儀，或是御神體遷徙時的祭儀等，都屬於大祭。神職人員著正裝執禮。

具歷史與傳統，國家公共性高

●祈年祭
●新嘗祭

具有特別淵源由來

●例祭
●鎮座祭
●式年祭
等等

伴隨祭神遷徙的祭儀

●遷座祭
●合祀祭
●分祀祭

自古以來，人們便習於向神明供獻食物、樂舞，祈求農作漁獲豐收、除災避厄，這就是祭祀儀式的原型。而執行祭儀的場所，也是為神明建造的鎮座之地，那就是神社。

現今在神社舉行的祭祀儀式可分為三種。一種是國家規模的特別祭祀儀式「大祭」，其次是公共性高的「中祭」，除此之外的祭祀儀式則歸類於「小祭」。

除了這三種祭祀儀式之外，還有天皇為國家、國民祈福的「宮中祭祀」，以及一般人民在家中舉行的「家庭祭祀」。

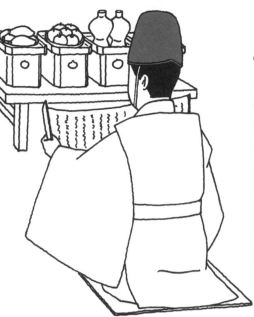

祭祀的實行方法，在《神社祭式》中都有詳細規定。這些規定的歷史悠久，可回溯至飛鳥時代的律令制。

小祭

本殿大門不開放的一切祭儀

指不包括在大祭與中祭之內的其他所有祭儀。本殿大門的開放是神社非常重要的大事，小祭時並不開放。神職人員著常裝執禮奉侍。

不包括在大祭與中祭內的祭儀
- ●月次祭（每月1日）
- ●除夜祭（12月31日）
- ●日供祭（每天）
等等

中祭

公共性高，淵源已久的祭禮

僅次於大祭，也是國家公共性高的祭祀儀式。許多都是一年舉行一次的祭事，神職人員著禮裝（齋服）執禮。

次於大祭，國家公共性高
- ●歲旦祭
　（1月1日，慶祝元旦）
- ●元始祭
　（1月3日，慶祝皇室起始）
- ●紀元祭
　（2月11日，慶祝日本建國紀念日）
- ●神嘗奉祝祭
　（10月17日）
- ●明治祭
　（11月3日，祈求文化與產業蓬勃發展）
- ●天長祭
　（12月23日，慶祝當今天皇壽誕）

除此之外，還有其他等級比照上述祭儀，各神社淵源已久的祭祀儀式。

一看就懂

伊勢神宮的月次祭屬於大祭

基本上，月次祭是每個月1日舉行的祭儀，但伊勢神宮一年只舉行兩次，視為大祭的一種。也有一說是將每月的祭儀集中在每年的6月與12月舉行，和神嘗祭一起統稱為「三節祭」（參照P106）。

始終奉行古代禮法，為國家安寧祈福

●自彌生時代便持續祭祀至今

距今約 2,000 年前，天照大御神鎮座以來，即使遭逢戰亂之世，神宮也未曾停止祭祀，持續至今。從歲旦祭到除夕的大祓，可說是宛如神明鎮座一般地舉行著祭儀，數千年如一日。

伊勢神宮
神宮中的祭祀是關於皇室與國家的祈願，以日本全國土、全國民為對象。

神宮祭祀 ←→ **神社祭祀**

祈求國家・皇室的平安

神宮是全國神社的基礎，等級特別崇高，祭祀的是全國民的總氏神，祈願的對象是日本全體國民。神宮祭祀保留了日本人生活的原型，從中能夠感受到古人和神明共生的生活型態。

祈求地方上的平安

神社祭祀的目的是祈求地方上的平安，守護隸屬該神社的氏子。各神社都有其獨特的祭祀儀式，從中可看出地域性的不同。

被日本國民暱稱為「御伊勢大人」的伊勢神宮（三重），其正確名稱就是「神宮」。

神宮和其他神社不同，沒有用來向神明祈禱或接受祝禱的拜殿（由神樂殿取代拜殿）。

伊勢神宮是祭祀皇室祖先之神，也就是天照大御神的神宮，是純粹的祭祀場所。

為了祈求皇室與國家的平安，在這裡一年舉行超過一千五百次的祭祀儀式。其中最具有代表性的就是「神嘗祭」、「月次祭」、「神御衣祭」、「日別朝夕大御饌祭」等。

獻給國家·皇室的祈願

伊勢神宮形同國家及所有日本人的氏神神宮，祈願的對象等級也不同。祭祀建國皇祖，祈求鎮護國家平安。

●元始祭（1月3日）
慶祝皇統（皇室）起始而舉行。

●春季皇靈祭遙拜（3月春分之日）
●秋季皇靈祭遙拜（9月秋分之日）
當天皇在御所（宮中）的皇靈殿上祭祀皇祖時，在神宮內宮中同時遙拜（參照P64），獻上祈禱。

●天長祭（12月23日）
慶祝當今天皇誕辰的祭儀。

祈求造物順利

所有獻給神明的衣服、飲食，甚至除厄時使用的鹽等，都在神宮內循古法栽植、製作而成。

●神御衣祭（5月與10月的14日）
奉織獻給神明的和妙（絹）、荒妙（麻）等衣物。

●御酒殿祭（6月、10月、12月的1日）
在神宮內宮祈求順利釀造月次祭時獻給神明的御料酒。

●御鹽殿祭（10月5日）
在神宮的御鹽殿神社，為了順利奉製祭典中獻給神明的御鹽，以及祈求神明保佑製鹽者。

感謝國家平安 作物豐收

神宮在神社中地位最高，集國民崇敬於一身。神宮中的祭祀，祈求保佑的對象不侷限於個人或地方，而是國家全體與所有國民的平安幸福。

在伊勢神宮，神職人員會在砂石地上鋪上墊子，以最接近大地的姿勢獻上祈禱。

祈求豐收

在與大自然共生之中，承受最多大自然恩惠的便是農業生活。祈求五穀豐饒，也為此表達感謝的祭祀儀式，會隨著季節更迭而舉行。

●祈年祭（2月17至23日）
祈年祭（KINENSAI，也可發音為TOSHIGOI NO MATSURI）。獻上神饌，祈求農業平安、五穀豐饒。也會舉辦天皇遣使（勅使）前往參加的祭典。

●御園祭（3月春分之日）
祈求蔬菜和水果的豐收。

●風日祈祭（5月與8月的14日）
祈求無風災雨害，五穀豐饒。在神明前獻上御幣（5月時也會獻上御簑、御笠）。

●新嘗祭（11月23日）
當宮中舉行收穫祭時，神宮也同時舉行執禮奉上神饌的祭典。

●循古代禮法，製作並奉上獻給神明的飲食

也稱為「常典御饌」，將傳統禮法傳承至今，是最基本的祭祀儀式。祭祀內容是將神饌供獻給以天照大御神為首的眾神，諸如豐受大御神、相殿神、別宮的眾神等。由 5 位神職人員執禮祭祀，前一日便先參籠淨身，為祭祀做準備。

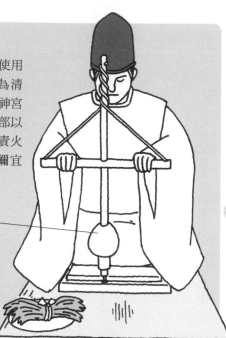

生起忌火

也可稱為「火鑽」，使用鑽火用具生起被視為清淨之火的「忌火」。神宮中需要用火之處，全部以忌火為火源取用。負責火鑽的神職人員為權禰宜（參照 P94）。

火鑽具

使用檜木板和山枇杷木棒組合而成的生火器具。在板上旋轉木棒，以摩擦生熱的方式起火。現代使用的火鑽具，和彌生時代的幾乎沒有兩樣。

伊勢神宮

日別朝夕大御饌祭

每日奉獻
食物祭神

■時間
每日朝夕
■場所
神宮外宮

供獻飲食給神明的祭祀儀式。在一般神社中也稱為「日供祭」，屬於小祭，但在伊勢神宮則分類為中祭。

由來 神宮內宮祭祀天照大御神，外宮則祭祀著豐受大御神。

據說，豐受大御神是在雄略天皇時代，奉天照大御神之神旨，從丹波國迎來的「御饌都神」。

「御饌」指的是供奉神明的食物，司掌食物的神就稱為御饌都神。

因此，在日別朝夕大御饌祭上祭祀的是豐受大御神，祭儀於外宮的御饌殿舉行。

烹調神饌

在上御井神社汲取御料水，在忌火屋殿烹調食物。食材全部使用來自神宮直轄田地種植的作物，烹調好的御饌用白燒陶器盛裝。

基本
- 米飯
- 水（御料水）
- 鹽

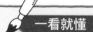

當季食材
- 柴魚乾
- 魚、海藻（鯛魚、乾物、昆布、褐藻等）
- 蔬菜、水果
- 御酒

神饌的內容配合季節做變化，比方夏季會供奉魚乾、果乾等乾燥食品。從神饌內容也可看出常民生活隨季節而產生的變化。

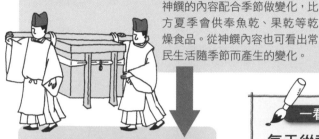

在祓所修祓後，再奉獻給神明

神明用餐的地方在外宮御垣內的「御饌殿」。食物送入御饌殿前，要先經過修祓除穢。這一連串儀式，都在御饌都神鎮座的外宮中進行。

一看就懂

每天從神之國的水井中汲取御料水

位於神宮外宮的上御井神社，以水井為御神體奉祀。傳說從水井中湧出的水來自高天原（神之國）的水井，每天早上從這裡的水井汲取井水，作為供奉神明的水（御料水）。

日別朝夕大御饌祭早晚各舉行一次。神饌內容基本上是米飯、水與鹽，再佐以魚肉及當季蔬菜、水果。食材皆來自神宮直轄的田地菜園，烹飪時使用的就是以鑽木取火方式生起的「忌火」。

歷史

日別朝夕大御饌祭始於雄略天皇即位二二年（西元四七八）。自此，無論氣候惡劣或遭逢戰亂，從未有一日停止祭祀。神職人員每天持續生火獻食，直到今日。

超過一千五百年的時間，始終肅穆傳承的祭祀儀式，正可以說是與神共生的神宮寺中最基本的祭儀。

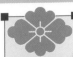

伊勢神宮

三節祭

集結所有祭神儀式，以神饌祭祀神明

初穗曳

將新穀裝在推車或橇車上，一邊吆喝，一邊拖曳進入神宮。伊勢街上的人們會一齊穿上祭典服裝「法被」，懷著對豐收的感謝，奉祝神明。

外宮從陸地出發，內宮沿著五十鈴川，將稻穗拖入宮域之中。

●伊勢街道與神宮合為一體的神嘗祭

神嘗祭是神宮最重要的祭典。神宮中所使用的墊物與容器等祭祀用具，在每年的神嘗祭時全部換新，因此也稱為「神嘗正月」。還會在伊勢街道上舉辦祭典，整座城市一起慶祝。

一看就懂

忠實奉行「外宮先祭」

在將豐受大御神迎來伊勢之地時，天照大御神曾留下「在祭祀我之前，先祭祀豐受之神，然後才到我的宮中舉行祭事」的旨意。從此之後，伊勢神宮始終忠實奉行此一神旨，至今仍遵守三節祭時，先於外宮祭祀的慣例。

「神嘗祭」是在皇室宮內及全國神社於十一月舉行「新嘗祭」（慶祝收成的祭祀儀式）之前，先以新穀供奉天照大御神的祭儀。這時所供奉特別豐盛的饌食，稱為「由貴大御饌」。同樣供奉由貴大御饌的還有六月與十二月的「月次祭」，與神嘗祭合稱為「三節祭」。

歷史

神嘗祭原本是於陰曆九月舉辦的祭祀儀式。

然而，從明治時代起，日本開始採用現行的陽曆，而陽曆九月時稻穀尚未成熟，無法供奉給神明，因此自明治十二年起，將神

■時間
6、10、12月的15至25日
■場所
伊勢神宮、內宮、外宮

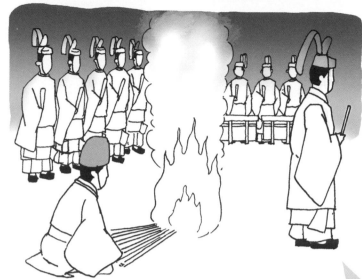

在忌火屋殿前為神饌及供奉者進行修祓儀式。

由貴夕大御饌
由貴朝大御饌

舉行過初穗曳的當天夜晚，晚上 10 點及隔日凌晨 2 點時，在神宮內會由神職人員獻上以新穀製成的神饌。在漆黑籠罩下的神宮，由身穿齋服的神職人員在白色玉石上行叩頭拜禮，表達對神明的感謝。

奉幣・御神樂

一夜過後，隔日白天迎來勅使，進行供奉幣帛的儀式。勅使帶來天皇陛下供奉神明的幣帛，獻給神明後，由勅使宣讀天皇陛下的御祭文。當天晚上，由樂師獻奏御神樂，撫慰神心。

神饌　約 30 道
●米飯 3 碗
●白酒、黑酒
●御鹽
●鮑魚、鯛魚、伊勢龍蝦
●蔬菜……等等

神嘗祭中，除了米飯使用新穀之外，神饌與儀式的內容都與月次祭相同。在內宮中，還會加上切碎鮑魚拌鹽的儀式。

內容

嘗祭改為十月舉行。

由貴大御饌有米飯、酒水、海鮮、蔬菜等，大約三十道饌餚，其中最重要的是米。神宮一整年的運作皆以稻米種植為中心，從二月的祈年祭到九月的拔穗祭，說幾乎所有祭祀都是為了神嘗祭做準備也不為過。

神嘗祭和月次祭都是在當天晚上十點與隔天早上兩點將由貴大御饌供奉給神明。在神樂歌聲中，將特別的神饌獻給神明，宣讀祝詞，表達對豐收的感謝之情。白天另有勅使奉奠幣帛的「奉幣」儀式。

迎神（10月10日）

也稱為神迎祭、神迎神事等。在神話中的主要場景稻佐之濱拉起注連繩，焚燒菁火，迎接來自海洋另一端的諸神。

↓

神議（10月11至16日）

神明聚集的地點是大社的上之宮，神職人員們會在上之宮或是本殿左右兩邊的十九社執禮祭祀。

↓

送神（10月17日）

夜晚，神明們的所有會議告終，準備離開出雲。神職人員在拜殿進行名為「神等去出祭」的祭儀，配合正確的時機恭送諸神離去。

●諸神於靜寂中聚集交談

舉行神在祭的這段期間，諸神會聚集到出雲地方進行會談。出雲的人們在這段期間過著齋戒的生活，因此也稱為「御忌祭」。

一看就懂

安靜生活，是為禮儀

為了不打擾諸神聚集會談，神在祭期間，出雲的人們必須保持安靜的生活，暫停歌舞及音樂的演奏，同時也避免於這段期間破土動工。

出雲大社的祭祀

透過神在祭，眾神會談決定未來一年的緣分

出雲大社的「神在祭」，於陰曆十月十日至十七日（陽曆十一月）舉行。

意義

十月在日文中有「神無月」的別稱。與此相對的，只有出雲地方將十月稱為「神在月」。

由來已不可考，只知自古以來便流傳諸神於本月聚集於出雲地方的說法。根據《出雲國風土記》（西元七三三）記載，為了造大國主神之宮，各地諸神齊聚於出雲。出雲出產祭祀用的勾玉，產量遙遙領先其他產地，或許因此給了人「靈力棲宿之地」的深刻

關於未來一年「幸福」的商談

大國主神被稱為「結緣」之神，以緣分的牽繫為人類及社會帶來幸福。不只男女姻緣，包括來年的作物收成等與幸福生活相關之事，都由諸神進行「神議」（神明之間的會議）決定。

大國主神擔任神議的主持者，諸神在此討論並商定人類難以計數的神事。

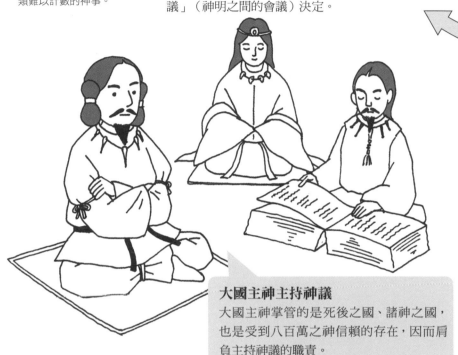

大國主神主持神議

大國主神掌管的是死後之國、諸神之國，也是受到八百萬之神信賴的存在，因而肩負主持神議的職責。

印象。

將諸神聚集一事具體化，或許就是神在祭的由來。

第一個舉行的祭儀為「迎神」。在國讓神話的舞台——稻佐之濱的齋場上設立神籬（神明降臨的場所），恭迎諸神的到來。於是，以龍蛇神（八百萬之神中的帶路神）打頭陣，大群參拜者也簇擁著前往出雲大社。

| 内容 |

聚集而來的諸神會在出雲停留七天，進行「神議」。簡單來說，就是由諸神進行關於未來一年的人間姻緣，以及作物收成等世間諸事的商討會談。神議結束後，再舉行「送神」儀式，恭送諸神回到諸國。

●派遣勅使前往與皇室關係深遠的神社

「勅祭」是近代之後才有的詞彙，但派遣勅使的祭事在古老文獻中已有記載。其中，歷史上與皇室關係深遠的神社便被稱為勅祭社。京都周圍的勅祭社最多。

勅祭社	祭祀・祭日
賀茂御祖神社（下鴨神社） 賀茂別雷神社（上賀茂神社） （京都）	葵祭（賀茂祭、5月15日）
石清水八幡宮（京都）	石清水祭（9月15日）
冰川神社（埼玉）	例大祭（8月1日）
春日大社（奈良）	春日祭（3月13日）
熱田神宮（愛知）	例祭（熱田祭、6月上旬）
橿原神宮（奈良）	紀元祭（例祭、2月11日）
出雲大社（島根）	例祭（5月14日）
明治神宮（東京）	例祭（秋之大祭、11月3日）
靖國神社（東京）	春、秋季例大祭（4月22日、11月18日）
宇佐神宮（京都）	例祭（宇佐祭、3月18日）
香椎宮（福岡）	勅祭（10年一度、10月9日）
鹿島神宮（茨城）	例祭（9月1日）
香取神宮（千葉）	例祭（6年一度、4月14日）
平安神宮（京都）	例祭（6年一度、4月15日）
近江神宮（滋賀）	例祭（4月20日）

除此之外，也有臨時奉獻幣帛的情形。

天皇派遣的特使，獻上幣帛

勅祭

在與皇室關係特別深厚的神社舉行祭祀時，天皇會派遣使者「勅使」前往。自古以來便經常有派遣勅使的作法，但明治維新之後，才正式將這種祭祀命名為「勅祭」。

現今「勅祭」共在石清水八幡宮、熱田神宮、冰川神社等十六神社舉行，這些神社便稱為「勅祭社」。伊勢神宮地位特別，即使仍有派遣勅使，卻不稱之為勅祭社。

勅使將來自天皇的「幣帛」供獻給神明。幣帛指的是獻給神明的供品，尤其指布類。

110

獻上布帛作為給神明的供品

幣帛是綠、黃、紅、白、紫的五色布，質料有絹、麻、木棉等。基於來自古代中國的五行之說而定下 5 種顏色，也可對應於 5 種自然元素。

奉納幣帛

幣帛裝在柳箱中，供奉於神明前。柳箱是奉納幣帛時使用的專門祭具，一種將柳木切成三角形並排，再用生絲連結製作而成的木箱。

搬運柳箱時，
以黃色的布蓋住。

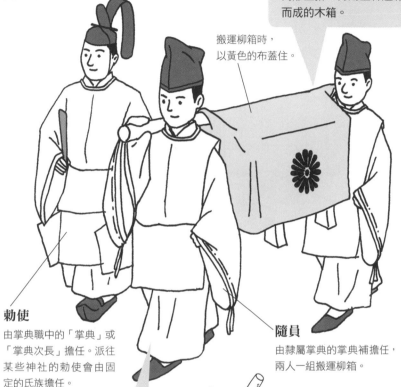

勅使

由掌典職中的「掌典」或「掌典次長」擔任。派往某些神社的勅使會由固定的氏族擔任。

隨員

由隸屬掌典的掌典補擔任，兩人一組搬運柳箱。

過去也稱為「奉幣使」或「祭使」

明治時代，除了伊勢神宮之外，曾一度廢止勅使。其後重新恢復制度，也逐漸增加勅祭社，到目前已有 16 座神社名列勅祭社。

✐ 一看就懂

掌典與宮內廳是不同組織

一提到與皇室相關的組織，通常最先想到的或許是宮內廳。不過，宮內廳是公務員，掌典職卻是內廷職員，由皇室直接雇用。掌典職負責所有與皇室祭祀相關事務，按照職等大小，依序為掌典掌、掌典次長、掌典⋯⋯等。

●王朝繪卷般的隊伍緩步街頭

葵祭的正式名稱為「賀茂祭」，在平安時代甚至有「說到祭典就想到賀茂祭」的說法，是在《源氏物語》中也曾出現的正統祭典。

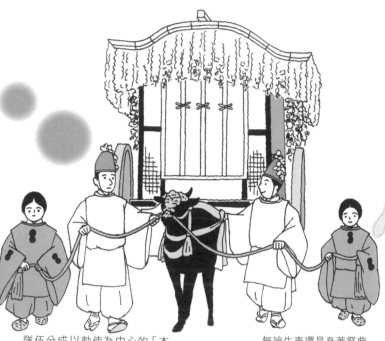

隊伍分成以勅使為中心的「本列」與女性偏多的「齋王代列」。

無論牛車還是身著祭典裝束的所有人，身上都裝飾著葵葉。

上賀茂神社
下鴨神社

葵祭

執行盛大的祭典，安撫神明

「葵祭」是上賀茂神社與下鴨神社的祭祀儀式，也是以平安貴族的大型遊行隊伍形象深植人心的華麗祭典。

歷史

欽明天皇（西元五四〇至五七一）時代，因嚴重的糧荒導致飢餓與疫病大流行，人們認為原因出在「賀茂大神作祟」。

為了平息惡祟，天皇派遣勅使前往祭祀，據說這就是葵祭的由來。平安時代的貴族排成大型遊行隊伍，無論人們的衣冠或牛馬台車都裝飾著葵葉與桂樹細枝，因而被稱為葵祭。

■時間
5 月 15 日
■場所
下鴨神社、
上賀茂神社、
京都市街

112

1 宮中之儀

在京都御所中舉行的儀式，現在已省略。

京都御所

2 路頭之儀

身著平安裝束的人們排成遊行隊伍，在京都街頭優雅地緩步遊行。從京都御所到下鴨神社，接著再到上賀茂神社，彷彿重現古代平安王朝時代的遊街景象。

下鴨神社（賀茂御祖神社）

舉行葵祭的3天前，會先舉行名為「御蔭祭」的祭事。人們隨神馬前往御蔭山恭迎神靈，將降臨的神靈以馬匹運送回本殿。

路程約8公里

3 社頭之儀

抵達各自的神社之後，在社殿前舉行的儀式。除了勅使奉納幣帛之外，也獻上「走馬」（牽著神馬遊行）及「東游舞」等供奉儀式。儀式結束之後，遊街隊伍從上下兩神社再度出發，返回京都御所。

上賀茂神社（賀茂別雷神社）

在葵祭之前，先舉行「御阿禮神事」（不對外公開）。從神明降臨的山中迎來神靈，供奉於本殿。

内容

　祭典開始前，先於五月十二日舉行迎神的神事。分別是在上賀茂神社舉行的「御阿禮神事」與在下鴨神社舉行的「御蔭祭」。

　原本葵祭便由「宮中之儀」、「路頭之儀」、「社頭之儀」三者構成。

　祭事的中心是「路頭之儀」，由檢非違使（平安時代在京都擔任警察・審判等職務的官員）和勅使、齋王代（齋王是侍奉神明的皇族女性，現在則由代理的女性擔任）等人組成遊行隊伍，隊伍總共超過五百人，從京都御所出發，經過下鴨神社抵達上賀茂神社，一路緩步遊行。

　勅使於兩神社奉納祭文與幣帛，並以東游舞供奉神明。這就是「社頭之儀」。

●呼應「不殺」之御神意的儀式

祈求所有生命的幸福，放生魚鳥的神事。八幡大神從男山下山，降臨放生川。

熟饌、生饌（經過烹調的食物和生食）

古式的神饌，供奉於神前。其內容物有金海鼠（海參的一種）及萍逢草（睡蓮科的一種多年生植物）等珍貴稀有動植物，特徵是有許多海產品。

供花神饌是傳統工藝品，自古以來便由皇室供納給神明。

供花神饌（用和紙製作的草花鳥獸）

以染色和紙製作代表四季的草花與鳥獸。完全不使用任何化學染劑，即使到了現代，仍採用古式手法製作。作為神饌內容物之一，供奉於神前。

每年都要
重新製作

石清水八幡宮

石清水祭

為所有生靈祈願，放生魚鳥

「石清水祭」是京都・石清水八幡宮的例祭，就是過去在九月十五日舉行的「石清水放生會」。與葵祭、春日祭統稱為「三大勅祭」。

意義

所謂「放生會」，是將捕來的生物於池水或野外放生的慰靈儀式。原本來自以殺生為戒的佛教思考，在日本發生神佛習合（參照 P47）的時代，這種思考也被神道思考所引用。石清水八幡宮始於清和天皇時代（西元八六三）。

■時間
9 月 15 日
■場所
男山山上、
神社境內、
放生川（京都）

114

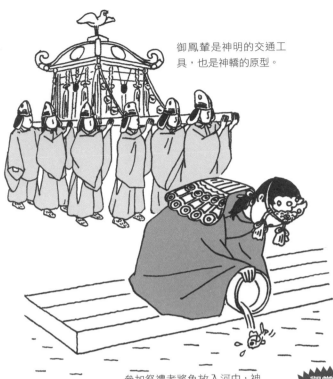

御鳳輦是神明的交通工具，也是神轎的原型。

參加祭禮者將魚放入河中，神職人員站在橋上將鳥類放生。

乘御鳳輦下山

凌晨2點，於男山山上的本殿以御鳳輦恭迎御神靈下山。身著平安裝束的人們扛著神轎御鳳輦，在成列的火把與燈籠照耀下沿山道下山。

神幸之儀～奉幣之儀

御鳳輦將神靈迎到位於山麓的頓宮後，將御神靈請至殿內。一待天亮便奉上神饌，由勅使宣讀御祭文。

觀賞重點

還幸之儀

所有儀式結束後，再次以御鳳輦將御神靈送返山上，回到本殿。

御神山上 ←

放生行事

上午8點，於放生川進行魚、鳥的放生儀式。放生行事結束之後，在橋上奉納「胡蝶之舞」。

内容

石清水祭在深夜兩點展開。於男山山上的本殿，以「御鳳輦」（御神轎）恭迎祭神八幡大神的御神靈，在約五百人的隨行下前往位於山麓的頓宮，這稱為「神幸之儀」。

在絹屋殿接受勅使奉迎（稱為「頓宮神幸之儀」），御鳳輦進入頓宮（稱為「絹屋殿之儀」）。

勅使代替天皇奉納幣帛、神饌與御馬後，宣讀御祭文，演奏雅樂（稱為「奉幣之儀」）。

「放生行事」於放生川上的安居橋舉行。放生魚、鳥，演奏舞樂祈求御神保佑平安與幸福。

傍晚時分，再舉行將御神靈恭送回山上的「還幸之儀」。

●在勅祭中的形式較為特殊

由於春日祭原本是藤原氏的氏神祭，如下所述，形式上與其他勅祭有所不同。一般參詣者只能從參拜道上拜觀。

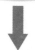

> 藤原氏擔任祭主、氏神祭

↓

> 之後發展為國家主導的祭祀

勅使也供奉神饌
古時由 5 位（位階，參照 P181）以上的氏人負責於御本殿進獻御棚神饌，現在則由勅使自行進獻供奉。除了這個儀式之外，春日祭和其他勅祭相比，還是顯得較為獨特。

勅使曾經限定由藤原氏擔任
從前，春日祭的勅使（奉幣使）曾限定由藤原氏擔任。現在已經沒有限定，但仍有一定的區分，若勅使為藤原氏，則由慶賀門進入神社，非藤原氏者才由南門進入。

南門是目前的參拜入口，沿著正殿正門的正面參拜道前進，即可通往南門。慶賀門是從前的正式參拜入口，在沒有本殿的時代，可從此處遙望作為御神體的御蓋山。

春日大社

春日祭

遵循古法，祈求國泰民安

■時間
3 月 13 日
■場所
神社境內

據說春日大社的例祭始於嘉祥二年（西元八四九）。過去例祭在二月與十一月的申之日舉行，因此也稱為「申祭」。進入明治年間後，改訂於三月十三日，並成為勅祭之一。

春日祭原本是藤原氏祭祀先祖的祭儀，現在則是祈求天下太平、國泰民安的祭祀大典。

内容

先進行祓戶之儀、著到之儀，之後是御棚（春日祭的主要神饌）奉奠、御幣物奉奠、宣讀奏文、饗膳（招待、宴請的意思）之儀。

116

□ 文化系譜

舉行大祓滌除半年份的罪穢

在日常生活中，總會不知不覺沾染罪穢上身。「大祓」是以滌淨罪穢、袪除罪過、清淨身心為目的的神事。源自神話中伊邪那歧命之禊祓，成為日本人根深柢固的傳統思考。中世之後逐漸廣泛流傳，演變為在各地神社舉行的祭祀儀式。

6月30日　夏越祓

6月舉行的大祓。一方面以人偶（用白紙切割出人形）作為替身，袪除半年來身上沾染的罪穢；一方面祈求接下來無病息災。一邊誦唱祓詞，一邊連續3次從立於神前的「茅之輪」（用茅草或稻草搭成的大圓環）中間穿過。

和穿越鳥居時一樣，先在茅之輪前微微一鞠躬後，靠左右任一邊穿越。

12月30日　年越祓

12月舉行的大祓。袪除半年來身上沾染的罪穢，在滌淨身心的狀態下迎接即將到來的新年。舉行方式和6月時一樣，祓詞也比照6月大祓。

祓詞

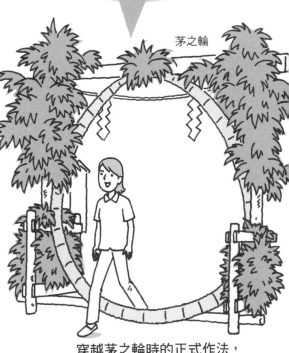

水無月之夏越祓
接受禊祓之人
將延壽千年……

茅之輪

穿越茅之輪時的正式作法，是以畫8字的方式跨越

樹立於參拜道上的茅之輪，人多時只能單純從中穿越，正式的作法其實是要連續穿越3次。第一次穿越後從左邊繞到後方，第二次從右邊繞到後方，第三次再從左邊繞到後方，最後穿越一次後才直接前進。

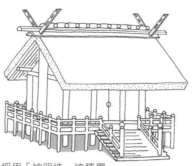

神宮是唯一採用「神明造」這種獨特建築樣式（參照 P38）的神社建築。不打地基，使用掘立柱式的基石以及茅草屋頂，造型力求簡樸。

伊勢神宮 式年遷宮儀式

每二十年一次重建神宮大殿，遷移御神體

■時間
20 年一次
■場所
神宮周圍

●隨時保持同樣的姿態，意味著永遠的存在

神宮的社殿選用不易腐朽的建材，採用一定期間之後需要重新營造的建築樣式。重建新宮需要將技藝傳承給下一代的工匠，據說 20 年這個期限，對於繼承神宮建築製作樣式、學習精巧的技術和豐富的經驗等，都是最適當的一段期間。

正殿、諸殿舍

以兩宮正殿（本殿）為首，包括寶殿、御垣、鳥居、以及別宮諸殿舍在內，總共有 60 幾棟建築，每 20 年全部從頭打造建設一次。總計需要動用 12 萬 2,000 名宮大工（木匠），耗費 8 年的歲月才能完成建設。

一切都要翻新

神寶、裝束

神寶指的是織布機、武器防具、馬具、樂器等用品。裝束指的是正殿內外的裝飾品、神座及服飾品等。神寶與裝束多達 1,576 件，皆出自當代一流的名匠之手。

在固定的年份（式年）全面翻新社殿，待將遷出的神體遷入新殿後進行祭祀。同時，殿內的御裝束神寶也會全部重新製作。

提倡遷宮的是西元六七二年，經過壬申之亂後即位的天武天皇，實際完成遷宮的執行，已是下一任的持統天皇四年。第一次的遷宮於西元六九〇年遷移內宮，六九二年遷移外宮。此後，每二十年一次的式年遷宮從未中斷，被視為皇室第一要事，至今已持續了超過一千三百年。

意義

定期翻新社殿，汰舊換新，這種想法在世界

118

以白色絹垣守護御神體，進行遷移
用象徵美麗清淨的白色絹布圍住御神體，在神職人員守護下進行遷移。

一看就懂

仿效神話中的天岩戶傳說

出發的號令是雞鳴聲與振翅聲。據說這源自天照大御神躲藏於天岩戶時，令常世（神之國）的常鳴雞啼叫之典故。雞鳴聲與振翅聲由名為「雞鳴所役」的神職人員，用自己的聲音或拍打衣物模擬而成。

在無瑕的黑暗中，進行遷御之儀

將御神體遷往新宮的儀式稱為「遷御之儀」。在極度寂靜的夜晚，配合號令熄滅菁火，在莊嚴的氣氛中將御神體遷往新宮。同一時刻，天皇陛下也在宮中朝神宮方向遙拜。

上獨一無二，祈願神宮永遠如新，姿態不變，藉以增長神明靈威，庇佑國家發展。

内容 遷宮的祭祀儀式不只在遷宮這年的式年舉行。首先，在式年的八年前便舉行祈求建材採伐安全的「山口祭」。之後，配合採伐工程的進行，八年內總共會舉行三十次各種祭祀儀式。

式年這一年的十月，天皇會派遣勅使前往神宮，舉行「遷御之儀」的祭祀儀式。超過一百位神職人員手持御裝束神寶，跟隨神明遷往新宮。同一時刻，天皇陛下會在皇居朝伊勢方向遙拜。之後還會舉行大御饌（神明抵達新宮後第一次供奉神饌）及供奉幣帛的祭儀。

●奉從山中拉曳而出的大樹為神明

集合數萬氏子之力,從山中拉曳 16 根木柱,豎立於神社境內。從頭到尾靠人力完成,充滿豪邁力量的祭典。

靠人力拉曳
約 20km 路程

除了使用網繩和名為「梃子棒」的槓桿工具之外,完全以人力拉曳長達 10 幾公尺,重量約 10 公噸的巨大木柱。不僅挑戰拉曳者的技術與體力,更重要的是膽識。

共計 16 根御柱

16 根御柱,分別豎立於上下四宮社殿的 4 個角落。御柱從舉行祭典的 3 年前開始物色,做好萬全準備後,才正式舉行祭典。

長度 17m

重量約 10t

外圍 3m

諏訪大社

御柱祭

每七年一次,改建大社寶殿,拖曳並豎立巨木為神社御柱

以英勇豪邁聞名的祭典「御柱祭」,每七年一次,於寅年與申年的四到六月舉行。是諏訪大社(長野)的重要大祭。

除了翻新寶殿之外,還會拉曳大樹,作為社殿四個角落的御柱。諏訪大社有上社與下社(參照 P140),合計四宮,因而總共需要十六根柱子。

意義

御柱祭始於何時已不可考,現在留下的紀錄最遠可追溯至平安初期、桓武天皇的時代。為了籌集費用,甚至曾經禁止舉行元服及婚禮儀式,也禁止家庭屋舍的新築與增築改

■時間
4、5、6月
■場所
諏訪大社、
上社・下社

山出

從山裡將大樹拉曳到城裡

在響徹雲霄的「木遣歌」伴隨下，人們吆喝著，緩緩將御柱用的大樹拉曳下山。穿著整齊劃一祭典服飾「法被」的氏子們，巧妙地操控巨大的柱木，將它們從山裡引導到城裡。

觀賞重點

推落木柱時的原始力量極為壯觀

在「山出」途中，會遇上一處最難通過的「木落坂」陡坡。只見人們拉動柱木，塵煙瀰漫中，柱木猛然滑落。乘在柱木上的年輕人接二連三被甩落，周遭響起歡呼與怒吼，粗獷的程度令人驚訝竟然沒有人受傷。這也是展現勇氣、膽識的場面。

一個月後

從山中拉曳而出的柱木，抵達御柱屋敷（上社）和注連掛（下社），在此安置一個月。

里曳

將柱木拉入神社境內

從城裡拉出柱木，朝神社境內前進。柱木在神社內豎立之後，成為御神木。市區內，穿著祭典裝束的人們排成遊行隊伍，唱歌、跳舞、騎馬。氣氛和「山出」時完全不同，變得熱鬧又華麗。

觀賞重點

御柱豎立時的
豪邁光景令人震懾

在神社境內豎立柱木的儀式稱為「建御柱」。首先進行將大柱尖端切成三角錐狀的「冠落」儀式，增添御神木的威儀。接著，10 名氏子合力爬上柱木，在吆喝聲中豪邁地豎起御柱。

拉曳過河的場面。

進，有時也會遇上從陡坡滑落及

柱以一直線方向朝神社境內前

「木遣歌」，一邊拉曳下山。御

噸的御柱，由數千人一邊唱著

承載大批氏子，重量超過十公

立，是為「里曳」儀式。

樹拉至社殿，分別於四個角落豎

後，以完全依靠人力的方式將大

曳下山的「山出」儀式。一個月

祭典始於從山中採伐大樹，拉

木，不久後著手採伐。

年前就得找到適合作為御柱的樹

杉大樹。在祭祀年的三

　　作為御柱的是日本冷

前往參加。

間重要大事，約有超過二十萬人

現在御柱祭仍是諏訪地方的年

建工程。

内容

華麗絢爛的水上繪卷

以龍頭雕刻裝飾船頭的御座船，載著神明於水上巡幸。御座船周圍有供奉船護衛，宛如在水上攤開一幅華麗的繪卷，將神明們的靈威展現得淋漓盡致。

●隔著利根川，以空前規模舉行祭典

祭典源自兩柱神明乘船開拓並巡幸關東之地的神話。隔著一條利根川，東邊有鹿島神宮，西邊有香取神宮。祭典之上，兩邊幾乎同步進行所有儀式內容。

神幸祭・御船祭

鹿島神宮、香取神宮

每十二年一次，兩柱神明隨神轎及御船相會

神明出外巡幸，乘著神轎與船繞行神社境內與神社所在的地區。神所搭乘的船稱為「御座船」。在「水上渡御」之時，御座船周圍有許多供奉船跟隨護衛，成為浩浩蕩蕩的大船隊。

神社祭祀儀式中，也有在水上舉行的「船上祭」。最為人所知的，即是鹿島神宮（茨城）以及和鹿島神宮以利根川相隔、位於對岸的香取神宮（千葉）所舉行的祭典。鹿島神宮的稱為「御船祭」，香取神宮的稱為「神幸祭」。

意義

根據《日本書紀》香取神宮祭神・經津主大神，和鹿島神宮祭神・武甕槌大神共同協助日本建國。

其中，兩神更是致力於開拓及平定當時還是未開之地的關東地方。神幸祭與御船祭的舉行，一方面是為了頌揚兩位神明的功

■時間
12 年一次
香取神宮：
4 月 15、16 日
鹿島神宮：
9 月 2、3 日

122

	鹿島神宮	香取神宮
4/15 式年大祭 **神幸祭**	準備御迎船,朝香取市牛之鼻(利根川)出航。抵達後,船上的神職人員換乘到香取神宮的御座船上。	神輿從本殿出發,隨遊行大隊在市區內巡行。神輿和神職人員在津宮濱鳥居附近搭上御座船,沿利根川溯游而上,在牛之鼻與鹿島神宮的船隻會合。
	正午 **齋行御迎祭**(於利根川的牛之鼻) 鹿島神宮宮司在香取神宮神輿前宣讀祝詞,兩神宮的神職人員共同於祭儀上獻供。	
	御迎船返回。	祭典結束後,分別巡幸水路與陸路後,返回香取市內的御旅所(神輿暫停之處)。
9/2 式年大祭 **御船祭**	神輿從本殿出發,隨遊行大隊巡行於市區內。神輿和神職人員在大船津一的鳥居附近搭上御座船,朝香取市加藤洲航去。在常陸利根川對岸的加藤洲與香取神宮的船隻會合。	準備御迎船,朝香取市加藤洲(常陸利根川)出航。抵達後,船上的神職人員換乘到鹿島神宮的御座船上。
	正午 **齋行御迎祭**(於利根川的加藤洲) 香取神宮宮司在鹿島神宮神輿前宣讀祝詞,兩神宮的神職人員共同於祭儀上獻供。	
	祭典結束,分別巡幸水路與陸路後,返回鹿島神宮前的行宮(神明巡幸時的暫時居所)。	御迎船返回。

兩神宮在船上相會,是為「御迎祭」。在這 12 年一次的祭祀儀式中,兩神社的宮司會在對方神社的神輿前宣讀祝詞,頌揚彼此的御祭神,舉行御迎之儀。從這樣的祭祀儀式中,正可看出鹿島神宮與香取神宮之間的深厚關係,而這種形式的祭典在日本全國都是很罕見的。

内容

每十二年一次,兩神社分別於四月和九月舉行祭祀儀式。

從本殿出發的神輿,上船(御座船)後順著利根川前進。以裝飾了龍頭雕刻的御座船為中心,數十艘船隻組成船隊,浩浩蕩蕩地舉行船上祭典。

四月的神幸祭於牛之鼻奉迎神輿,九月的御船祭於加藤洲奉迎神輿(稱為御迎祭),之後分別回到御旅所及行宮(＊「御旅所」指的是神明出巡途中休憩或過夜的場所,有時也指神明巡幸的目的地)。

以利根川為舞台,壯闊地重現二柱天神重逢的傳說場景,是日本的船上祭中規模最大的祭典。

績,另一方面則是向神明祈求海上安全、漁獲豐收。

不能在神社境內吃的東西

解說

地域的文化與歷史，展現在神社與飲食上

按照規矩，在神社內不可飲食（參照 P15），尤其是食用神使動物，在神社周邊地區都被視為禁忌。

三嶋大社（靜岡）以鰻魚為神使，江戶時代神社境內便保護、飼養了不少鰻魚。然而到了二次大戰後，因應食糧短缺的問題，為了救人只好打破禁忌，將鰻魚作為食材提供。至今在門前町這一帶，仍可見到販賣鰻魚的名店。

另一方面，也有其他推崇食用鰻魚的地域。神社與飲食之間的關聯，展現出該地域的文化與歷史，著實有趣。

神道並未禁止肉食與飲酒

在佛教的影響下，宗教給人不殺生、不飲酒的強烈印象。然而在神道中並未禁止食肉與飲酒。直到現在，獻給神明的神饌中仍可看見魚肉與雞肉。

站在歷史的角度，食四蹄動物之肉乃是忌諱，因此神饌菜色有時也會迴避使用這些肉類。不過，也有許多神社因循自古以來的淵源傳統，持續供奉兔肉或野豬肉的習慣。

酒是直接用米做成的，和神明之間有密不可分的關係，是神饌中重要的品項之一。比方說，神前結婚式的三三九度等，酒在締結人與人的緣分上擔任著重要的角色。

第五章

造訪八百萬之神，發思古之幽情

神社，是該地的歷史以及
人們的生活深深扎根的地方。
造訪神社時，
如果只顧著祈求利益就太可惜了。
不妨多看看周遭景物，
讓思緒馳騁在自古以來的風俗習慣
與人們的祈願之中。

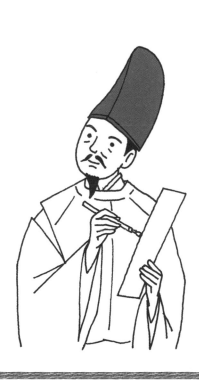

從中一窺民眾對神明守護鄉里的感謝與祈願之情

神社中祭祀的神明未必限於一柱。正如八百萬之神的說法，神社中也有著各式各樣的祭神。了解神社的祭神，就能明瞭該地方的時代背景，以及人們心靈依歸的所在。

奈良時代以前
神代之神（自古以來信仰的神）

神話之神

作為建國神與皇祖而受到崇敬

以天照大御神及大國主神等，主要出現於神話中的神明為信仰對象。經過奈良時代對日本神話的編纂後，崇敬神話之神的信仰更加普及於民間。

■**代表神社**
伊勢神宮、出雲大社等

神代指的是太古時代、史前時代。在《古事記》與《日本書紀》中，已有神明展現靈威的記載。

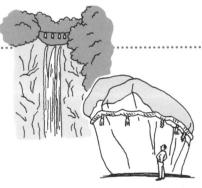

人們和大自然共生共存，感謝自然的恩澤，也恐懼自然的災害，在象徵自然的瀑布、岩石中也能看出神靈的存在。

土著之神、自然之神

地方上自古便受到崇敬的神明

日本人認為大自然中的山岳、河川與樹木都有神靈棲宿，也視其為崇拜的對象。每片土地上自古以來都有土著神的存在，這些神明和後來的神話之神混同後，成為信仰的對象。

■**代表神社**
貴船神社、大神神社等

神社的創建有時與神話傳說有關。

日本神話記載於《古事記》與《日本書紀》

《古事記》與《日本書紀》是日本最古老的書，內容由和文及訓讀漢字交織。《古事記》以故事形式記載著從開天闢地到推古天皇時代事蹟，《日本書紀》則是日本最初的官方史書，以漢文寫成，內容對外主張天皇支配的正統性。

後世之神

人物神

因立下優越功績，被視為神明祭祀

人物神中，有不少是以鎮魂為目的而祭祀御靈（崇神）的情形，也有不同時代中留下優越功績的天皇或將軍等人，死後被視為神明一般祭祀。

■代表神社

日光東照宮、明治神宮、太宰府天滿宮等

古人認為失勢者可能掀起災厄，為了安撫而祭祀其靈魂，也會為了祈求偉大的人物護佑而將其奉為神明祭祀。

太古時代，出於對大自然的畏懼與感謝，人們開始將山岳、河川視為祈禱的對象，對棲宿於自然界的精靈獻上祈禱。

不久，人們也開始崇拜人物神。只要觀察地方上的神社崇拜何種祭神，就能大致理解該地區的歷史文化，因為人們的生活與時代背景，都會反映在祭神與祭祀的內容上。

一看就懂

神社制度確立於 7 世紀後半

神社於 7 世紀後半時定位為國家制度。很可惜的是，在那之前並未留下明確的紀錄。神社或許就是從這個時代開始，與當時的政治形成密不可分的關係。

●代表地方國司的巡拜順序

神社由朝廷派往諸國赴任的國司管轄，在國司的管轄之下舉行祭祀儀禮。「社格」（神社的級別）是為了幫助國司順利推動管轄業務而制定的神社巡拜順序。

一宮 一宮是該地域的象徵

一宮是各國（＊此處的「國」指的不是國家，而是各地方、地域）神社的代表，也是具有象徵意義的存在。從一宮即可看出該國的政治、經濟、文化狀況。

針對「一宮」而引起的紛爭

「一宮」的選定受到政治情勢與官員權力趨勢的影響。有接受地方人士自由選擇而決定的情形，也有不少關於爭奪一宮地位的「一宮之爭」。

一宮也會隨時代交替而更迭。同一個地方存在好幾所一宮，並不是特別稀奇的事。

中世紀，集地方上的崇敬於一身的一宮・總社

過去也曾有過神社與政治關係密不可分的時代。為了治理各國（各個地方），將神社的管理制度化，在歷史上具有重大意義。

神社的制度化過程從古代進行到近代，一宮・總社制度正是其中一環。

被視為一宮・總社制度前身的，是「延喜式神名帳」（參照左頁小專欄）上記載的神社列表。現在依然可在某些神社的沿革書上看見「一宮」的記述，該神社擁有的古老傳統也由此可見一斑。

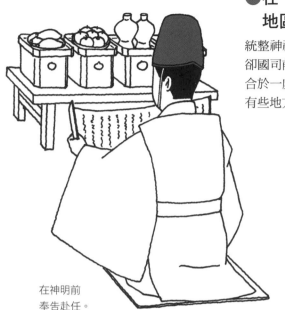

在神明前
奉告赴任。

●在一處集合祭祀
地區內的主要祭神

統整神社的制度稱為「總社」。這是為了省卻國司前往諸國內各處神社巡拜的麻煩，集合於一處合祀眾神社主要祭神的因應作法。有些地方的一宮也兼任總社。

建造新的社殿，
或利用現有的神社

有時會建造新的社殿作為總社使用，若為一宮兼任總社等情況，多半會從現有的神社中擇一使用。

總社 舉行國司即任之儀

從朝廷赴任的國司到任時，會在總社舉行即任之儀。從這種儀式中，也可看出朝廷與總社之間關係之密切。甚至可說，神社乃是與當權者結合權力才得以發展。

社格制度
隨時代而變遷

就廣泛定義而言，一宮也可說是社格的一種。所謂「社格」，指的便是神社的等級，社格制度也會隨著時代變遷。

平安時代，由國家選定的神社名稱，會登錄在「延喜式神名帳」內，一般稱之為「式內社」，也可說是國家認可的「官社」（官方神社）。一宮與總社則是在此之後才建立的制度。

到了近代，也有分為接受皇室幣帛的「官幣社」及接受國庫（政府）幣帛的「國幣社」之分類方式。這些神社還可進一步分為「大社」和「小社」。不過現在，社格制度已經廢止。

●從神社的稱號判斷祭神

除了「神社」之外，神社的「社號」還有「○○神宮」、「宮」、「大社」、「社」、「大神宮」等。由於是依照祭神的不同分門別類，只要看神社稱號，大概就可得知該神社祭祀的是哪一種祭神。

神宮

只有伊勢神宮可直稱「神宮」，「○○神宮」多半都是祭祀皇祖的神社

伊勢神宮在神社之中被視為最特別的存在，只稱「神宮」時，指的一定是「伊勢神宮」，其他的「○○神宮」主要是祭祀皇祖與皇族的神社。此外，只稱「大神宮」時，指的則是伊勢神宮內宮與外宮的總稱，其他也有稱為「○○大神宮」的神社。

除了祭祀皇祖、皇族的神社之外，只有特定神社可稱為「○○神宮」。

■○○神宮之例
・明治神宮
・平安神宮
・熱田神宮
・石上神宮
・鹿島神宮
・香取神宮
等等

社號

神宮與大社不同，一是神話中的神祇，一是造國之神

神社的名字稱為「社號」，數量最多也最普遍的是「○○神社」。目前日本的神社社號包括「神社」在內，共有七種。

社號依所祭祀的神明種類而異，比方說，祭祀神話中神祇的神社，多以「○○神宮」為社號。

祭祀與建國相關的神明者，其總本社多稱為「○○大社」。

此外，還有「明神」或「大權現」等稱號，這是受到神佛習合影響而留下的稱號，如今只作為通稱來使用。

130

大社

「大社」原本指的是出雲大社，現在使用範圍更廣泛

一提到「大社」，指的就是以將國土讓給天孫的大國主神為祭神的出雲大社。不過現在特別受到崇敬的神社，也可以稱為大社。

■○○大社之例
・春日大社
・熊野大社（熊野本宮大社、熊野那智大社、熊野速玉大社）
・日吉大社
等等

頌揚大國主神偉大功績的出雲大社也可直接稱為「大社」。

其他的○○宮

祭祀天皇及皇族的神社多半有此稱號。此外，也有一些是沿用自古以來社號的神社。

○○社

意指「○○神之社」，此類社號在日後（尤其是近代之後）已統一為「○○神社」。

🖊 **一看就懂**

「皇祖」是天照大御神，「天孫」與「皇孫」是其子孫

皇祖，指的是皇室的祖神，也就是天照大御神，有時也概括到初代天皇神武天皇。天孫或皇孫，指的是天照大御神的子孫，有時也專指天照大御神的孫子邇邇藝命，不過一般情況指的都是天照大御神的子孫，也就是歷代天皇。

全日本約有八萬神社 其中樞為「神社本廳」

神社本廳是統括現今全日本約八萬神社的機構，也是設立了伊勢神宮為本宗（等級不同於其他神社，受到特別尊崇的神社）的宗教法人。

第二次大戰結束後，在GHQ（駐日盟軍總司令）主導下促成宗教與國家分離，也同時設立了神社本廳。神社本廳的主要職責是管理與指導全國神社，守護傳統，力圖振興祭祀。同時也負責培育神職人員，宣傳宗教等各方面的活動。

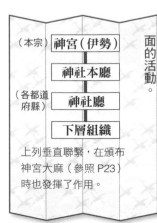

（本宗）	神宮（伊勢）
	神社本廳
（各都道府縣）	神社廳
	下層組織

上列垂直聯繫，在頒布神宮大麻（參照P23）時也發揮了作用。

●「從外宮開始」是神宮參拜自古以來的習俗

神宮的中心，是祭祀著天照坐皇大御神的內宮。參拜時，按照習俗應該先從外宮開始。

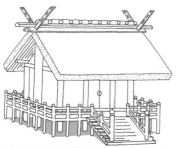

外宮與內宮在建築上有所差異（參照 P37），參拜時不妨多加留意。

朝外宮參拜

敬拜物產之神

外宮祭祀的豐受大御神掌管食物（參照 P104），也被視為衣食住等物產之神而受到信仰。

參詣內宮

敬拜日本人的總氏神

內宮祭祀的是天照坐皇大御神，是為皇祖，也是所有日本人的總氏神，統領著全國八萬神社。

如果有時間，不妨前往別宮

別宮指的是次尊於正宮的社宮。內宮域內有「荒祭宮」、「風日祈宮」，外宮域內有「多賀宮」、「月夜宮」、「風宮」、「土宮」等別宮。造訪伊勢神宮時，不妨也前往別宮參詣。

祭神

伊勢神宮的正式名稱為「神宮」。「伊勢神宮」是包括分屬於皇大神宮（內宮）與豐受大神宮（外宮）的別宮及攝社、末社、所館社等，共計一二五社所有宮社的總稱。

內宮的主祭神為「天照坐皇大御神」。和其他神社不同的是，伊勢神宮乃是皇祖‧天照大御神的永久祭祀場，其緣由得回溯到創建神宮的時代。

緣由

距今約兩千年前，天照大御神稱此地為「美麗的國度」，宣告自己將鎮座於此。於是在清流‧五十鈴川河畔

**在四季更迭中，
遵循古式的祭祀**

神宮最為人所知的，就是數量非常龐大的祭祀儀式。一年甚至多達 1,500 次，從每天早晚都要舉行的祭儀（參照 P104），到每季舉行、甚至數十年舉行一次的祭典，為數眾多。其中特別盛大的就是每年 10 月舉行的神嘗祭（參照 P106）。

神嘗祭是將新穀供奉給神明，表達感謝之情的祭儀。是神宮三節祭之一，也是很重要的祭祀儀式。

●**神社資訊**●
■**鎮座地**
外宮：三重縣伊勢市豐川町 279
內宮‧神宮司廳：三重縣伊勢市宇治館町 1
■**交通**
外宮：搭乘 JR 近鐵到「伊勢市站」後徒步約 5 分鐘
內宮：從近鐵「宇治山田站」轉乘公車約 15 分鐘後，在內宮前站下車

三重 ●

**傳唱著「想到伊勢去……
一生至少要去一次」
這樣的歌曲**

以彌次與喜多而聞名的《東海道中膝栗毛》中，也曾提及江戶時代在庶民之間大為流行的「托福參拜」。伊勢音頭的歌詞也唱著「想到伊勢去，想見伊勢路，一生至少要去一次」，描述當時流行參拜的盛況。

建立祠堂，從此鎮座在這裡。

外宮祭祀的是司掌侍奉天照大御神膳食的「豐受大御神」。

除此之外，內宮的相殿還祭祀著天手力男神、萬幡豐秋津姬命，外宮的相殿則還祭祀著御伴神三座。

歷史

伊勢神宮本來有「私幣禁斷」的限制，天皇陛下以下的人不能供奉，不過還是可以自由參拜。到了中世，在御師（為參詣者帶路的人）的努力之下，庶民之間也開始流行伊勢參詣。江戶時代更時興「托福參拜」，蔚為一大風潮。

出雲大社

祭祀令人遙想神話世界之眾神的神社

●增進福氣與愛情的「結緣之神」

出雲大社是有名的結緣神社。因為日本人認為大國主神掌管的是肉眼看不見的世界，也就等於掌管緣分。許多期待良緣的人前來參拜，綁在樹上的無數神籤甚為壯觀。

大國主神是深受八百萬之神信賴的存在。

保佑 **增進良緣、農耕漁業興盛等**

出雲大社保佑的緣分不只限於男女之間。大國主神被視為能夠保佑人類成長、社會全體的幸福、相互之間的發展等。此外，祂也是奠定建國、造村、農漁業生活等基礎的神明。

●神社資訊●

■鎮座地
島根縣出雲市大社町杵築東 195

■交通
搭乘一畑電鐵到「出雲大社前站」後徒步約 7 分鐘

●島根

祭神

近年來以能量場域而為人所熟知的出雲大社，早在《古事記》與《日本書紀》中就曾出現其創建軼事，是非常古老、歷史悠久的神社。

出雲大社正式讀音為「Izumo Oyashiro」。自古以來，也曾被稱為與所在地名相關的「杵築大社」。不過，明治時代之後就固定為現今的稱呼了。

緣由

出雲大社的主祭神是有「造天下大神」之稱的大國主神，別名大物主神、大國玉神、八千戈神。大國主神深受出雲地方的人們愛戴，當地人

隨處可見巨大建築，彷彿神話歷歷在目

出雲大社也是「大社造」建築樣式的代表。從神殿中的巨大注連繩也可得知，這是一座非常雄偉巨大的神社。現在雖只有 24 公尺高，據說鐮倉時代之前的出雲大社高達 48 公尺。高聳入雲的巨大神殿，令人很難不聯想到神話的世界。

現在為
24m

到千木為止的高度
足足有 48m。

心御柱

（參照 P38）

長約 13m

粗約 8m

古代的本殿高度 48 公尺

古代的出雲大社高度有 48 公尺。有一道長 109 公尺的引橋，其階梯足足有 170 階。於 2000 年在神社境內發掘的巨大木柱，是以 3 根直徑為 1.35 公尺的杉木組合而成。根據推測出的數字，古代出雲神殿壯麗雄偉的程度，實在超乎想像。

注連繩的重量約為 5 公噸

掛在神樂殿上的巨大注連繩，是出雲大社的象徵，長達 13 公尺，最粗的部分有 8 公尺，重量更是驚人，約有 5 公噸。到這裡造訪的人，目光無不受其巨大程度吸引。

歷史

習慣暱稱祂為「大國樣」。

從「因幡之白兔」的神話故事中亦可得知，大國主神是一位慈悲深厚的神明，祂經歷重重困難而致力於建國，因大國主神有建國功績，博得天照大御神的歡心，便成全其於國讓（將國土讓給天孫）之時的願望，為大國主神創建了壯觀的出雲大社。這就是出雲大社創建的典故。

最令人感受到出雲大社與神話世界密不可分的，就是「神在月」的傳說。在日本，一般人對十月的別稱是「神無月」，只有在出雲國不同。因為在這個月中，全日本的神明都集中到出雲大社了，因而與全國相反，只有出雲地方稱十月為「神在月」。陰曆十月十日的夜晚，會在出雲大社舉行迎神祭事（參照 P108）。

●祭神若是盟友，神社也會相通

這兩座神社的祭神，是在大國主神的國讓神話中大顯身手的盟友。兩神社最有名的就是 12 年一次的式年大祭（參照 P122）。神社境內保留至今的「要石」傳說，兩神社也有共通之處。

千葉・茨城

香取神宮・鹿島神宮

視鹿為神使，於神社內照顧保護

曾跟隨天照大御神，武甕槌大神及經津主大神的天迦久神是鹿的神靈。鹿島神宮與香取神宮皆視鹿為神使，在神社境內小心翼翼地照顧著。

觀賞重點　壓制鯰魚頭尾的石棒

關東地方自古多地震，古時日本人認為引起地震的是地底的鯰魚。神明用來壓制鯰魚頭與尾的「要石」，就分別位於兩神社境內。水戶光圀曾挖掘兩處要石，卻無法挖出最底端，正是淵源於此的故事。

廣受武將崇敬的武神與軍神

【祭神】

香取神宮與鹿島神宮，隔著一條利根川，相對鎮座於兩岸。對於遠離大和朝廷的東國守護而言，兩者皆是非常重要的根據地。兩座神社內各自祭祀著在國讓時期立有功勳的神明。

【緣由】

香取神宮的祭神為經津主大神（伊波比主命）。祂是奉天照大御神之命，前往說服大國主神讓出國土的神明。

另一方面，鹿島神宮的祭神一樣是當時肩負說服任務的武甕槌大神。兩位大神都是知名的武

136

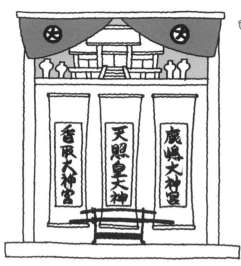

保佑 勝運、除災避難、 和平、外交方面的守護

二神社祭祀的是武神、軍神，主要保佑武運強盛、開運招福，特別受到以武藝為職志者的崇敬。誕生於香取地方的「香取神道流」劍法，傳說便是在獲得香取神宮神威相助下完成。「鹿島新當流」始祖塚原卜傳也繼承了此一流派。

劍道場等地方的和室凹間，多半裝飾著寫上武藝之神「鹿島大明神」、「香取大明神」等稱號的掛軸。

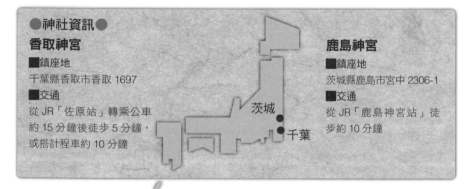

●神社資訊●

香取神宮

■鎮座地
千葉縣香取市香取 1697

■交通
從 JR「佐原站」轉乘公車約 15 分鐘後徒步 5 分鐘，或搭計程車約 10 分鐘

鹿島神宮

■鎮座地
茨城縣鹿島市宮中 2306-1

■交通
從 JR「鹿島神宮站」徒步約 10 分鐘

歷史

由於祭祀的是武神、軍神，自古以來多受源賴朝、北条氏、足立氏等多位武將及當權者們崇敬。江戶時代，德川將軍家及水戶德川家也極為尊崇此二神社。

鹿島神宮的拜殿由二代將軍德川秀忠奉納建造。香取神宮的朱漆樓門為西元一七〇〇年由江戶幕府所建造。

神、軍神，以在國家創世之際發揮重要的作用而聞名。

根據平安時代的延喜式（參照 P 128），冠上「神宮」社號的神社除了伊勢神宮外，只有鹿島與香取兩神宮，可見這兩座神社地位之重要。

●草薙神劍
作為天照大神
降臨時的憑依而受到祭祀

草薙神劍是天照大神的御神體，具有「御靈代」的作用。神劍作為天照大神神靈的憑依物（參照P40），祭祀於神宮中（御神體不對外開放）。

天照大神在諸神中是至高無上的存在，也是日本人的總氏神（參照P132）。

愛知

熱田神宮

祭祀神話中的草薙神劍，鎮護家國的神宮

草薙神劍代表「勇」

有一種說法是，八咫鏡、草薙神劍（也稱天叢雲劍）與八尺瓊勾玉3種神器，分別代表了「智」、「勇」、「仁」3種美德。草薙神劍代表的便是其中的「勇」。

保佑
國家安泰、家宅安全、身體健康等

從祭神的緣由可以得知，國家安泰及家宅安全是熱田神宮最重要的御神德。此外，也能保佑身體健康、除災避難、健康長壽等。

熱田神宮在名古屋當地廣受愛戴，被暱稱為「熱田大人」，是歷史悠久的神社。奉象徵皇位的三神器之一——「草薙神劍」為御神體祭祀，和皇室之間有著深厚的關係。

祭神

指的是草薙神劍的御靈代，也就是天照大神（天照大御神）。

相殿神（參照P44）祭祀的是與御神體有密切關係的天照大神、素盞嗚尊、日本武尊、宮簀媛命，以及開拓尾張地方的神明建稻種命。

主祭神為熱田大神，

例祭最受重視，與皇室關係深厚

於 6 月上旬舉行的例祭「熱田祭」，別名為「尚武祭」。由皇室派來的勅使奉納御幣物，宣讀御祭文，祈求皇運益發昌隆，國家平安。

對地方上的人們而言，祭典代表夏天來臨，參加祭典也是該年度第一次穿上浴衣的日子。

●神社資訊●
■鎮座地
愛知縣名古屋市熱田區神宮 1-1-1
■交通
於名鐵「神宮前站」徒步 3 分鐘

愛知

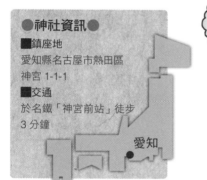

弘法大師種植的楠木與信長淵源深厚的矮牆

神社境內可看見傳說中弘法大師親手種植的大楠木，是一棵樹齡約 1,000 年的大樹。此外，信長為了感謝庇佑桶狹間之戰的勝利而獻納的「信長塀」，也還保留在神社境內。

緣由

熱田神宮奉為御神體的草薙神劍，傳說中是素盞嗚尊擊退八岐大蛇時，從大蛇的尾部發現的。其後，於東國征討之際傳授給日本武尊。平定東國之後，日本武尊納尾張國造的女兒宮簀媛命為妃，沒想到日本武尊不久因病辭世，宮簀媛命便於熱田這個地方建造神社，祭祀神劍。這也就是熱田神宮的起源。

歷史

源賴朝的母親是熱田大宮司之女，因此熱田神宮在鎌倉時代受到幕府多所崇敬，其中更以武家的信仰最為篤實，除了賴朝之外，織田信長也與熱田神宮有著深厚的緣分。

諏訪大社

天候‧農業‧武勇之神，諏訪神社的總本社

●隔著諏訪湖，南北共有4座社宮

下社

位於諏訪湖北側，分為春宮與秋宮。除了主祭神之外，另合祀著建御名方神之兄，也就是八重事代主神。或許是因為在民間信仰中被視為女神之社，與農耕相關的祭事較多。

北　春宮

秋宮

冬天的諏訪湖可見到名為「御神渡」的自然現象。湖水凍結，堅冰如山脈一般隆起。民間信仰中將此現象解釋為男神前往女神之處相聚，有時也會觀察冰的形狀，以占卜農作物的收成狀況。

諏訪湖

南　本宮　前宮

上社

位於諏訪湖南側，分為本宮與前宮。可能因為在民間信仰中被視為男神之社，祭事多與狩獵有關。4月時於上社舉行以鹿肉為神饌供奉的「御頭祭」便是其中代表。

諏訪大社分為上社與下社，且分別擁有兩座社宮。上下社不分序列，視為同格，四宮齊聚時才總稱為諏訪大社。民間信仰認為上社為男神，下社為女神。

諏訪大社在地方上的暱稱為「御諏訪樣」，受到許多民眾愛戴與崇敬。原為信濃國（長野）的一宮，也是分布全國的諏訪神社總本社。

諏訪大社共有四座社宮，上社由前宮與本宮構成，下社由秋宮及春宮構成。最大的特徵是沒有設本殿，以大自然為御神體，上社的御神體為守屋山，下社的御神體則是御神木，春宮為杉木，秋宮為櫟木。

祭神

主祭神為大國主神的御子神——建御名方神，以及其妃神——八坂刀賣

各宮周圍皆有
4 根御柱守護

在 4 座社宮周圍各有 4 根守護御柱（合計 16 柱）。御柱每 7 年重建一次，是諏訪大社最有名的祭事「御柱祭」。正式名稱為「式年造營御柱大祭」，是在寶殿與御柱重建時舉行的祭典（參照 P120）。

保佑

五穀豐饒、
生命與生活平安

以司掌雨、風、農業之神、開拓之神，以及狩獵之神、武神而知名。自古以來便以保佑生命與生活平安的神明，而深獲地方人們的虔誠信仰。

觀賞重點
保留古代祭祀樣貌的
神社與神事

在太古時代，神社不設社殿是理所當然的事。諏訪大社至今依然保留這原始的樣貌，沒有本殿，將深山裡的森林與山岳視為御神體而崇拜。

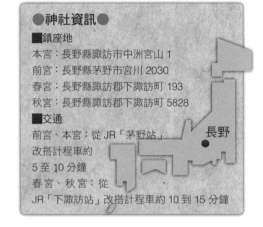

●神社資訊●

■鎮座地
本宮：長野縣諏訪市中洲宮山 1
前宮：長野縣茅野市宮川 2030
春宮：長野縣諏訪郡下諏訪町 193
秋宮：長野縣諏訪郡下諏訪町 5828

■交通
前宮、本宮：從 JR「茅野站」改搭計程車約 5 至 10 分鐘
春宮、秋宮：從 JR「下諏訪站」改搭計程車約 10 到 15 分鐘

長野

緣由

根據《古事記》中的國讓神話傳說，建御名方神和建御雷神（武甕槌神）比力氣，落敗的建御名方神遂逃到諏訪湖，被逼得無路可退的祂發誓「再也不離開這塊土地」。不久，便與妃神一同開拓了信濃國，永久鎮座於此。

由於主祭神身為掌管雨和風的神祇，人們多來此祈求風調雨順，五穀豐收。此外，也以開拓神與狩獵神之姿深受信仰。中世之後，更被視為武門守護神，受到武家深厚的信仰。武田信玄便曾大力整備社殿，致力於祭祀，歷史上也留有德川家康奉納社門的記載。

神，分別於上社、下社祭祀這對夫婦神。

古時認為災厄的起因是御靈從中作祟

古時候，日本人認為流行病與旱作等災厄的起因，都來自御靈（怨靈）的作祟。御靈指的是帶著恨意或遺憾死去的人的靈魂。人們相信只要平息御靈的怨氣，就能得到平安與繁榮。

希望藉由祭祀瘟神來平息惡祟

祭祀瘟神能鎮壓災厄

有些粗暴而勇猛的神明（荒神）反而會引起災害。人們認為，祭祀荒神能使神明性情變得穩重和平。出自這樣的想法，人們開始祭祀瘟神，希望能藉此平息災厄。素盞嗚尊就是其中一個例子。

●祭祀御靈，祛除疫病

平安時代初期，京都流行大疫病時，曾搭建山鉾神輿，出街遊行，藉此舉行御靈會（撫慰御靈及瘟神，使其平息）。這就是祇園祭的原型。

保佑

除厄、治病等

一如祇園祭的由來，八坂神社的祭神自古以來便被視為具有強大息厄除災力量，而受到民眾信仰。此外，神社境內的末社中也有祭祀著宗像三女神（參照 P176）的美御前社，人們在此祈求美神保佑達成美德。

京都

八坂神社

祭祀祛病除疫之神，祇園信仰的總本社

八坂神社是京都人熟悉的神社，暱稱其為「祇園大人」。

祭神

主祭神素盞嗚尊是天照大御神之弟神。祂雖是以擊退八歧大蛇而聞名的武神，在神話中卻因大鬧高天原（神之國度）而遭到放逐的命運。

人們視這樣的素盞嗚尊為瘟神，為祂建立社殿加以祭祀，希望能藉此平息災厄。

八坂神社也祭祀素盞嗚尊的妃子神社中有出名的稻荷神宇迦之御魂大神（參照 P150）及大國主神（參照 P134）之妃神須勢理毘神櫛稻田姬命與八柱御子神。御

宣告京都夏日來臨，除厄避災的「祇園祭」

古代稱為祇園御靈會，以除退疫病為目的而舉行的祭典。從7月1日到7月31日，整整一個月於神社境內與京都市街舉行山鉾巡行、神輿渡御，以及奉納祭事等活動。最後再回到神社舉辦疫神社夏越祭，為祇園祭劃下句點。

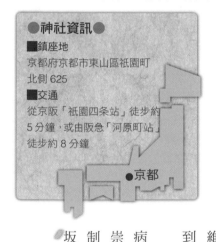

第17天的山鉾巡行是整個祭事中最熱鬧的祭典。山鉾與神輿被視為神明降臨時的憑依（依代，參照P40），代替神明臨幸、巡行市街，除退厄病。

●神社資訊●

■鎮座地
京都府京都市東山區祇園町北側625

■交通
從京阪「祇園四條站」徒步約5分鐘，或由阪急「河原町站」徒步約8分鐘

●京都

以山車、山鉾與舞蹈，構成夏日祭典的源流

每年6到7月，日本全國各地都會舉行稱為祇園祭或天王祭的夏日祭典。這些祭典的雛型正是京都的祇園祭。此外，舉凡以拉曳山車或山鉾巡行市街的祭典，也都受到京都祇園祭的影響。

賣命。

緣由

關於創祀（最初的祭祀）有諸多說法，根據神社方面的說法則是在齊明天皇二年（西元六五六）時。從朝鮮半島渡海而來的人，在現今八坂神社附近定居，開始祭祀素盞嗚尊（牛頭天王）。

歷史

受到神佛習合（參照P47）的強烈影響，雖然維持了神社的特性，卻也曾有受到興福寺及延曆寺支配的時期。

平安時代中期後，作為祛厄除病有功的神社而受到朝廷更多尊崇。到了明治時代，因神佛分離制度，而將社號由祇園社改為八坂神社。

●海面上的神之島，
　廣受民眾崇敬

大山祇神社位於瀨戶內海的大三島上，參拜時需從今治港搭船或遊艇渡海前往。大三島過去曾被稱為「御島」，有神之島的意思，受到廣大民眾的崇拜。

鳥居上的匾額出自
「日本三蹟」之手

鳥居上掛有寫著「日本總鎮守　大山積大明神」的匾額（參照 P50）。這行文字乃複製平安時代日本三蹟（書法高手）之一，藤原佐理所供奉的親筆書法。

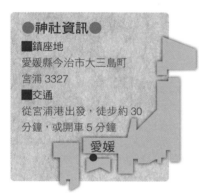

●神社資訊●
■鎮座地
愛媛縣今治市大三島町
宮浦 3327
■交通
從宮浦港出發，徒步約 30
分鐘，或開車 5 分鐘

愛媛

🔔 保佑

武運、飛黃騰達、
海上安全等

以海上守護神、農業及礦山之神而深受信仰。自古以來也作為戰神而獲得武士尊敬，主要庇佑武運強盛、飛黃騰達。

愛媛

大山祇神社

兼為水軍根據地的神社，
祭祀守護瀨戶內海的自然之神

大山祇神社位於自然豐富的瀨戶內海大三島上。

瀨戶內海與神話淵源深厚，內海上的淡路島，據說是伊奘諾尊與伊奘冉尊創生國度時，最初創造出來的地方。創建於充滿神話色彩之地的大山祇神社，也留下許多帶有神話色彩的傳說。

祭神

主祭神為大山積神（大山津見神）。他是天照大御神之兄神，也是天孫瓊瓊杵尊之皇妃・木花之佐久夜毘賣命之父。

緣由

傳說創建者為大山積神的子孫——小千命。

觀賞重點　來自武家供獻的武具，是日本的至寶

神社內的寶物館中，展示著過去由武將供獻的甲冑。有武將河野通信供獻的「紺絲威鎧・兜・大袖付」，以及據說是源賴朝供獻的「赤絲威鎧・大袖付」等武具。

河野氏（伊予，現今的愛媛）發動迎擊，身為河野一族的鶴姬臨陣率軍，當時年僅 16。

大山積神的化身，激勵武士士氣的公主武將

大內氏侵攻周防（現在的山口）地方時，鶴姬臨陣率軍，據說她是代替戰死的哥哥安防上陣。在不利的戰況中，鶴姬發動奇襲贏得勝利。然而在這場戰役中失去了哥哥與戀人的鶴姬，卻在不久後投水自殺，一則悲傷的傳說也由此誕生。

鶴姬的甲冑仍存留在寶物館

寶物館中保存著據說是鶴姬曾經穿過的胴丸鎧甲，這也是現存唯一一套女性用胴丸鎧甲。胸部位置比男性甲冑寬鬆，腰部位置則較細，因而被視為女性甲冑，保存至今。

歷史　是日本的海上要塞。進入瀬戶內海便自古以來，人員，代代於此侍奉神明。三島氏則身為大山祇神社的神職定了伊予國，同為小千命子孫的小千命的子孫河野氏於日後平的楠木。二千六百年、由小千命親手栽植神社境內還保留著據說樹齡已有

到鼓舞，終於獲得最後的勝利。山積神的化身而加以崇拜，士氣受當時，水軍武士們將鶴姬視為大鶴姬。水軍反擊勝利的是年僅十六歲的大名大內氏的侵攻，這時，率領到了戰國時代，水軍受到守護上戰法與操縱船舶的武士軍團。管。此處的水軍，指的是擅長水平安時代後，開始獨立接受水軍掌

●留下「天啟」傳說

八幡神獲得朝廷認可的關鍵就在天啟。所謂「天啟」，指的是神明傳遞給人類的意旨。宇佐神宮因傳遞與政局相關之重要天啟而受到朝廷認可，其中最具代表性的天啟與下列兩件事相關。

大分

宇佐神宮

深受武士信仰的「八幡大人」總本宮

東大寺大佛設立

大佛為國家重大建設，設立時曾面臨大佛表面鍍金原料不足的事態。此時八幡神傳遞天啟，昭示一定會出現金子，之後果然一如天啟預言。這件事促成後來八幡神受邀參加大佛的開眼儀式，更被奉請為設立大佛之守護神。

人臣即位危機

事端起於怪僧道鏡覬覦皇位事件。道鏡因受孝謙上皇寵幸而暗中策動謀反，為了釐清是非而在宇佐神宮請求八幡神傳遞天啟，得到「除了天皇家之外不可即位」的答案。在明確的天啟宣告下，得以解除天皇家可能遭逢人臣即位的危機。

保佑

國泰民安、武運強盛開運等

八幡神原是皇室守護神，一般視為庇佑國泰民安之神。後來受到源義家等武家深厚信仰，也成為保佑武運與開運的神明。

●神社資訊●

■鎮座地
大分縣宇佐市大字南宇佐 2859

■交通
於 JR 日豐本線「宇佐站」轉乘計程車或公車（宇佐八幡公車站）約 10 分鐘

大分

祭神

主祭神為應神天皇，也有人稱其為八幡大神（譽田別尊），此外還祭祀了人稱宗像三女神的比賣大神（多歧津姬命・市杵嶋姬命・多紀理姬命），以及八幡大神的母神・神功皇后。

宇佐神宮鎮座於大分縣國東半島。正如「神即八幡」這句話所說，祭祀八幡神的神社在日本高達兩萬座，甚至有人說四萬座。宇佐神宮作為所有八幡神社的總本社，至今依然受到了許多人的崇敬。

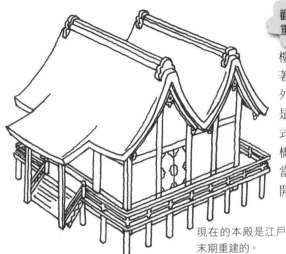

現在的本殿是江戶末期重建的。

美麗的朱漆樓門與罕見的神橋

樓門有檜皮堆砌的屋頂，白牆與塗著朱漆的柱子形成美麗的對比。此外，本殿的建築樣式稱為八幡造，是從宇佐神宮發揚光大的建築樣式。西參拜道的寄藻川上有道吳橋，是搭有檜皮屋頂的神橋，只有當勅使每 10 年一次造訪時才會打開橋門。

參拜時按照上宮、下宮的順序，上宮從一之御殿開始參詣

下宮掌管御饌（御供品）的祭祀，上宮是神明鎮座之處。過去，上宮只有皇族及勅使才能進入參拜，現在已開放一般參拜。由於「不參詣下宮等於只拜一半」的說法，參拜時一定要按照上宮、下宮的順序一一參拜才符合規矩。參拜上宮的順序是從一之御殿到三之御殿，從一開始依序參拜下去。

宇佐神宮的規矩是「二拜四拍手一拜」

一般神社的拜禮，基本上都是「二拜二拍手一拜」，但是宇佐神宮的規矩並不同，行的是「二拜四拍手一拜」的禮法，請務必遵守。

緣由

宇佐神宮創祀於欽明天皇的時代。傳說應神天皇，也就是八幡神於現在奧宮所在之處的御許山現身。三年後出現在菱形池，表明「吾乃譽田天皇廣幡八幡麻呂是也」，從此在這裡受世人祭祀。

歷史

一般認為宇佐神宮是最初展開神佛習合的地方。八幡神被稱為「八幡大菩薩」，正是因為八幡神過去曾經擁護佛教。

奈良時代，朝廷軍鎮壓南九州時，南九州進行名為「放生會」的佛教儀式，事實上，此時朝廷軍是用神輿抬著八幡神進軍的，從這件事上也可看出神佛習合的影響。

●作為平安時代守護京都的神社而受到崇敬

在陰陽道的觀念中，東北方是鬼門的方向。平安時代為求京城的和平，認為必須在這個方位上設置守護。日吉大社位在東北方位，恰好發揮了保護京都平安，退魔除厄的作用。

鬼門是鬼的出入口，被視為禁忌方位。

比叡山

平安京　　　　東北方（鬼門）

滋賀

日吉大社

以除魔開運靈驗著稱的「山王」總本社

保佑

方位除穢、除厄、家宅安全

由於具有守住鬼門的退魔作用，一般人也會來到日吉大社做方位除穢（＊類似台灣的安太歲）。除厄則是與神使猿猴有關（＊「猿」的日文發音同「去」，取其去除厄運之意）。

和天台宗關係深厚

日吉大社的祭神日吉大神，曾被視為天台宗延曆寺的守護神而受到崇拜。天台宗在教義中導入對日吉大社的信仰，隨著天台宗的宣教廣傳至全國。

日吉大社是全國各地「日吉神社」、「日枝神社」及「山王神社」的總本社。這些神社的名稱不同，但同屬於日吉信仰。日吉大社在信眾之間的暱稱是「山王大人」，全國各地總計有三千八百多座日吉信仰神社。

祭神

日吉大社西本宮祭祀大己貴神、東本宮祭祀大山咋神。另外，包括散布境內各處的社殿所祭祀的所有神明在內，全部統稱為日吉大神。

緣由

距今約兩千一百年前，開始在山麓處祭祀比叡山之神（大山咋神），是為

148

觀賞重點 🌸 山麓地帶約有 40 座神社分布

日吉大社的總占地廣達 13 萬坪，包括西本宮、東本宮在內，分布於境內的神社總數為 40 所。這些神社總稱日吉大社。

神社境內種植約 3,000 棵楓樹，每到 11 月中下旬的紅葉季節，還會加上燈飾。

神使猿猴
能保佑
除魔必勝

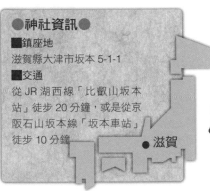

日吉大社的神使是猿猴，讀音「MASARU」（＊發音近似日文中的「去」、「優」、「勝」等），因此有「退魔」、「勝利」的含意，在退魔除厄與祈求開運勝利方面很靈驗。西本宮樓門屋頂下的 4 個角落，有支撐屋頂的「棟持猿」猿猴雕刻。

● 神社資訊 ●

■ 鎮座地
滋賀縣大津市坂本 5-1-1
■ 交通
從 JR 湖西線「比叡山坂本站」徒步 20 分鐘，或是從京阪石山坂本線「坂本車站」徒步 10 分鐘

● 滋賀

日吉大社的起源。其後，天智天皇七年（西元六六八）為了鎮護大津京，自三輪山請來大物主神（大三輪神）在此祭祀。

歷史

於比叡山建立延曆寺時，以比叡山之神，也就是日吉大神為守護神，稱其為「山王權現」、「日吉山王」。

山王這個稱呼，沿用的是中國天台宗的守護山王祠。

隨著天台宗在日本的發展，各地開始迎請、創建日吉神社及日枝神社，在神佛習合思想的傳播下，推展至全國各地。

佛教天台宗始祖最澄

●廣受商人虔誠信仰的
　商業之神

稻荷也可寫成「伊奈利」，在日文中可以解釋為「結成稻子」的諧音。稻米是人們日常生活的食糧，也是生命的根源，象徵來自大自然的靈德。

一說到稻荷神社，第一個浮現腦海的就是朱紅鳥居與狐狸。

保佑 **生意興隆、**
**　　五穀豐饒等**

主祭神宇迦之御魂大神是傳說中的「保食神」，也具有庇佑繁榮興盛的神德，人們多前往稻荷神社祈求商業興隆、人丁興旺。此外，佐田彥大神為在大道之上守護安全的神明，可保佑交通安全。

「狐狸大人」中，
以白狐最有名

稻荷神社的神使是狐狸。自古以來，日本人便認為狐狸是能引導田地之神從山裡前往人居之處的靈獸。由於是神使，凡人無法看見，因此也以「白狐」、「白狐大人」來稱呼（這裡的白有透明之意）。

京都

伏見稻荷大社

祭祀食物之神的稻荷神社總本宮

伏見稻荷大社是全國總數約三萬座的稻荷神社之總本宮，在日本人口中的暱稱是「御稻荷大人」。

大阪有句俗諺「病弘法、欲稻荷」，意思是生了病就去祈求弘法大師，想要生意興隆就到稻荷大人面前祈願。對大阪商人而言，御稻荷大人是最親切、也最值得信賴的神明。

祭神

　　主祭神是宇迦之御魂大神。此外，神社內也祭祀了佐田彥大神、大宮能賣大神、田中大神、四大神，以「五社相殿」（祭祀複數神明的本殿）的方式祭祀。五位神明合起來統

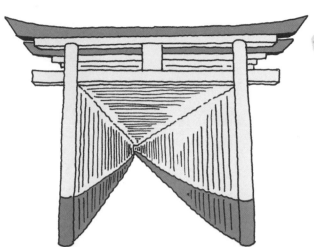

說到伏見稻荷大社，最有名的便是由大量鳥居構成的迴廊。數千座朱紅色的鳥居，沿著山中參拜道壯觀排列。朱色或赤色、橘紅色等顏色在日文中的發音都有明亮之意，象徵充滿希望，也可說是退魔的顏色。

建於神社境內的鳥居數量高達 5,000 座以上，從有捐獻鳥居習慣的江戶時代開始不斷累積而成。

聳立於正面的樓門，自安土桃山時代至今

位於外參拜道正面的樓門，據說是豐臣秀吉於 1589 年捐獻建設的。當時秀吉為了替生病的母親大政所祈求健康，留下如祈願成真便供奉一萬石的古文書。

●神社資訊●

■鎮座地
京都府京都市伏見區深草藪之內町 68

■交通
JR 奈良線「稻荷站」旁，或是從京阪「伏見稻荷站」徒步 5 分鐘

●京都

稱稻荷大神。

緣由

關於創建時的傳說，如今留下好幾種版本，其中之一是《山城國風土記》逸文中的記述。

根據這個說法，稻荷大社的創建者是從海外移居的秦公伊呂具。伊呂具以糯米糕為箭靶，引弓射箭時，糯米糕忽然變成白鳥飛走，停棲於稻荷山三之峰，並且結出稻穀。這個不可思議的故事，就成了「伊奈利」（稻荷）這個神社名稱的由來。

歷史

稻荷信仰遍及全國的原因之一，是鎮守東寺（教王護國寺）時與真言密教關係密切的緣故。稻荷神社被視為茶枳尼天的化身，同為庇佑商業興隆的神明而廣受人們虔誠信仰。

●祭祀的是掌管水、帶給庶民幸福的神

在創建神社的傳說中，記載著玉依姬命留下的天啟：「在有船停靠的地方建立社殿，尊水源神為祭神好好祭祀，國土就能豐饒，為庶民帶來福運。」這段天啟中提及的神就是高龗神。也因為這個傳說，貴船神社受到民眾虔誠的信仰。

為祈雨、止雨之神。圖為從供獻馬匹祈雨祈願的習俗中誕生的繪馬。祭神也掌管落在地上的雨水，蓄積到一定程度時，便使其成為湧泉。

京都

貴船神社

祭祀水神、龍神的祈雨神社

降雨、止雨、航海安全、伏火、成就心願等

以對水的信仰為基礎，從帶給庶民幸福這一點衍生為保佑家宅安全、商業興隆。

平安時代社格等級最高的神社之一

尤其是在平安遷都後，貴船神社名列社格等級最高的「名神大社」。與賀茂社（上賀茂神社、下鴨神社）齊名，成為鎮護平安京的神社。

為自古以來信仰水的「貴船信仰」神社之總本宮，廣受人民的崇拜。

祭神

本宮祭祀高龗神，奧宮祭祀闇龗神。在神社的紀錄中有二神「名稱雖然不同，但為同一神」的記述。作為祈雨、止雨之神，從古至今便是眾人崇敬的神社。除了水信仰之外，平安時代之後也留下與戀愛相關的民俗傳說。

緣由

據說，在古墳時代已鎮座於貴船川上游。「貴船」的由來，出自創立神社的傳說。名為玉依姬命的女神，現身

觀賞重點 神社境內令人發思古幽情的奧宮與緣結神社

與貴船神社相關的傳說及民間故事頗多。平安時代因保佑良緣靈驗而聲名遠播，前來參拜的年輕女性絡繹不絕。不只本宮社殿，神社境內的末社建築也極有魅力。參拜時，習慣上按照右側說明的順序。

●神社資訊●

■鎮座地
京都府京都市左京區鞍馬貴船町180

■交通
從叡山電車「貴船口站」轉乘公車約5分鐘，在「貴船公車站」下車後徒步5分鐘

●京都

本宮

平安時代中期，天喜3年（1055）時，從原本鎮座地的奧宮遷至現在的本宮所在之處。

奧宮

位在距離本宮約500公尺處的上游位置，是傳說中1600年前神社創立時的地點，素有「古社中之古社」的稱號。現今的本殿則建於文久3年（1863）。

結社

位於本宮與奧宮之間，祭祀磐長姬命。磐長姬命被邇邇藝命拒絕婚事之際，留下「要令世人皆覓得良緣」的話語，並鎮座於此地。因作為締結良緣之神十分靈驗，聲名遠播，平安時代的女歌人和泉式部也曾來此參拜。

歷史

一如神社創立的傳說所記載，原本的鎮座地應是奧宮。西元一〇五五年（天喜三年）遷宮到現址，直到現在。

平安京遷都後，成為守護京城的守護神，晉升為社格等級最高的神社。

貴船神社也以繪馬（參照 P28）發祥地而著名。自古以來便是祈雨神社，歷代天皇都曾到此祈願。

於浪花之津（現在的大阪灣），乘著黃色的船，時而溯淀川前往鴨川，時而停留在更上游的水源湧出之處。據說，那裡就是現在貴船神社的奧宮所在位置附近。

玉依姬命所乘的黃色船隻（黃船），成為「貴船」命名的由來（＊日文中「黃船」的發音近似「貴船」）。

大阪

住吉大社

大殿坐鎮於面海處，祭祀驅邪之神

●社殿排列方式宛如海上船隊

從第一本宮到第三本宮呈縱向排列，第四本宮到第三本宮呈橫向排列的方式，宛如 4 艘遣唐使船隻排成的船隊。「縱向前進的三社有如魚鱗陣，橫向擴展的一社有如鶴翼陣，展現的是八陣兵法（中國的兵法）」。

本殿為國寶「住吉造」

第一本宮到第四本宮的本殿建築稱為「住吉造」（參照 P39），是神社建築樣式中最古老的一種。現今的本殿建造於江戶時代的文化 7 年（1810）。

只有第四本宮的千木為內削

第四本宮與其他本宮不同，祭祀的祭神為女神，千木（參照 P37）的形狀與其他本宮相異，屬於水平的「內削」形式。

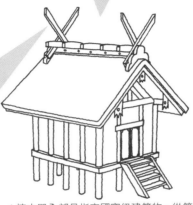

4 棟本殿全部是指定國寶級建築物，從第一本宮到第三本宮的千木形狀皆為外削。

祭神

住吉大社面朝大阪灣鎮座，是以御祓除穢與祈求航海安全聞名的神社。

住吉大社建築從第一本宮到第四本宮，分別祭祀不同的神明。第一本宮的祭神是底筒男命，第二本宮的祭神是中筒男命，第三本宮的祭神是表筒男命，此三神總稱為住吉大神。第四本宮祭祀的是女神息長足姬命（神功皇后）。

關於底筒男命、中筒男命與表筒男命的誕生，於《古事記》中有所記述。伊邪那歧命追隨死去的伊邪那美命前往黃泉之國，不

154

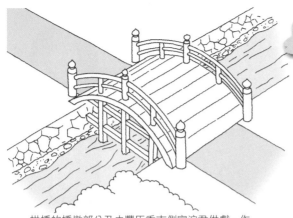

只要從橋上走過就能完成御祓除穢，是住吉大社的象徵

神社境內有一座稱為太鼓橋的拱橋，明治時代之前禁止人類通行，是只為神明建造的神橋。但現在已經開放一般人渡橋，據說只要從橋上走過，就能完成御祓除穢。

拱橋的橋墩部分乃由豐臣秀吉側室淀君供獻。作家川端康成小説《拱橋》中的句子「下橋比上橋更害怕」，寫的便是此橋。

保佑 海上安全、御祓除穢等

由於祭神誕生於禊祓的過程，這裡也是以禊祓最為出名的神社。此外，除了保佑航海安全，更意外地以和歌之神為人所知。而神功皇后從長門國（現今的山口）招來植女（侍奉田地之神的女性），在此闢田耕種，祈願五穀豐收的典故，使住吉大社成為廣受信仰的農耕之神。

●神社資訊●

■鎮座地
大阪府大阪市住吉區住吉 2-9-89

■交通
從 JR 南海本線「住吉大社站」徒步 3 分鐘，或由南海高野線「住吉東站」徒步 5 分鐘

●大阪

緣由

之所以鎮座於此地，與神功皇后的新羅遠征有關。距今約一千八百年前，新羅大肆作亂，第十四代仲哀天皇與神功皇后為平定新羅而展開遠征。仲哀天皇於遠征途中駕崩，神功皇后在住吉大神的天啟引導下平安渡海，平定新羅。凱旋之後不久，神功皇后奉住吉大神旨意，於此處設立神社祭祀。

崇拜。

來便被視為除穢禊祓之神而受是自禊祓中誕生的神明，自古以命、中筒男命與表筒男命。由於此時從海中生出的便是底筒男祓命跳進海中，藉此禊祓除穢，為了除去身上的罪穢，伊邪那使自身受穢。

但無法將伊邪那美命帶回，反而

春日大社

古來深受朝廷崇敬，
鎮國護家之神社

●約1,300年來，綿延不斷祈福至今

社傳記載，春日大社創建於西元768年，然而根據近年來的調查，有可能回溯到更古老的時代。從當時直到今天，始終持續每天、每個季節不斷舉行祭儀，向神明獻上祈禱。

春日山山麓的廣大自然中，棲息許多被視為神使的鹿。現在也被國家指定為天然紀念物。

●神社資訊●

■鎮座地
奈良縣奈良市春日野町160

■交通
從近鐵奈良線「奈良站」徒步約25分鐘

奈良

保佑 **除厄、開運、家宅安全等**

自古以來，春日大社的祭神便以開運及除厄方面的靈驗著稱，每年都有許多適逢厄年的人到此祈願平安。此外，也保佑良緣與疾病痊癒等。

春日大社是全國約有三千座春日神社的總本社。

祭神

主祭神為引導國家秩序的武甕槌命與經津主命，以及守護神事與政治的天兒屋根命，再加上和平與愛之神比賣神（天兒屋根命的妃神），此四神統稱為春日皇大神或春日大明神。

緣由

傳說中，武甕槌命為了國家繁盛與國民幸福，從御蓋山上降臨，此時乘坐的座騎正是鹿，這也是春日大社視鹿為神使的由來。

奈良時代，神護景雲二年（西

在通往春日大社南門的參拜道，以及圍繞本殿的迴廊上，排列著無數的燈籠，由龐大的燈籠數量即可得知，自古以來受到的信仰有多深厚。

信徒懷著祈願的心情奉獻，點亮燈籠與火的燈油。為神明獻燈的習俗，直到今日依然是神社的重要活動。

在黑暗中閃爍的「萬燈籠」光芒

2 月的節分之日與 8 月 14 至 15 日，神社境內所有燈籠都會點燃。過去夜夜點燃的燈籠，於明治時代之後改為一年只點上述兩次。朱紅色的社殿在燈籠火光照耀下，神社境內彷彿進入一個幽玄世界。

歷史

元七六八），恭迎神明至此，在御蓋山山麓創建神社，是目前社傳中記載的春日大社之開端。

自古，御蓋山周圍的群山向來被視為神域。

藤原氏為了守護平城京（＊奈良時代的首都）而在此祭祀武甕槌命。隨著藤原氏的隆盛，以及與皇室淵源的加深，神社也開始受到朝廷的崇敬。

信仰以燈籠的形式展現，供奉於神社境內，數量大約有三千盞。自古代平安時代末期至今，承載了各式各樣祈願的燈籠，遍布於神社境內。

一般認為，三大勅祭之一的春日祭（參照 P 116）始於平安時代，從那時候起，已經持續舉行了超過一千一百年。

●當地信仰與日本本土傳來的神道相互融合

沖繩直到琉球王朝誕生之前的近代，都擁有其獨特的歷史。琉球特有的信仰形式至今依然留在島上。波上宮就是其中之一，這裡原本是信奉「Nirai Kanai」的聖地（＊琉球方言，意指「海洋彼岸的樂土」），在與本土傳來的神社神道習合之後，信仰才發展為今天的樣貌。

Nirai Kanai
（豐饒・死者・神之國）

人們認為那裡是能帶來豐饒、恩賜與災厄的神明居住地。舉行祭典時，神明會從那裡降臨人界。人死之後，也會前往 Nirai Kanai。

琉球王國
（人類居住的國度） ⟷

一切事物都
來自 Nirai Kanai

「Ni」在琉球方言中是「根」的意思。根除了意指火、稻等文化與自然恩賜之外，更包括害蟲等災害在內的世上所有一切事物。災厄發生時，會舉行將災厄遣返 Nirai Kanai 的祭典。

認為那是位於海的彼端，
不同於人間的另一個世界

在琉球先民的觀念中，Nirai Kanai 位於海的另一端，是一個與人間不同的世界。雖有方位上、地域性的差異，基本上都指東方。也有些地方稱其為「Niruya Kanaya」等，發音上有些微不同。

沖繩

波上宮

祭祀琉球王國時代以來
信仰的海神

沖繩的正月，集中最多參詣者的神社就是波上宮，人們也稱它為「Nammi」或「Hajougu」。

祭神

祭祀伊弉冉命、速玉男尊、事解男尊三柱神明，這些也是在熊野本宮大社中祭祀的神明。

緣由

創建年代不詳。傳說當地漁夫於遠離岸邊的海上獲得發光靈石，將其安置於波上（意思是珊瑚隆起的部分）時得到天啟，啟示發光靈石乃是熊野權現。漁夫對琉球國王說明此事始末後，國王便建立了波上宮，開始在此祭祀。

158

觀賞重點 鎮座於
珊瑚礁上的
美麗社殿

沿著海岸隆起的珊瑚礁崖上，搭建起鮮豔的朱紅社殿。社殿前有狛犬守護，與沖繩風獅爺有幾分相似。

本殿背面是懸崖地形，
從海上可望見本殿。

●神社資訊●

■鎮座地
沖繩縣那霸市若狹 1-25-11
■交通
搭乘單軌電車「Yui-Rail」到「旭橋站」後徒步 20 分鐘

沖繩

保佑 漁獲豐收、五穀豐饒、產業振興等

從神明鎮座時的傳說也可以想見，波上宮是專司保佑漁獲豐收、五穀豐饒的神社。原本就深受琉球王朝崇敬，在神佛習合的時代同時創建護國寺，肩負起鎮護國家的重任。

歷史

室町時代，日本本土的神道思想傳入琉球之後，與傳統信仰彼此習合，形成獨特的「琉球神道」信仰，建造了人稱「琉球八社」的神道神社，其中的首席神社便是波上宮。

波上宮的社殿曾於寬永六年（西元一六二九）燒毀過一次，由時任琉球國王的尚豐王再次自熊野恭迎神明，重建神社。

明治時代之後，隨著王朝的崩壞，琉球八社也日益衰退。唯有波上宮因受到政府經濟援助，才免於荒廢的命運。

第二次世界大戰時，沖繩曾為戰場，社殿再次遭到燒毀。現今的社殿乃重建於平成五年（西元一九九三）。

桃太郎傳說的原型
吉備津神社（岡山）

說到岡山，最有名的就是《桃太郎》的故事。這個童話傳說主角的原型，就是吉備津神社（岡山縣岡山市北區吉備津）中祭祀的神明。

主祭神為大吉備津彥命。由於在吉備國傳授產業，施行仁政，受後世尊為產業之神。另外，由於大吉備津彥命相當長壽，因此也被視為保佑長壽之神。吉備津神社作為備中國的一宮（參照 P128），受到許多民眾的崇敬。

與民間故事、傳說，或者和童話故事相關的神社

神社和文學之間的關係深厚，神社的創建、創祀多半與古代傳說或民間故事有關。也有不少神社的由來，是取自許多人孩提時代讀過的童話故事。造訪神社時，不妨回想那段懷舊兒時記憶吧！

鬼神傳說

大吉備津彥命曾經討伐在吉備國作惡多端的溫羅。溫羅能隨心所欲變換外型，藉此與大吉備津彥命抗衡，最後仍遭其擊退。這個「溫羅討伐傳說」，就成了日後《桃太郎》故事的基礎。

傳說中的大吉備津彥命對狗和雞疼愛有加，或許也由此衍生出伴隨桃太郎的動物角色。

至今仍有以鳴釜神事
占卜吉凶的作法

溫羅祭祀於吉備津神社的御竈殿中。據說遭到討伐的溫羅首級被埋在御竈殿的竈下，每當燒熱水時，就會透過釜鍋發出的聲音顯示吉凶。這種稱為「鳴釜神事」的占卜法流傳至今，仍然可用於占卜日常生活的吉凶。在江戶時代，作家上田秋成的作品《雨月物語》中，也曾出現鳴釜神事的描寫。

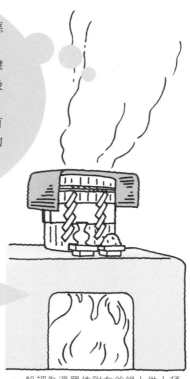

一般認為溫羅依附在釜鍋上供人拜觀。只要向神社提出申請，就可以接受「鳴釜神事」占卜。

160

不同時代的「浦島太郎」，名字也不一樣

《浦島太郎》這個童話故事的雛型，是流傳於丹後半島的「浦嶋子傳說」。故事中的浦島太郎，在古代到中世紀時一般被稱為浦嶋子，到了室町時代變成浦嶋太郎，江戶時代再轉變為浦島太郎，稱呼可說是跟隨時代變遷。故事中描寫騎海龜的橋段也是江戶時代（正德二年，西元1712）之後才有的，在那之前的情節都是乘船。

《御伽草子》（中世～近代）中的浦島太郎傳說最廣為人知，但在更久以前的《日本書紀》或《萬葉集》中，早已出現過浦嶋子這號人物。

與《浦島太郎》淵源相關

浦嶋神社（京都）

童話故事《浦島太郎》中，最後浦島太郎（浦嶋子）因為打開珠寶箱，變成一個老人。大家知道在那之後浦島太郎怎麼了嗎？其實，他成為了神。

在京都的丹後半島上，可見到不少祭祀浦嶋子的神社，其中的代表就是浦嶋神社（京都府伊根町字本庄濱），過去也曾名列為延喜式內社（參照P129）。神社內祭祀浦嶋子（筒川大明神），據說能保佑長命百歲。

從田道間守傳說中成為神明

中嶋神社（兵庫）

或許很多人沒聽過田道間守的傳說。在這個古代傳說中，田道間守是將甜點（菓子）傳進日本的人物。

祭祀田道間守的是中嶋神社（兵庫縣豐岡市三宅）。田道間守是全國甜點（菓子）業者信仰的神明，每年4月舉行的菓子祭，吸引了許多甜點、點心製造業相關人士前往參拜。

據說田道間守引進日本的甜食是橘子。

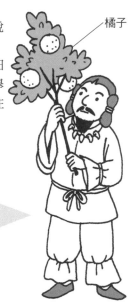

橘子

甜點是田道間守引進日本的

垂仁天皇時代，田道間守（古事記中的名字是多遲摩毛理）受命前往常世國（和人世不同的另一個世界）找尋長年散發香氣的果實「非時香菓」，並將之帶回。非時香菓其實就是現在的橘子，是當時公認最高級的甜點。也因為這個傳說，田道間守成為甜點之神而受到尊敬。

●人們藉由在大雪深山中的生活鍛鍊身心

頭巾

法螺

市松圖案
的摺衣

金剛杖

短袴

綁腿

草鞋

吹奏法螺除了引導參拜者外，山伏與
山伏之間也會以法螺的聲音彼此說
法、問答，或作為集合的暗號。

出羽三山神社以山岳整
體為修驗場。山中有原
野及無數險峻的靈峰、
河川及瀑布，在這裡生
活即是修行。山形的冬
季雪多，更教人不難想
像修行過程有多嚴苛。

保佑

產業興隆、五穀豐收、
疾病痊癒等

出羽神社的祭神是衣食住之
神，向來以保佑產業興隆及家
宅安全聞名。月山神社祭祀的
龍神是水神，保佑五穀豐饒。
湯殿山神社祭祀的少彥名命是
有醫療效果的溫泉與酒之神，
能保佑疾病痊癒。

山形

出羽三山神社

神社

融合修驗道與山岳信仰之山伏

（＊「修驗道」是利用苦行鍛鍊自我的一種修行
方式，在山林之間苦練修行，藉以獲得神通之力，
稱為「驗力」。修驗道的修行者稱為「山伏」。）

出羽三山神社指的是月山的月
山神社、羽黑山的出羽神社，以
及湯殿山的湯殿山神社，為這三
座神社的總稱。出羽三山神社是
知名的靈場，也是有名的鎮魂御
山，修驗道中的「羽黑修驗」以
此為重要根據地。

祭神

月山神社祭祀月讀命，
出羽神社祭祀伊氏波神與
稻倉魂命，湯殿山神社祭祀大山祇
命、大己貴命與少彥名命。

緣由

神社創建於西元五九
三年。當時崇峻天皇御
子，蜂子皇子在與蘇我氏的政爭
中逃出京都，來到出羽國。皇子

162

彷彿天狗般的驗力較勁

從除夕到元旦，會在這裡舉行傳統祭事「松例祭」。由12名山伏舉行「烏飛」、「兔神事」等神事，一較彼此修得的驗力高下。平日修行的成果，就在這一天發揮較勁。

比誰跳得高並講究姿態美的「烏飛」，看了就知道為什麼往往會以天狗形容山伏。

在神山中奔馳修行，在瀑布下進行祓禊

雖然比不上真正山伏的修行，這裡每年會舉辦兩次一般人也可體驗參加的修驗道場。穿上修行白衣，探訪御神域，以「水垢離」的方式祓禊。由於是能滌淨俗世罪穢，重新檢視自我的好機會，每年都有不少志願者報名。

●神社資訊●

■鎮座地
山形縣鶴岡市羽黑町手向字手向7

■交通
從 JR 羽越本線「鶴岡站」轉乘公車，搭 50 分鐘後於終點站下車

山形

歷史

出羽三山神社最大的特徵便是皆屬修驗道神社。蜂子皇子開山後，據說加賀白山的開山祖泰橙大師及修驗道之祖役行者、空海等傳教大師都曾在此處修行。

在神佛習合的時代，主要以真言宗為中心，修八宗兼學，江戶時代則以天台宗為中心。到了明治時代，在神佛分離的政策下成為神社。

在三隻腳的靈鳥引導下登上羽黑山，在這裡持續修行。

不久，因羽黑權現展現靈驗，便於山頂建立祠堂，開始祭祀。

之後，隨著月山與湯殿山的開拓，將月山與湯殿山兩神社之神迎至羽黑山，稱為羽黑三所大權現。

●至今仍保留原始的祈禱型態

大神神社沒有本殿，以三輪山為御神體崇拜。抱著對大自然的直接敬畏與感謝，以最原始古老的方式獻上祈禱。

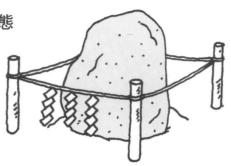

分散於參拜道及山中的岩石稱為「神之磐座」或「磐境」。這是一種原始的祭祀方式，在舉行神事時以岩石作為神明降臨時的憑依。

沒有本殿，通過拜殿直接參拜三輪山

透過拜殿後方的三鳥居，直接參拜作為御神體的三輪山。鳥居後方是禁入之地，如未獲得許可則不可踏入。

保佑

所有與生活相關的事、疾病痊癒、除厄等

由於祭神為建國之神，能保佑包括農業、漁業等所有產業在內的生活大小事，對疾病痊癒與除厄等也很靈驗。

奈良

大神神社

日本屈指可數的古老神社，奉三輪山為御神體

大神神社是日本首屈一指的古老神社。奉位於大和盆地東南方的三輪山為御神體，至今仍保留原始的信仰型態。

祭神

大神神社起源於大國主神為了安撫自己的幸魂與奇魂（也就是和魂，一種發揮安定作用的神靈）而將自己的和魂當作倭大物主櫛甕魂命（即大物主神）受人祭祀。

緣由

神社創建的由來記載於《古事記》中。

和大國主神共同建國的少彥名命前往常世之國後，大國主神正猶豫該如何繼續建國時，從海的

164

人們相信山中一切草木皆有神靈棲宿，因此不可隨便攀折花草樹木。不過，也有在舉行祭事時收集山百合的習俗。

觀賞重點　三輪山中瀰漫著「神奈備山」之靈氣

三輪山是一座神奈備山，指的就是有神靈鎮座的山，因此不能隨意入山。不過，只要向祭祀大神神社荒魂（較為活潑粗野的神靈）的狹井神社提出申請，在接受祓穢之後就可入山參拜（接受登山參拜申請的時間是早上 9 點到下午 2 點）。雖然山高 467 公尺且坡度傾斜，約來回 2 小時可結束登山參拜。

蛇是神明化身，令人畏懼又尊敬的對象

傳說中，蛇是大物主大神的化身，因此地方上的人們對蛇這種動物向來多所敬重。這一帶也流傳不少傳說故事，像是大物主大神從蛇的模樣化為人的姿態，與活玉依姬相會等故事，皆為人所熟知。

●神社資訊●

■鎮座地
奈良縣櫻井市三輪 1422

■交通
從 JR 櫻井線「三輪站」徒步 5 分鐘

奈良

歷史

關於大神神社，歷史上留下不少與蛇及大蛇相關的傳說故事，因為蛇是大物主大神的化身。

也有人說，像三輪山這種完美的圓錐形神奈備山（有神靈鎮座的山），其形狀正好像是大蛇團團盤起的模樣。

至今大神神社一帶仍習慣將蛇稱為「巳大人」，對蛇這種動物非常敬重。

對岸出現了一個「照亮海的神」，提出協助建國的建議，但要求在大和國青山之東的三諸山（三輪山）祭拜自己。這個神就是大物主大神。

此外，神社裡也祭祀著曾共同建國的少彥名命。

●死與重生之國的巡禮

平安時代，想前往熊野參詣，必須抱定可能死亡的覺悟，才能踏上這條危險的旅途。即使如此，從宇多法皇到龜山上皇，朝廷前往熊野參詣了約 100 次。其中最多的是後白河上皇的 34 次，其次是後鳥羽上皇的 28 次。

和歌山

熊野三山

自平安時代延續至今的
「熊野詣」聖地

熊野本宮大社
（庇佑來生）

本宮大社的本地佛是阿彌陀如來，據說在此參拜便能保證來生也受到庇佑。

三山的巡禮之道

三社皆依據本地垂蹟說（參照 P47）而各自祭祀著本地佛，參拜三社能得到不同的保佑。連結熊野三山的是「熊野古道」，保存至今的參詣道已獲世界遺產認證。儘管也保留了一部分的石板路，絕大多數都是險峻難行的山路。

前往伊勢

熊野速玉大社
（過去的救贖）

祭祀的本地佛是藥師如來，藉由來此參拜，讓過去的罪愆獲得原諒，或得到救贖。

熊野那智大社（保佑現世利益）

祭祀的本地佛是千手觀音，專司實現或守護現世（這一生）的願望。

熊野三山指的是熊野本宮大社、熊野速玉大社、熊野那智大社這三座神社的總稱。

這裡被視為熊野詣的聖地，從平安時代一直持續到今日，上至上皇，下至庶民，廣受許多人們信仰。

祭神・緣由

熊野本宮大社的主祭神是第一殿的家津御子大神。「家」指的是「食」的意思，家津御子大神是司掌食物之神，別名為須佐之男命。社殿創建於崇神天皇六五年。

熊野速玉大社的主祭神是熊野

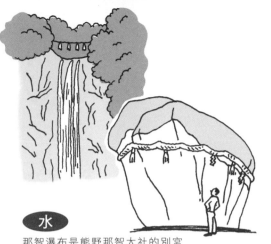

在大自然中觀拜壯闊美麗的御神體

熊野氣候高溫潮濕，形成深山中的茂密森林、以豐沛水量自豪的巨大瀑布及河川等大自然景觀，令人自然而然心生崇敬。三山皆以自然景物為御神體。

水

那智瀑布是熊野那智大社的別宮「飛瀧神社」的御神體。瀑布高達133公尺，瀑布底端水深10公尺。那智瀑布也稱為一之瀧（＊「瀧」在日文中即瀑布之意），上游處有二之瀧、三之瀧，地勢非常險峻，也是知名的修驗場。

木

熊野本宮大社舊社殿所在地的大齋原上有櫟木，被視為神明降臨時的依代（憑依）。除此之外，神社境內也有作為御神體的樹木。

石

琴引岩是熊野速玉大社元宮「神倉神社」的御神體，是一座高20公尺，寬10公尺的巨大岩石。「琴引」指的是蟾蜍，仔細看，巨岩的形狀真的很像青蛙或蟾蜍。

●神社資訊●

熊野本宮大社

■鎮座地
和歌山縣田邊市本宮町本宮1100

■交通
從JR紀勢線「新宮站」下車改搭計程車約40分鐘到1小時

熊野速玉大社

■鎮座地
和歌山縣新宮市新宮1

■交通
從JR紀勢本線或JR紀勢線「新宮站」徒步約15分鐘

熊野那智大社

■鎮座地
和歌山縣東牟婁郡那智勝浦町那智山1

■交通
從JR紀勢線「紀伊勝浦站」轉乘公車約30分鐘，或搭計程車約20分鐘

和歌山

速玉大神與熊野夫須美大神。速玉大社也被稱為「新宮」，新宮的由來，是日後成為熊野三山主祭神的三位神明降臨於元宮（舊宮）神倉神社的琴引岩，為了祭祀三神而建造新宮並恭迎三神，因而得名。

熊野那智大社的主祭神是熊野夫須美大神。夫須美有「結合」的意思，代表主掌萬物生成、相親、結合之神。

熊野那智大社的位置正好就在其名稱中的那智瀑布附近，高一三三公尺的巨大瀑布，從遠方的勝浦沖海上都看得見，因而也成為航海人的指標，作為守護航海安全之神而廣受信仰。

●打從江戶時代，已受庶民信仰

「登拜」是一種以登上富士山表達信仰的方式。從歷史紀錄即可得知，連古時的聖德太子亦曾親上富士山登拜。室町時代登拜更加盛行，到了江戶時代，富士信仰已普及民間，神社境內參拜者更是絡繹不絕。

從「八合目」到山頂，屬於奧宮境內

沿登山道前進，到了「八合目」時一定會發現鳥居的存在吧。從八合目到山頂的區域，自古以來被視為聖域，也是富士信仰的中心地。富士宮口頂上有奧宮鎮座。

（＊「八合目」約為標高3,200～3,400公尺處。）

自古以來的「正面入口」，登拜者絡繹不絕

現今的富士宮口，指的是過去富士登拜時的「正面入口」。神社境內的湧玉池，是登拜者進行祓穢的地方，每逢開山之際都會舉行祭事，祈求登山者平安。

北口本宮富士淺間神社
東口本宮富士淺間神社

北口本宮富士淺間神社指的是現今的「吉田口」，東口本宮富士淺間神社則是靠近現今須走口附近。從前必須分別從兩神社境內開始攀登，古登山道至今仍保留在神社旁。

靜岡

富士山本宮淺間大社

奉靈峰富士為御神體的淺間神社總本宮

信仰富士山的「富士・淺間信仰」總本宮。

祭神

祭祀水與火山之神・淺間大神。富士山的美景令人聯想到木花之佐久夜毘賣命，因而將兩者視為同一神祇。

木花之佐久夜毘賣命是大山祇神（參照P144）的女兒，也是邇邇藝命（皇室祖先）之妃神。因貞節遭疑，為了證明自身的清白而投身大火，在火焰中平安無事地生下三名子嗣。

緣由

第七代孝靈天皇時，富士山曾經噴發，造成人民顛沛流離，國家荒廢。到了

168

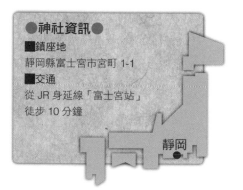

觀賞重點 武士們進獻的社殿與櫻花樹仍保留至今

神社境內有無數繽紛櫻樹，其中也有由戰國武將武田信玄親手栽植的櫻樹繁殖留下的品種。此外，本殿、拜殿、樓門都是來自德川家康的供獻。美麗的櫻花與鮮豔朱紅的建築物，和以美麗聞名的女神相得益彰。

櫻花象徵木花之佐久夜毘賣命女神，據說整個神社境內共有超過 500 棵櫻樹。

●神社資訊●
■鎮座地
靜岡縣富士宮市宮町 1-1
■交通
從 JR 身延線「富士宮站」徒步 10 分鐘

靜岡

保佑 多子多孫、安產、家庭幸福圓滿

從女神火中產子的由來而視淺間大神為安產之神。也因神社的由來是為了鎮火而建造，也有許多人來此祈求防除火災。

歷史

日本武尊於古代駿河國（靜岡）遭火攻，向淺間大神祈求力量，以刀刈草而逃過一劫。為了感謝神明保佑，在山宮之地虔誠祭祀。

大同元年（西元八〇六），征夷大將軍坂上田村麻呂奉勅命於富士山麓建設雄偉社殿，將神靈遷座於山腳下，這就是今日的神靈鎮座之地。從此之後，富士山淺間大神也開始受到朝廷信仰。

自鎌倉時代以來，富士山始終深受武士信仰。在江戶時代，歷代將軍都曾多次捐獻奉供祈禱費用與整修社殿的經費。

十一代垂仁天皇的時代，開始祭祀淺間大神，鎮撫山靈。

●深受消防相關人士 虔誠信仰

相傳第 43 代元明天皇曾留下御作「尊高崇敬　鎮座於秋葉之山　我日本之　火防之神」。秋葉神社自古以鎮火靈驗聞名，各地分社都有祭祀，特別受到消防相關人士篤信。

消防相關人士參拜之時，為祈求鎮火防災而獻納的「纏持」（＊古代日本消防員救火時所持燈籠，用以標示消防隊的組別，揮舞以提振士氣），也是秋葉神社特有的奉納品。

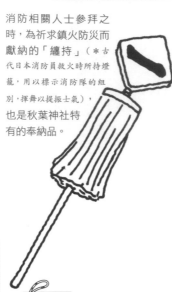

●神社資訊●

■鎮座地
靜岡縣濱松市天龍區春野町領家 841

■交通
從遠州鐵道「西鹿島站」轉乘公車，於「秋葉神社」下車。也可從 JR 東海道線「袋井站」轉乘公車，在「平尾」下車後徒步 20 分鐘

靜岡

保佑
鎮火消防、家宅安全、除厄與開運等

除了消防鎮火之外，更有強大的除厄力量。此外，作為文明之神，對庇佑科學與工業發展、商業興隆等都非常靈驗。

靜岡

秋葉山本宮秋葉神社

奉秋葉山為御神體，以火祭聞名的神社

秋葉山本宮秋葉神社供奉聲名遠播的防火（鎮火）之神。自古以來被奉為神體山的秋葉山，位於赤石山脈最南端，天龍川上游處，神社設立於山頂。

祭神

秋葉神社祭祀的是伊弉諾命與伊弉冉命之子，火神火之迦具土大神。具有預防失火，消鎮火災的強大力量，也被視為能夠祓除罪穢。由於火能豐富人類生活，促進文化發展，因此一般也認為火之迦具土大神是文明之神。

歷史

相傳秋葉神社創祀於和銅二年（西元七〇

170

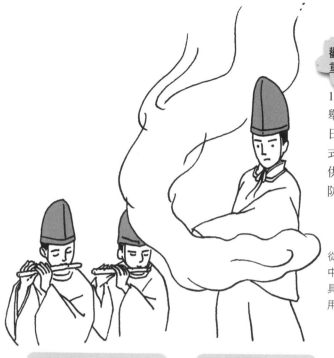

観賞
重點 隱含防火寓意的
祕傳之舞

12 月 15、16 日為防災日，
舉行「秋葉之火祭」。15
日內容為祈禱等祭祀儀
式，16 日的防火祭事則是
供獻「手筒花火」等 3 種
防火之舞。

從安置於本殿的萬年燈
中引火使用，是清明而
具備著強大力量的祓穢
用具。

弓之舞
占卜來年豐收與否
手持弓與鈴，手舞足蹈，將
5 把箭矢朝四方與中央的天
花板發射，從箭矢射中的方
位來占卜來年收成。

→

劍之舞
滌除罪穢
手持劍與鈴而舞，撫
慰地上的聖靈，壓鎮惡
魔。接著雙手持劍，祓
除罪穢。

→

火之舞
祛除火災、疾病
火之舞是只傳本宮的
祕傳之舞。揮舞火焰，
祓除火水災難，祛厄除
病，保護眾人。

九）。

到了鐮倉時代，修驗者入山修
道，死後被尊稱為「秋葉大權
現」，並成為鎮火之神，秋葉信
仰也因此廣為流傳。戰國時代，
更受到武田信玄與德川家康等武
將多所崇敬。

貞享二年（西元一六八五），
秋葉神社的神輿朝江戶與京都出
發巡行，追隨的行列人數高達數
千人，其後，遭幕府為避免危害
治安而禁止。

因對「秋葉祭」的狂熱信仰而
遭到禁止令之後，反而使得秋葉
神社的靈驗流傳全國，各地紛紛
成立分社，在庶民之間盛行起秋
葉參詣。供參詣者使用的參拜道
從神社向外呈放射狀延伸，稱為
「秋葉街道」，參拜者絡繹不絕。

●武士上戰場前，多來此獻上祈願

愛宕神社有不少與戰國武將之間的傳說。比如戰國時代的武將直江兼續的頭盔上，就裝飾著愛宕神社的「愛」字標誌。發動本能寺之亂的武將明智光秀在侵攻其主君織田信長的幾天前，也曾在愛宕神社境內舉行連歌會。

頭盔上的裝飾多半顯示武將的信仰與信念。關於直江兼續的「愛」字有各種解釋，其中之一便認為是他為了表達對愛宕神社的信仰而製作。

過去曾作為武神而深受信仰

在神佛習合時代（參照 P47）祭祀本地佛「勝軍地藏」，此後武將們之間開始盛行至此祈求武運興隆。也有一說是在上戰場前於神明前參拜，祈求勝利。

保佑

鎮火、開運、除厄等

身為伏火之神，以靈驗的鎮火之力廣為人知。此外，清淨神火也有除厄與除穢的效力。

京都

愛宕神社

祭祀廣受信仰的武神與鎮火之神

以「火之用心」（火迺要鎮）的護身符知名，是祭祀火神的「愛宕神社」發祥地暨總本社，鎮座於愛宕山山頂。

祭神

祭祀包括誕神之神・伊弉冉命、土之神・埴山姬命、食物之神・天熊人命（天熊大人）、蠶桑與五穀之神・稚產靈神、豐收之神・豐受姬命在內的五柱神明。若宮社中祭祀迦俱槌命（火神）。

自古以來便以祭祀火之神而擁有廣大信眾。愛宕山位於京城西北，最初曾被認為是農耕之神與火之神。

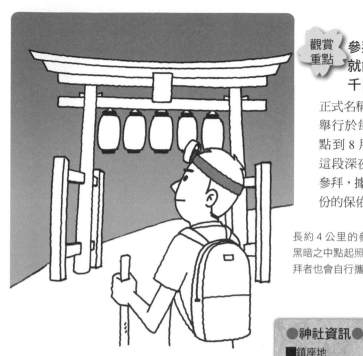

參拜「千日詣」就能獲得千日份的保佑

觀賞重點

正式名稱為「千日通夜祭」，舉行於每年 7 月 31 日晚上 9 點到 8 月 1 日早上 8 點。在這段深夜到早晨的時間前往參拜，據說就能獲得 1,000 天份的保佑。

長約 4 公里的參拜道，當天會在黑暗之中點起照亮道路的明燈，參拜者也會自行攜帶照明設備登拜。

31日晚上與1日早晨會進行御饌祭

夕御饌祭開始於晚間 9 點。山伏在「護摩焚神事」上焚燒護摩。朝御饌祭開始於凌晨 2 點，舉行奉奏神樂與滅火的「鎮火神事」。

●神社資訊●

■鎮座地
京都府京都市右京區嵯峨愛宕町 1

■交通
在 JR 嵯峨野線「保津峽站」下車，徒步 2 小時半到 3 小時

● 京都

歷史

奈良時代，天應元年（西元七八一），和氣清麿公與僧侶慶俊重振了愛宕神社。

愛宕神社受到神佛習合影響深遠，至今仍留下不少當時的色彩。本殿即祭祀著本地佛「勝軍地藏」。一般大多認為愛宕山有天狗棲居，奧宮也祭祀了天狗太郎坊。

平安時代成為山岳道場之靈場，稱為白雲寺。經歷明治時代神佛分離思想洗禮後，改名為愛宕神社至今。

緣由

創祀於飛鳥時代大寶年間，一般認為是由修驗者役小角與泰澄大師（白山神社始祖）在獲得朝廷允許下開拓了愛宕山。

上賀茂神社・下鴨神社

松尾大社

平安京

松尾大社位於都城洛西，鎮座在桂川河畔。

●有「松尾猛靈」之稱，被認為是鎮護皇城的神明

松尾大社是京都數一數二的古老神社。在建造平安京城時，被奉為鎮護京城的神明。與上賀茂神社·下鴨神社並稱為「賀茂嚴神，松尾猛靈」，受到民眾虔誠信仰。

自室町時代起，便被尊為日本第一釀造祖神。「上卯祭」（釀造祈願祭）時，全國各地的釀酒業者都會前往參拜。

保佑

酒業興隆、釀造安全、除厄、祓禊、安產祈福等

作為釀造之神，深受酒類行業相關人士的信仰。除了酒業之外，也受到與釀造味噌、醬油、醋等行業的人深厚崇敬。

京都

松尾大社

太古以來便坐鎮於松尾山，可拜覽神像群的罕見神社

松尾大社鎮座於京之洛西，松尾山麓。

祭神

祭祀大山咋神與中津島姬命兩柱神明。大山咋神是須佐之男命的孫神，鎮座於松尾山頂一帶，是支配松尾山與其周邊地區的神明。中津島姬命是宗像三女神之一（參照P178），別名市杵島姬命。

緣由

一般認為，松尾大社以住在松尾地區的人們祭祀松尾山之磐座為起源。社殿完成於大寶元年（西元七〇一）。奉勅命建造社殿，從松尾山磐座將神靈恭請遷座於神社。

壯年男神像
相傳為大山咋神的御子神，男神像均戴冠、垂纓、著袍（參照 P95），外觀如同官人。

老年男神像
相傳為大山咋神之像，從外型看來，稱其為松尾猛靈可謂名副其實。雙腳呈半跏趺坐（坐禪時的盤腿方式之一）姿勢。

女神像
相傳為中津島姬命之像。束於頭頂的頭髮披垂，身穿左前衣襟的唐服，被視為初期女神像的典型。

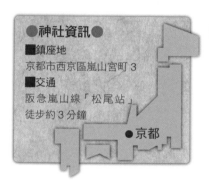

●神社資訊●
■鎮座地
京都市西京區嵐山宮町3
■交通
阪急嵐山線「松尾站」徒步約3分鐘

●京都

觀賞
重點
拜觀神像館中，共有21尊御神像

一般來說，御神像都不對外公開（參照P40），但松尾大社的神像館能夠拜觀包括上述三神像等重要文化遺產，以及極彩女神像、俗體·僧體神像等，建造於平安時代初期到鐮倉時代初期的寶貴神像。

歷史

西元五世紀時，從朝鮮渡海而來的秦氏一族，在開拓山城地方時，將松尾山中神靈奉為總氏神祭祀。中津島姬命則是自九州遷移到近畿地方之際，為祈求航海安全而開始祭祀。

此外，秦氏也帶來釀酒記述，因而松尾之神在日後也被尊為日本第一的釀酒神。

開拓平安京時，松尾大社祭神身為鎮護皇城的神明，受到皇室、朝廷篤信與祭祀。貞觀八年（西元八六六）提昇為神明中等級最高的正一位（參照P181）。

175　第五章　造訪八百萬之神，發思古之幽情

（神像繪圖　松浦すみれ）

●乘船前往典雅的「齋島」參詣

宮島自古以來就被視為神之島，島嶼全體為一御神體。因此社殿也不是建於陸地上，而是遠淺的海灘上。

保佑

守護航海安全、交通安全等

宗像三女神是掌管航海交通安全之神，因此被奉為保佑航海安全與海上戰爭的神明而深受信仰。此外，配合將末女神市杵島姬命視為本地的弁財天信仰，也將其視為音樂、藝能及財寶之神。

廣島

嚴島神社

已登錄為世界遺產，令人緬懷王朝時代的神社

為了防止大鳥居傾倒，在鳥居上方的島木中加入約8公噸的玉石，藉此重量穩定鳥居整體。

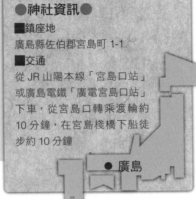

●神社資訊●

■鎮座地
廣島縣佐伯郡宮島町 1-1

■交通
從 JR 山陽本線「宮島口站」或廣島電鐵「廣電宮島口站」下車，從宮島口轉乘渡輪約10分鐘，在宮島棧橋下船徒步約10分鐘

●廣島

以「安藝的宮島」廣為人知，日本三大美景之一。獲世界遺產認證後，更加受到各方矚目。

優美的姿態宛如漂浮於海面上，嚴島神社是宮島最具象徵性的建築。嚴島音同「齋島」，齋有祭祀、崇拜的意思，也是嚴島神社命名的由來。宮島自古就被視為神之島，也是受民眾崇敬的靈島。

祭神

嚴島神社供奉的祭神為市杵島姬命、田心姬命與湍津姬命，統稱宗像三女神。

緣由

宗像三女神是在天照大御神與須佐之男命的誓約下誕生的神祇。根據《日本

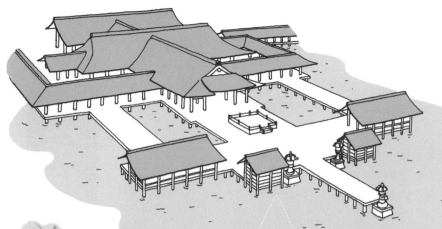

漂浮於海面的
寢殿造建築，
始於平安時代

嚴島神社最著名的就是名為
「寢殿造」的社殿建築樣式。
以 108 間迴廊連結的社殿，彷
彿海上的龍宮城，靜靜佇立
於瀨戶內海。中央的寢殿前有
供舉行神舞及祭祀儀式用的
廣闊庭園，漲潮時社殿與迴廊
彷彿漂浮於海面，呈現夢幻
般的景象。

以自然重量搭建的大鳥居與社殿
大鳥居與社殿並未在海底埋入支柱，只是
將建築置於礎石之上，並在地盤上打地樁
強化，再在建築內部填放玉石增加重量，
藉此重量穩定建築。

古時從大鳥居開始參詣
古時人們會特地乘船穿越大鳥居參拜。
直到今天，仍保留新造船在舉行御祓儀式
時，等待漲潮後乘船穿過鳥居，再前往本
殿參拜的作法。

書紀》記載，天照大御神下命
令「降居海中，助奉天孫、為天
孫受祭祀」，因而成為海上的守
護神。三女神雖是宗像信仰的姬
神，也因被祭祀於嚴島神社而成
為嚴島信仰的祭神，廣為人知。

| 歷史 |

創建於推古天皇元年
（西元五九三），以佐
伯鞍職受神勅而創建社殿為起
源。

現在社殿的基礎，被稱為「海
之寢殿造」的美麗社殿與大鳥居
是平清盛時代所建造，當時也受
到人民特別深厚的信仰，包括平
家一門，許多貴族成為虔誠的嚴
島信仰者。平家滅亡後，源氏及
朝廷、毛利氏對嚴島神社仍十分
崇敬。

福岡

宗像大社

祭祀自古以來守護
海之道的三女神

●至今保留古墳時代供獻品的「海之正倉院」

雖是沖之島周圍約 4 公里的小島，因發現許多珍貴的神寶而被尊稱為「海之正倉院」。從島上殘存的祭祀遺跡中發現銅鏡、勾玉、鐵刀、新羅製金器、暹羅製玻璃等古物。

原本是尊宗像氏為土地神祭祀的神社

原隸屬九州北部的地方豪族宗像氏，因與朝鮮半島貿易往來而發跡。一般認為宗像氏代代祭祀的這片土地氏神，就是日後宗像大社的基礎。

演變成祭祀宗像三女神的神社

北九州是貿易和軍事重要據點，朝廷一直想與治理此處的宗像氏聯手。

為了強化與宗像氏的關係，因而將宗像氏長久以來祭祀的氏神視為天照大御神的御子，融入神話之中。

保佑

交通安全、精進藝術、武道

自古以來，宗像三女神就被尊為道路之神而受到信仰，庇佑交通安全。邊津宮結合市杵島姬命與弁財天信仰，對精進音樂、藝術才能與締結緣分、招財進寶都非常靈驗。

宗像大社是從祭祀三姊妹姬神的三宮組成的神社。「三宮」指的是鎮座於福岡縣宗像市本土的總社・邊津宮，以及位於十公里外海的筑前大島上的中津宮，和鎮座於玄界灘近海約六十公里處沖之島的沖津宮。

邊津宮祭祀的是市杵島姬命（末女神）、中津宮祭祀的是湍津姬命（次女神）、沖津宮祭祀的是田心姬命（長女神）。

三姊妹姬神是天照大御神與須佐之男命締結誓約時，從天照大御神的氣息中誕生的（參照

祭神

邊津宮祭祀的是市杵島姬命（末女神）、中津宮祭祀的是湍津姬命（次女神）、沖津宮祭祀的是田心姬命（長女神）。

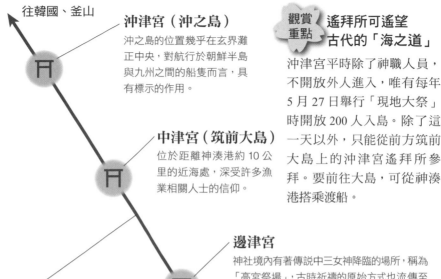

沖津宮（沖之島）

沖之島的位置幾乎在玄界灘正中央，對航行於朝鮮半島與九州之間的船隻而言，具有標示的作用。

中津宮（筑前大島）

位於距離神湊港約 10 公里的近海處，深受許多漁業相關人士的信仰。

邊津宮

神社境內有著傳說中三女神降臨的場所，稱為「高宮祭場」，古時祈禱的原始方式也流傳至今，是全日本少數的古代祭場。

往韓國、釜山

沿著海之道，三宮呈一直線排列

玄界灘近海距離朝鮮半島與中國大陸非常近，是貿易與軍事上的重要領域。位於一直線上的 3 座神社，是這條海上通道的守護神。

觀賞重點
遙拜所可遙望古代的「海之道」

沖津宮平時除了神職人員，不開放外人進入，唯有每年 5 月 27 日舉行「現地大祭」時開放 200 人入島。除了這一天以外，只能從前方筑前大島上的沖津宮遙拜所參拜。要前往大島，可從神湊港搭乘渡船。

● **神社資訊** ●
邊津宮
■鎮座地
福岡縣宗像市田島 2331
■交通
從 JR 鹿兒島本縣「東鄉站」轉搭公車約 20 分鐘，在宗像大社前下車

福岡

起這條通道守護神的使命。

州、自古以來重要的海上交通道上，而三座神社的祭神也肩負

置正坐落在連結朝鮮半島與九

換句話說，宗像大社所在的位

大陸。

韓國的釜山，再往下即直指中國

朝與九州相反的方向延伸，就是

玄界灘正中央的位置。將這條線

剛好呈一直線。沖之島幾乎位於

從地圖上看，三座神社的位置

開始在此地受到祭祀。

代天皇）、受天孫祭祀」之諭命，

島之間的海域），助奉天孫（歷

中（九州北部與朝鮮半島之間的海域）

奉天照大神「降居道

P.176）。

緣由

●參拜道朝阿蘇火山口前進

阿蘇神社的參拜道，是全國罕見的橫向參拜道，左右橫亙於社殿前方，鳥居位在兩端。據說這是為了鎮護都城，因而將社殿朝東建立的緣故。

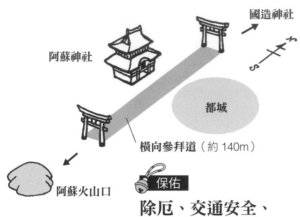

國造神社

阿蘇神社

都城

橫向參拜道（約 140m）

阿蘇火山口

從地圖上可看見參拜道的一端朝向阿蘇火山口，另一端通往祭祀健磐龍命之子的國造神社。這是古代信仰之一，將重要據點配置於一直線上的方式，稱為「神聖直線」。

保佑

除厄、交通安全、祈雨等

祭祀火山神，發揮強大的祓穢神力。神社境內有「許願石」，傳說中，健磐龍命曾對此石頂禮許願。「高砂之松」有促進姻緣的佑力，吸引許多妙齡未婚女性造訪。

熊本

阿蘇神社

每逢阿蘇山火口產生異狀，神的位階便再次提昇

奉現今仍是活火山的阿蘇火山口為御神體祭祀的神社。

祭神

　神武天皇之孫健磐龍命，以及其妃阿蘇都比咩命等，共祭祀十二柱神，統稱「阿蘇十二明神」。

緣由

　起源為健磐龍命之子，也是阿蘇第一代國造（古代掌管地域的地方官）速瓶玉命在此祭祀健磐龍命與阿蘇都比咩命。每一次火山口出現異狀，向朝廷稟報時，神階就會提昇。弘仁十四年（西元八二三）時的神階為從四位下，貞觀元年（西元八五九）已提昇為正二位。

180

●神社資訊●

■鎮座地
熊本縣阿蘇郡一之宮町
宮地 3083-1

■交通
從 JR 豐肥本線「宮地站」
下車徒步約 15 分鐘

熊本

地方人士也會參加的
「火振神事」

這是慶祝阿蘇神社祭神，也就是稻神年禰神與姬御前婚禮的神事。二柱神明乘在神輿之上，於城鎮內巡行。地方上的人們站在沿途道路旁，揮舞火把為神明的婚事慶賀。

火振神事於每年 3 月中下旬的申之日舉行。不只大人，小孩也會跟著站在道路旁，一同加入揮動火把的行列。

□ 諸神系譜　從古代到近世，神明有其位階序列

位階指的是地位與身分的排名序列。雖然一般提到位階序列時，多半指的是官員等級的排名，但其實神明也有位階之分。也可稱之為「神位」或「神階」。

神位・神階的對象並非神社，而是神明本身，主要的種類有「位階」（文位）、「勳位」（武位）與「品位」3 種。以位階區分神明，為的是方便政府考量經濟方面的優待措施時作為參考，還有一說是為了配合位階奉納幣帛。此外，也有認為位階只單純代表榮譽的看法。

神明的位階序列制度現已廢止。

●神階順序

高 ←														→ 低
正一位	從一位	正二位	從二位	正三位	從三位	正四位上	正四位下	從四位上	從四位下	正五位上	正五位下	從五位上	從五位下	正六位上

舉例來説，伏見稻荷大社的宇迦之御魂大神原為從五位下，後獲頒正一位，現在有時仍被稱為「正一位稻荷大明神」。武甕槌大神（香取神宮）的位階為正一位勳一等，熱田大神（熱田神宮）的位階原為從四位下，後晉升為正一位。

區分人類等級的位階從少初位起往上，共有三十階，神明的位階則從正六位往上，共十五階。此序列制度奠基於奈良時代。

栃木

日光東照宮

祭祀德川家康，鎮護江戶的神社

●導入近代工法的金碧輝煌神社

日光東照宮以豪華絢爛的裝飾聞名，從中也可窺見德川家財力與權力之雄厚。特徵是有許多來自各國大名的進貢，比方御手水舍便是由佐賀藩主鍋島勝茂所奉納，利用虹吸原理噴水的水盤，已是近代化的建築工法。

建築本身色彩極為繽紛，細緻精美的雕刻俯拾皆是。獲世界遺產認證當之無愧，有許多值得一看的觀賞重點。

●神社資訊●

■鎮座地
栃木縣日光市山內 2301

■交通
從東武日光線「東武日光站」或 JR 日光線「日光站」徒步約 20 分鐘

栃木●

 保佑

國泰民安、學業順利、產業興隆等

祭神德川家康生前最大的希望即是國泰民安。人們認為，憑藉努力與致勝機運贏取第一代將軍名號的家康，能夠保佑學業順利，飛黃騰達。也因他促進國家經濟發展的手腕高明，而被相信能獲得促使產業興隆的佑力。

日光東照宮是為了祭祀江戶幕府的第一代將軍德川家康而創建的神社。全日本共有五百多座東照宮的分社，日光東照宮堪稱是總本社的重要神社。

祭神・緣由

祭祀德川家康的神社，奉德川家康遺言而創設。

在駿府城結束七十五歲生涯的家康遺體，按照其遺言埋葬在久能山，並於此建立了東照宮。此時朝廷勅賜「東照大權現」神號，於一週年忌日時恭迎至下野國（今天的栃木縣）日光山祠堂，作為神明而開始受到膜拜。

迴廊與唐門都是國寶，御本社也不可錯過，更別忘了神廄舍的三猿及睡貓。

神廄舍的門上「長押」部分雕刻著 8 隻猿猴，其中 3 隻便是著名的「不看、不聽、不說」三猿。睡貓的由來是地名日光，在日光下酣眠的可愛身影令人莞爾。

觀賞重點 取自故事與傳說的美輪美奐雕刻

日光東照宮最大的觀賞重點就是陽明門。取自聖人、賢人佳話及傳說故事，或兒童遊戲內容的各式雕刻約有 500 多種，常令人流連忘返，忘了時間流逝，因此還有「日暮之門」的別稱。

彷彿回到江戶時代的例祭

5 月時會一連舉行兩天的例祭，是一場超過 1,000 人參加的大型祭典。小笠原流的流鏑馬奉納（神職人員獻上騎射表演）以及三座神輿的渡御巡行，都是不容錯過的重點。還有令人震撼的「百物揃千人武者行列」，總計 1,200 人，身穿 53 種古代裝束遊行的情景彷彿時光倒流，回到江戶時代。

選擇日光的原因，是因為這裡被視為山岳信仰的靈場，具有強大的靈力，同時幾乎位於江戶的正北方。這個方位的選擇，是為了實現陰陽道方面的規畫。

如此一來，北極星正好出現在本殿前陽明門正上方，與正南方的江戶城連成一直線。

從神社建築構造也得以一窺家康即使在死後，仍然祈求德川幕府安泰，一心守護著國家的強烈心願。

原本的社殿由第二代將軍秀忠所建，而現在這座金碧輝煌的日光東照宮建築，則是在第三代將軍家光時著手改建而成。

●人智與森林本身孕育出永遠的神聖森林

明治神宮位於東京都市中心，目標是打造神社成為樹木繁茂、無須修剪的「永遠的森林」。這座森林並非自然形成，而是出自人工種植，占地約有東京巨蛋 15 倍大，栽植來自全國各地奉獻的樹木，共 10 萬餘棵。

清正井

神社境內相傳有為加藤清正所掘的水井，至今仍湧出清水。近年來作為能量場域，吸引不少人前來。

●神社資訊●

明治神宮

■鎮座地
東京都澀谷區代代木御園町 1-1

■交通
從 JR 山手線「原宿站」徒步 1 分鐘

東京

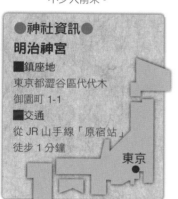

在自然演化下，森林自行生長

明治神宮的森林榮枯盛衰，樹種嬗遞，至今仍依照栽植計畫進行中。依照當初的設計，樹木可藉由自然更新能力、自行生長演化，從主樹種松木演化為其他針葉樹，再逐步改變為廣葉樹。

東京・京都

明治神宮、平安神宮

以造林建都為目標的神社，祭祀皇族

明治神宮與平安神宮都是近代創建的神社。從「神宮」之名號亦可得知，這裡是祭祀天皇與皇族的神社。

祭神

明治神宮的祭神一如其名，祭祀的是明治天皇與昭憲皇太后。

明治四十五年（西元一九一二）明治天皇駕崩，大正三年（西元一九一四）昭憲皇太后駕崩。日本人為了永遠追思明治天皇的聖德與皇太后的懿德，而於大正九年（西元一九二〇）創建了明治神宮。

平安神宮的祭神為桓武天皇與

184

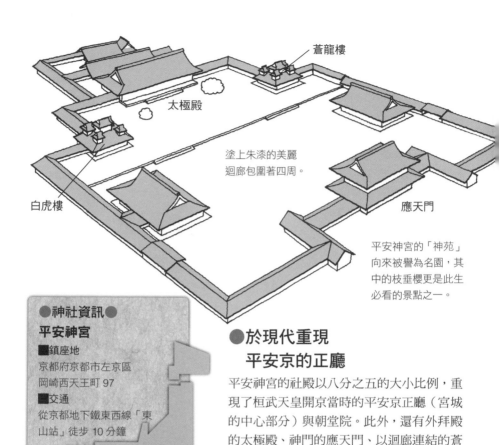

蒼龍樓

太極殿

塗上朱漆的美麗
迴廊包圍著四周。

白虎樓

應天門

平安神宮的「神苑」
向來被譽為名園，其
中的枝垂櫻更是此生
必看的景點之一。

●神社資訊●

平安神宮

■鎮座地
京都府京都市左京區
岡崎西天王町 97

■交通
從京都地下鐵東西線「東
山站」徒步 10 分鐘

●京都

●於現代重現
平安京的正廳

平安神宮的社殿以八分之五的大小比例，重現了桓武天皇開京當時的平安京正廳（宮城的中心部分）與朝堂院。此外，還有外拜殿的太極殿、神門的應天門、以迴廊連結的蒼龍樓與白虎樓。

孝明天皇。明治二十八年（西元一八九五），為紀念平安遷都一千一百年而創建。

當時，京都因幕府末期的戰亂，市街混亂不堪，又因首都遷至東京而使得府民意志消沉。平安神宮的創建，也有著以重建京都為目標的重要意義。

在平安神宮裡，祭祀的是開拓平安京城的桓武天皇，以及平安京最後的天皇孝明天皇。

| 祭典 |

明治神宮的祭祀中，最重要的是十一月三日的秋日大祭。

而說到平安神宮的大型祭典，那就是時代祭。身穿不同時代裝束，總計兩千人參加的大遊行，是值得一看的盛大祭典。

●代替主人參拜的「金毘羅犬」

在沒有汽車或電車的時代，旅行必須歷經千辛萬苦。江戶時代的人們會結成互助組織，存錢當作參詣的旅費，由組織的代表或選出代替眾人旅行的人前往參拜（稱為代參），做代參的不限於人，有時甚至是狗。前往金刀比羅宮參拜的狗，就稱為「金毘羅犬」。

也有由旅人代參的情形

過去由習於旅行的旅人代參是很常見的情形。也有人在參拜途中放棄，將旅費或初穗料交給旅途中認識的人代為參拜。

江戶時代，庶民無法輕易取得旅行許可。然而，若目的是為了參拜神明，就能拿到通行證明。

掛著「參拜金毘羅」的袋子

前往代參的狗，會在脖子上掛著束口袋，裡面裝的是記載飼主資料的木牌、初穗料和旅費。狗從旅人手中交給繼續旅程的旅人，接受道上行人的照顧與幫助，直到抵達金刀比羅宮。

香川

金刀比羅宮

祭祀外來之水神「金毘羅」的神社

日本人耳熟能詳的「金毘羅大人」，是全國共有六百八十座以上分社的「琴平神社」總本宮（＊日文中「金刀比羅」音同「琴平」，近似「金毘羅」）。

祭神

金刀比羅宮祭祀大國主神的和魂（和穩安定的靈魂），也就是大物主神。此外，也祭祀崇德天皇。

緣由

在太古時代，瀨戶內海遍及琴平之地。漲潮時琴平山麓經常受潮水洗滌，是一處風光明媚的所在。大物主神造訪此地時，在琴平山建造了行宮（巡幸時暫居的宮殿），以此為統治西日本

祈禱和平
舉行蹴鞠（＊古代的足球運動）

金刀比羅宮每年會舉行 3 次「奉納蹴鞠」，分別是 5 月、7 月與 12 月時。踢球的「鞠足」有 6 人，由神職人員和巫女擔任。6 人團結一致，不斷踢球傳接，不讓球落地，象徵「和平」的延續。

蹴鞠的傳統，除了京都與奈良之外，只有在金刀比羅宮可見。神職人員穿上蹴鞠用的裝束，輪流傳接踢球，不讓球落地。按照規定，只能用右腳踢球。

●神社資訊●

■鎮座地
香川縣仲多度郡琴平町 892-1

■交通
從 JR 土讚本線「琴平站」徒步約 15 分鐘

香川

保佑

五穀豐收、航海安全、
疾病痊癒、才藝高超

大物主神為國土經營之神，保佑的範圍從農業到漁業，與生活息息相關。此外，由於古代大物主神現身於海上，因而被尊崇為海上之神，在保佑航海安全方面也相當靈驗。

歷史

中世紀時，受到本地垂跡說影響，將大神視為印度水神「Kumbhira」，便以 Kumbhira 的讀音假借字「金毘羅」為社號，奉稱神號為「金毘羅大權現」。

近代，於北海開拓新航路後，將金毘羅信仰推及全國。江戶時代盛行「參拜金毘羅」，庶民們競相前往參拜。

到了明治時代，在神佛分離政策之下，社號重新命名為金刀比羅宮，祭神也正名為大物主神。

的根據地。日後，人們便在行宮的遺址建起神社，奉祀大神。

崇德天皇是平安時代末期的天皇，在保元之亂時戰敗，遷居讚歧之地，根據歷史記載，崇德天皇極為崇敬金刀比羅宮，甚至曾入神社參籠。

福岡

太宰府天滿宮

祭祀廣受崇敬的學問之神

●身為學問之神、至誠之神，受到崇敬與祭祀

不只本身具備出眾的才華，在失勢後依然不斷地為國祈福。菅原道真竭盡真誠的生存之道，為他博得了眾人的尊敬，最終成為至誠之神與鎮護國家之神，受到人們的崇敬與祭祀。

太宰府天滿宮是菅原道真的墓所。全日本共有超過一萬座祭祀道真的神社，太宰府天滿宮是其總本宮。

●神社資訊●

■鎮座地
福岡縣太宰府市宰府4-7-1

■交通
從西鐵太宰府線「太宰府站」徒步約5分鐘

●福岡

生前是一流學者，也是一名文人

菅原道真除了是一名學者之外，也是一流的詩人、文人。他編纂史書《類聚國史》，也留下漢詩集《菅家文草》。此外，他也活躍於政壇，受到宇多天皇的重用。

在應考的季節，太宰府天滿宮一定會出現在新聞畫面中，是日本人家喻戶曉、祭祀學問之神的神社。

祭神‧緣由

天滿宮祭祀的是平安時代的學者菅原道真。看過道真的一生，就會明白他被尊為學問之神的理由。生於學者世家，幼年時期即發揮吟詩作歌的才能，也就是所謂的神童。成人之後，很快地成為學者、漢詩人、政治家等，活躍於各方面，一時官途順遂，甚至官拜右大臣兼右近衛大將。

不料，在當權者藤原時平讒言

188

觀賞
重點

天滿宮著名景點，與道真淵源深厚的梅園

太宰府天滿宮有「飛梅」傳說，據傳被流放至太宰府時，道真曾吟詩歌：「東風若吹起，務使庭香乘風來。吾梅縱失主，亦勿忘春日。」其後，京都的梅花竟一夜之間追隨道真飛向九州的太宰府。

在飛梅傳說的影響下，祭祀天滿大神的神社多半植有梅樹。

天滿宮有一座「撫牛像」。牛是天滿宮的神使，據說交替撫摸牛與自己的身體（或頭部），會有好事發生。

🔔 保佑

學業順利、考試及格、求職成功等

身為知名的學問之神，每年一到大考應試季節，全國各地都會有考生來到天滿宮祈求合格上榜，將神社擠得水洩不通。此外，天滿大神也是有名的和歌之神。

神，加以祭祀。

才能，因為尊崇道真生前的偉業與期，人們開始將他視為學問之

了他的清白無罪。到了平安末

道真過世之後，在朝廷上證實

起源。

在天神，這就是太宰府天滿宮的

在此建造社殿，尊其為天滿大自

所）。延喜五年（西元九○五）

道真埋葬之處成為廟所（墓

車停下後便一動也不動的地方。

之處，是舉行道真葬儀之際，牛

據說，太宰府天滿宮本殿所在

之中。

府。兩年後，病死於失意與貧困

元九○一年遭貶，流放至太宰

相害之下，菅原道真失勢，於西

以「參籠」方式
體會另一種參拜感受

藉由閉居不出的參詣方式
整頓身心，戒慎自省

參籠指的是閉居於神社或寺院中祈願的方式，也稱為「御籠」。一般的參拜都在白天進行，參籠參拜則是在神社中留宿過夜，向神明獻上祈禱。可留宿一個晚上，也可接連留宿多日。

藉由滌淨身心，閉居神前祈禱來達到淨化靈魂，甚至重獲新生，這是日本自古以來就有的觀念。

參籠最大的目的便是滌淨身心，以求達到自我重生。因此，請避免在旅行或觀光時，抱持著輕鬆的態度進行參籠。

晨拜後接受御祓
以及御祈禱

在神社中，多設有稱為「參籠所」或「參集殿」，可供留宿的設施。

參籠從早晨獻上御祈禱的「晨拜」（＊日文寫作「朝拜」）開始。由於每天早上都要為神明供奉早膳，所以也稱為「日供祭」或「一番祈禱」。

御祈禱的順序是祈禱、宣讀大祓詞、奉納神樂舞、玉串奉奠。只要跟著神職人員的指示進行即可。

除了御祈禱之外，有些神社還會進行以奧宮為目標的登拜，或是在森林中散步的行程。不過，無論到哪裡，都不可忘記自己身處神域之中，謹言慎行是最重要的。

◆參考文獻◆

沼部春友、茂木貞純《新 神社祭事行事作法教本》戒光洋出版株式會社、2011年
三橋健《イラスト図解　神社》日東書院、2011年
三橋健《決定版　知れば知るほど面白い！神道の本》西東社、2011年
《皇學館大學佐川記念神道博物館》皇學館大學佐川記念神道博物館、2010年
八木透《御朱印ブック》日本文藝社、2010年
《神宮》神宮司廳、2009年
八木透 著，淡交社編輯局編輯《決定版　御朱印入門》淡交社、2008年
阿蘇惟之等人共著《阿蘇神社》學生社、2007年
小寺裕《だから楽しい江戸の算額》研成社、2007年
神社本廳教學研究所《神道いろは》神社新報社、2004年
瀧音能之、三船隆之《丹後半島歴史紀行》河出書房新社、2001年
製墨文化史編纂委員會・製作《奈良製墨文化史》奈良製墨協同組合、2000年
國學院大學日本文化研究所《神道事典》弘文堂、1999年
丹羽基二《神紋》秋田書店、1974年
「船で詣でる神社仏閣」2003年、「熊野三山・古道を歩く」2004年、「神像の見方」2006
年、「一宮詣で」2008年、「サライの神道大全」2011年，以上皆出自《サライ》小學館
「神道入門」2011年、「日本の神様と神社入門」2010年，以上皆出自《一個人》KK
Bestsellers出版
「神社とはなにか？お寺とは何か？」2009年、「神社とはなにか？お寺とは何か？2」2010
年，以上皆出自《pen》Hankyu Communications出版
櫻井治男「神社界と社会福祉活動」出自《月刊若木》神社新報社、2003年
櫻井治男「神道と福祉の話」出自《相模》寒川神社社務所、2002年

國家圖書館出版品預行編目資料

圖解日本神社入門／櫻井治男著；邱香凝譯. -- 2版. -- 臺北市：
商周出版：英屬蓋曼群島商家庭傳媒股份有限公司城邦分公司
發行, 2024.02
208面；14.8×21公分. --（Fantastic 031）
譯自：知識ゼロからの 神社入門

ISBN 978-626-318-985-0（平裝）

1.CST：神社　2.CST：日本

927.7　　　　　　　　　　　　　　　　112020778

Fantastic 031

圖解日本神社入門
知識ゼロからの神社入門

原 書 書 名／知識ゼロからの神社入門
原 出 版 社／株式会社幻冬舍
作　　　者／櫻井治男
譯　　　者／邱香凝
企 劃 選 書／何宜珍
特 約 編 輯／連秋香
責 任 編 輯／鄭依婷

版　　　權／吳亭儀、江欣瑜、林易萱
行 銷 業 務／周佑潔、賴玉嵐、賴正祐
總 編 輯／何宜珍
總 經 理／彭之琬
事業群總經理／黃淑貞
發 行 人／何飛鵬
法 律 顧 問／元禾法律事務所　王子文律師
出　　　版／商周出版
　　　　　　台北市中山區民生東路二段141號9樓
　　　　　　電話：(02) 2500-7008　傳真：(02) 2500-7759
　　　　　　E-mail：bwp.service@cite.com.tw
　　　　　　Blog：http://bwp25007008.pixnet.net/blog
發　　　行／英屬蓋曼群島商家庭傳媒股份有限公司城邦分公司
　　　　　　台北市104中山區民生東路二段141號2樓
　　　　　　書虫客服專線：(02)2500-7718‧(02)2500-7719
　　　　　　服務時間：週一至週五09:30-12:00‧13:30-17:00
　　　　　　24小時傳真服務：(02)2500-1990‧(02)2500-1991
　　　　　　郵撥帳號：19863813　戶名：書虫股份有限公司
　　　　　　讀者服務信箱：service@readingclub.com.tw
　　　　　　城邦讀書花園：www.cite.com.tw
香港發行所／城邦（香港）出版集團有限公司
　　　　　　香港九龍九龍城土瓜灣道86號順聯工業大廈6樓A室
　　　　　　電話：(852) 2508-6231　　傳真：(852) 2578-9337
　　　　　　E-mail：hkcite@biznetvigator.com
馬新發行所／城邦（馬新）出版集團【Cite (M) Sdn. Bhd】
　　　　　　41, Jalan Radin Anum, Bandar Baru Sri Petaling,
　　　　　　57000 Kuala Lumpur, Malaysia
　　　　　　電話：(603)9056-3833　　傳真：(603)9057-6622
　　　　　　Email：services@cite.my

封 面 設 計／廖韡
內 頁 編 排／唯翔工作室
印　　　刷／卡樂彩色製版印刷有限公司
總 經 銷／聯合發行股份有限公司　電話：(02)2917-8022　傳真：(02)2911-0053

■ 2016年11月03日初版
■ 2024年02月02日2版
定價／380元　　Printed in Taiwan
版權所有‧翻印必究

城邦讀書花園
www.cite.com.tw

ISBN　978-626-318-985-0
ISBN　978-626-318-987-4（EPUB）

商周出版

| 廣　告　回　函 |
| 北區郵政管理登記證 |
| 台北廣字第000791號 |
| 郵資已付，免貼郵票 |

104　　台北市民生東路二段141號B1

英屬蓋曼群島商家庭傳媒股份有限公司城邦分公司　收

- -

請沿虛線對摺，謝謝！

商周出版

| 書號：BM6031 | 書名：圖解日本神社入門 |

讀者回函卡

線上版讀者回函卡

感謝您購買我們出版的書籍！請費心填寫此回函卡，我們將不定期寄上城邦集團最新的出版訊息。

姓名：_____ 性別：□男 □女

生日：西元_____年_____月_____日

地址：_____

聯絡電話：_____ 傳真：_____

E-mail：

學歷： □ 1. 小學 □ 2. 國中 □ 3. 高中 □ 4. 大學 □ 5. 研究所以上

職業： □ 1. 學生 □ 2. 軍公教 □ 3. 服務 □ 4. 金融 □ 5. 製造 □ 6. 資訊

　　　 □ 7. 傳播 □ 8. 自由業 □ 9. 農漁牧 □ 10. 家管 □ 11. 退休

　　　 □ 12. 其他_____

您從何種方式得知本書消息？

　　　 □ 1. 書店 □ 2. 網路 □ 3. 報紙 □ 4. 雜誌 □ 5. 廣播 □ 6. 電視

　　　 □ 7. 親友推薦 □ 8. 其他_____

您通常以何種方式購書？

　　　 □ 1. 書店 □ 2. 網路 □ 3. 傳真訂購 □ 4. 郵局劃撥 □ 5. 其他_____

您喜歡閱讀那些類別的書籍？

　　　 □ 1. 財經商業 □ 2. 自然科學 □ 3. 歷史 □ 4. 法律 □ 5. 文學

　　　 □ 6. 休閒旅遊 □ 7. 小說 □ 8. 人物傳記 □ 9. 生活、勵志 □ 10. 其他

對我們的建議：_____
